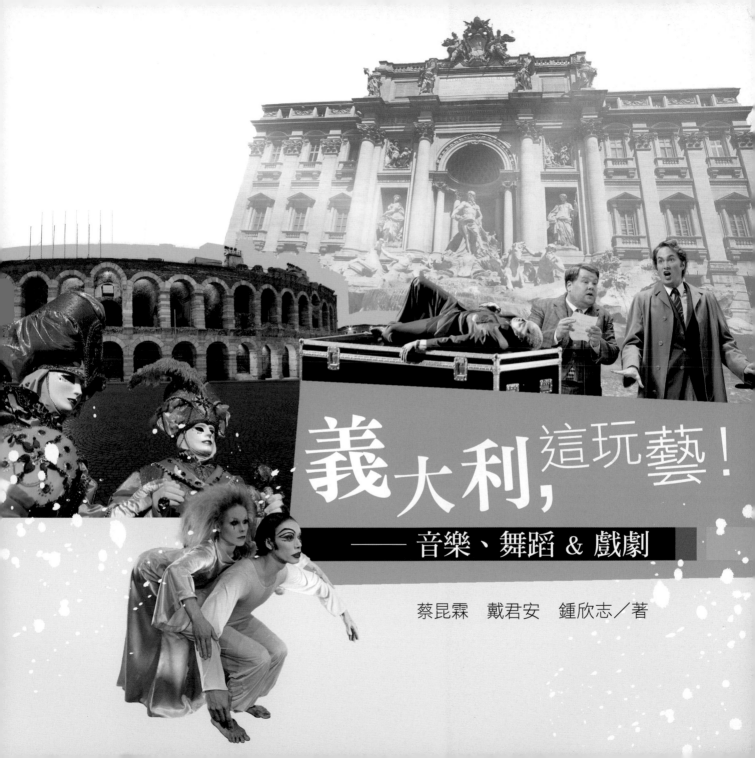

義大利，這玩藝！

——音樂、舞蹈 & 戲劇

蔡昆霖　戴君安　鍾欣志／著

緣 起 / 背起行囊，只因藝遊未盡

關於旅行，每個人的腦海裡都可以浮現出千姿百態的形象與色彩。它像是一個自明的發光體，對著渴望成行的人頻頻閃爍它帶著夢想的光芒。剛回來的旅人，或許精神百倍彷彿充滿了超強電力般地在現實生活裡繼續戰鬥；也或許失魂落魄地沉溺在那一段段美好的回憶中久久不能回神，乾脆盤算起下一次的旅遊計畫，把它當成每天必服的鎮定劑。

旅行，容易讓人上癮。

上癮的原因很多，且因人而異，然而探究其中，不免發現旅行中那種暫時脫離現實的美感與自由，或許便是我們渴望出走的動力。在跳出現實壓力鍋的剎那，我們的心靈暫時恢復了清澄與寧靜，彷彿能夠看到一個與平時不同的自己。這種與自我重新對話的情景，也出現在許多藝術欣賞的審美經驗中。

如果你曾經站在某件畫作前面感到怦然心動、流連不去；如果你曾經在聽到某段旋律時，突然感到熱血澎湃或不知為何已經鼻頭一酸、眼眶泛紅；如果你曾經在劇場裡瘋狂大笑，或者根本崩潰決堤；如果你曾經在不知名的街頭被不知名的建築所吸引或驚嚇。基本上，你已經具備了上癮的潛力。不論你是喜歡品畫、看戲、觀舞、賞樂，或是對於建築特別有感覺，只要這種迷幻般的體驗再多個那麼幾次，晉身藝術上癮行列應是指日可待。因為，在藝術的魔幻世界裡，平日壓抑的情緒得到抒發的出口，受縛的心靈將被釋放，現實的殘酷與不堪都在與藝術家的心靈交流中被忽略、遺忘，自我的純真性情再度啟動。

因此，審美過程是一項由外而內的成長蛻變，就如同旅人在受到外在環境的衝擊下，反過頭來更能夠清晰地感受內在真實的自我。藝術的美好與旅行的驚喜，都讓人一試成癮、欲罷不能。如果將這兩者結合並行，想必更是美夢成真了。許多藝術愛好者平日收藏畫冊、CD、DVD，遇到難得前來的世界級博物館

義大利,這玩藝!

特展或知名表演團體，只好在萬頭鑽動的展場中冒著快要缺氧的風險與眾人較勁卡位，再不然就要縮衣節食個一陣子，好砸鈔票去搶購那音樂廳或劇院裡寶貴的位置。然而最後能看到聽到的，卻可能因為過程的艱辛而大打折扣了。

真的只能這樣嗎？到巴黎奧賽美術館親睹印象派大師真跡、到柏林愛樂廳聆聽賽門拉圖的馬勒第五、到倫敦皇家歌劇院觀賞一齣普契尼的「托斯卡」、到梵諦岡循著米開朗基羅的步伐登上聖彼得大教堂俯瞰大地……，難道真的那麼遙不可及？

絕對不是！

東大圖書的「藝遊未盡」系列，將打破以上迷思，讓所有的藝術愛好者都能從中受益，完成每一段屬於自己的夢幻之旅。

近年來，國人旅行風氣盛行，主題式旅遊更成為熱門的選項。然而由他人所規劃主導的「××之旅」，雖然省去了自己規劃行程的繁瑣工作，卻也失去了隨心所欲的樂趣。但是要在陌生的國度裡，克服語言、環境與心理的障礙，享受旅程的美妙滋味，除非心臟夠強、神經夠大條、運氣夠好，否則事前做好功課絕對是建立信心的基本條件。

「藝遊未盡」系列就是一套以國家或城市為架構，結合藝術文化（包含視覺藝術、建築、音樂、舞蹈、戲劇或藝術節）與旅遊概念的叢書，透過不同領域作者實地的異國生活及旅遊經驗，挖掘各個國家的藝術風貌，帶領讀者先行享受一趟藝術主題旅遊，也期望每位喜歡藝術與旅遊的讀者，都能夠大膽地規劃符合自己興趣與需要的行程，你將會發現不一樣的世界、不一樣的自己。

旅行從什麼時候開始？不是在前往機場的路上，不是在登機口前等待著閘門開啟，而是當你腦海中浮現起想走的念頭當下，一次可能美好的旅程已經開始，就看你是否能夠繼續下去，真正地背起行囊，讓一切「藝遊未盡」！

緣　起

Preface 自序1

一個旅人能夠承載多少旅行的回憶？一天？一年？還是一輩子？或是可以不朽流傳後世？在網路普及的今天出現了許多旅遊部落客，然而在數百年前沒有網路沒有電腦的時代，這些喜歡旅行的文人雅士也曾用彩筆描繪，以文字書寫，或者藉由五線譜上的音符，譜出讓我們可以一窺百年前這些城市景觀與人文風情的另一種旅遊回憶。

提許伯恩 (Johann Heinrich Wilhelm Tischbein) 的畫作【歌德在義大利】留下了歌德義大利之旅的影像，歌德自己則在《義大利之旅》中詳述其在義大利旅行的豐富回憶，日後尼采也追隨歌德的腳步來到了義大利，姑且不論他對義大利是否懷有好感，但是尼采在 1888 年陷入瘋狂後，卻日日哼著義大利曲調的小船之歌，或許義大利在其潛意識裡，還是個曾為他文字創作與思考邏輯帶來深刻影響的回憶之地。義大利南北各地都富含不同的人文風情，無論是建築藝術、繪畫藝術、音樂藝術也都代表著不同時期的巔峰。踏著這些巍峨藝術家的腳步，您會留下怎麼樣的義大利之旅？相信不只是舌尖下的義大利會讓你回味無窮，義大利帶給人們的永遠是全方位滿滿的精彩記憶。

義大利,這玩藝！

Preface 自序2

繼《法國，這玩藝！——音樂、舞蹈＆戲劇》和《英國，這玩藝！——音樂、舞蹈＆戲劇》之後，我和東大圖書再續前緣地完成了本書中的「舞蹈篇」。自初訪義大利至今，已近30個年頭，除了第一趟的純旅遊外，往後的幾次進出義大利，都是以舞遊義。回首那些個年頭，無論是從換算里拉到換算歐元；或是從歡呼物美價廉到驚嘆物價飛漲，都顯示義大利在進入歐盟體系後，歷經了無數次的轉變；唯獨那時時有感的浪漫、熱情與溫馨，卻從沒改變過。

每次造訪，我都深有所感，義大利人對舞蹈的熱愛是毫無掩飾的，即使在教條嚴禁的時期，也無法澆熄他們愛舞的火熱情懷；而在教條鬆綁的現在，更是無處不舞，無人不舞，也無時不舞。我也常常讚嘆，如此集舞蹈、聖地、文藝、樂曲、古蹟、美人、俊男、香車、名牌及佳餚等等的盛名於一，義大利真的堪稱得天獨厚。在我的舞蹈旅遊地圖上，因為有這個美麗國度的加持而更加豐富，相信在每個人的舞蹈旅遊地圖上，都不會錯過標記這個令人流連忘返之地。

戴君安

Preface 自序3

這本書對我，彷彿是穿越時空來到面前的一段記憶。也記不清到底是多久之前，更記不清是怎麼樣答應寫了書中的「戲劇篇」，只知道自己當時是個窮研究生，生活除了唸書便是找錢，能用自己熟悉的辦法找到當然最好，有時也得嘗試些新管道。寫稿這件事大概一半一半，反正一直在寫，只是拿上市面的寥寥無幾——「真的有人會看嗎？」心裡總不免這麼想著。

自己寫到的大小劇場，當時真正去過的有限，多半仍得依靠各種值得信賴的參考資料，才能下筆，也算是在半個地球外「神遊」了一遍。結果這幾年間，因著研究工作或其他原因，我得以造訪實境，一一參觀了這些或者依舊活躍，或者已成斷壁頹垣的戲劇空間——當年所寫的內容在某個程度上，原本就是自己的「許願單」，一抓到機會自然不會放過。如今重讀書稿，慶幸不至於跟日後的現場感受差距太遠。

在戲劇篇裡，我嘗試用劇場史的框架整理出義大利戲劇的特色，盼望多少能點出這些特色從何而來。但白紙黑字配上美麗的圖像，依舊缺少表演藝術最關鍵的聲音及動作。這很難用書本傳達，只能希望有興趣的讀者跟我一樣幸運，可以不只是看看電影，還能走在義大利的街道，聽聽那邊的人如何聊天、點菜、叫賣、發飆……或許也只有這樣，這部分讀起來才不會太像是書空咄咄的研究生大發呆氣瞎湊一通的研究報告，只對助眠稍有貢獻。

鍾欣志

義大利，這玩藝！

緣　起　背起行囊，只因藝遊未盡
自序 1 ／自序 2 ／自序 3

音樂篇

蔡昆霖／文

義大利，這玩藝！

── 音樂、舞蹈 & 戲劇

舞蹈篇

戴君安／文

戲劇篇

鍾欣志 / 文

音樂篇

蔡昆霖／文

蔡昆霖 *Kun-Lin TSAI*

法國國立里爾音樂院 (CNR de Lille) 指揮第一獎 (Mention Très Bien) 畢業，曾任臺北愛樂廣播交響樂團常任指揮、臺北市立交響樂團管樂團副指揮、臺北愛樂電臺節目製作主持人，後於蘇黎世室內樂團 (Zürcher Kammerorchester) 隨音樂總監湯沐海 (Muhai Tang) 任見習指揮 (Apprentice Conductor)。旅歐期間三度於法國及葡萄牙指揮大師班最後比賽中獲得評審裁判一致通過第一獎 (Premier prix à l'unanimité et prix d'excellence)，曾客席法國胡佛節慶樂團 (Rouvres en Plaine Festival Orchestra) 及葡萄牙萊牙夏日節慶樂團 (Leiria Festival Orchestra)。2009 年返臺，目前為瞧橋文創 (Le Pont des Arts Agence Artistique CO., LTD) 負責人、臺北愛樂電臺「午安愛樂」製作暨主持人。

01 藝術家綺想的國度

—— 聽！義大利

提起義大利大家會想到什麼？

比薩斜塔？披薩？義大利帥哥或是貢多拉呢？不如就從菜單上的 Capricciosa 跟藝術創作的 Capriccio 說起吧！1880 年，柴可夫斯基 (Pyotr Ilyich Tchaikovsky, 1840–1893) 因為婚姻創傷躲到了義大利而譜寫出一首《義大利綺想曲》(Capriccio Italien)（曲名的寫法是法文與義大利文混合，為什麼也沒人說得準，倒是很多人翻譯成隨想曲，如果我們從義大利文字面翻譯的話，我想會比較接近「綺想」這兩個字）。Capriccio 有獨特新穎、小孩子的任性、突發奇想的意思。走進義大利餐廳翻開菜單，如果發現菜單上有 Capricciosa 字眼的沙拉或是披薩，通常是口味新奇的什錦或是混搭多種食材的意思。Capriccio 也代表著義大利十八世紀畫壇最受到矚目的畫派，以透視建築、人物光影與色彩柔和等為特徵，例如帕里尼 (Giovanni Paolo Pannini, 1691–1765) 的 【羅馬聖彼得教堂內部】就是其中著名的代表作品。至於柴可夫斯基為什麼使用這個字眼作為作品名稱？可能是柴可夫斯基打從心底就覺得義大利人是異想天開的吧！

▲帕里尼的代表作品【羅馬聖彼得教堂內部】

義大利, 這玩藝！

音樂史上有很多非義大利籍的作曲家跟義大利都脫離不了關係，甚至因為來到義大利而創作了帶有義大利標題的音樂作品，來回憶這個陽光國度以及浪漫之地。當然認識義大利的管道人人不同，可能是藉由文學、電影、音樂或美術……。馬勒第五號交響曲中的慢板樂章就被完美地應用在改編自德國作家湯瑪斯曼 (Thomas Mann, 1875–1955) 的《魂斷威尼斯》(Der Tod in Venedig) 電影畫面當中，也成功地行銷了威尼斯這座城市。而提到真的魂斷威尼斯的音樂家、藝術家還真是不算少，如果你到了威尼斯，記得去參觀大運河旁華格納 (Richard Wagner, 1813–1883) 寫下《萊茵的黃金》的宅邸——馮德拉明府邸 (Palazzo Vendramin-Calergi)，雖然現在已經變成賭場，不過在門口仍有個牌子寫著 1883 年 2 月 13 日華格納在這宅邸去世。如果你有耐性聽著《萊茵的黃金》的音樂，你就可以順便想像華格納當年暈船吐得半死以及威尼斯水都給華格納創作的一些想像！其實華格納後來歸葬在拜魯特 (Bayrueth) 自宅（現在改為華格納博物館）的後院中，跟科西瑪一起合葬。雖然我們不得而知華格納是否有意願葬在威尼斯，但美籍俄國作曲家史特拉溫斯基 (Igor Stravinsky, 1882–1971) 卻是指定要葬在威尼斯著名的墳場小島聖米加勒島 (San Michele) 上！（可以想見在巴黎跟香奈爾的那段感情讓史特拉溫斯基多受傷，不然巴黎是許多音樂家希望去世後可以下葬的地方。）

▲位於威尼斯的華格納雕像 (ShutterStock)

◀現為賭場的馮德拉明府邸
© Radu Razvan/Shutterstock.com

很多來到義大利的音樂家，多半是不喜歡義大利但卻又在一生當中都陸續待了不算短的時間，白遼士 (Hector Berlioz, 1803–1869)、孟德爾頌 (Felix Mendelssohn, 1809–1847)、柴可夫斯基都是很好的例子。孟德爾頌當年受到了歌德 (Johann Wolfgang von Goethe, 1749–1832) 的囑咐要他一定得來一趟義大利，歌德對於義大利的熱衷與深刻的生活體驗可以從他所創作的 《義大利之旅》(*Italienische Reise*) 中看得出來。因此，1821 年高齡 72 歲的歌德在認識了這位年僅 12 歲的小老弟後，便叮囑孟德爾頌一定得來一趟義大利。1830 年，21 歲的孟德爾頌心不甘情不願地來到了義大利。怎說心不甘情不願呢？其實跟孟德爾頌的信仰有關係，孟德爾頌信仰的是路德教會，義大利卻是盛行天主教，因此一開始心態上是有些排斥的。但後來在義大利待了半年多的時間，透過這段期間孟德爾頌與其老師卡爾澤爾特 (Karl Zelter) 的往返書信中，可以看到原本排斥的心態有了些改善，也讓他對義大利的藝術有了更深刻的認識。例如他對於義大利文藝復興時期提香 (Tiziano Vecellio, 1488/90–1576) 的作品印象深刻，特別是在威尼斯聖方濟榮耀聖母教堂 (Basilica Santa Maria Gloriosa dei Frari) 當中的提香畫作。現在在義大利進入很多教堂都需要收費，我猜想當年孟德爾頌應該是免費進去參觀的吧！所以可以三不五時就進去仔細觀看，不過既然到了威尼斯也建議大家當作是參觀個小型美術館，進入這座非常值得一看的教堂，特別是著名的作曲家蒙台威爾第 (Claudio Monteverdi, 1567–1643) 的長眠之地也在教堂左邊的禮拜堂裡。

▲歌德畫像

◀12 歲的孟德爾頌

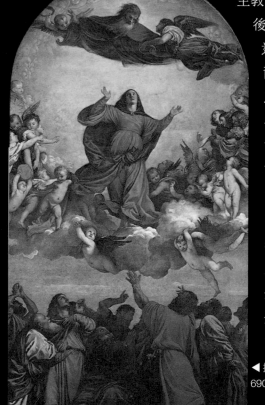

◀提香，【聖母升天圖】，1516–18，油畫，690×360 cm，威尼斯聖方濟榮耀聖母教堂藏

義大利，這玩藝！

▼聖方濟榮耀聖母教堂 (ShutterStock)

01　藝術家綺想的國度

雖然孟德爾頌可以常常跟自己喜歡的畫作近距離接觸，不過他對於當時的郵件往返非常的感冒！我想今天待在義大利或是法國的朋友應該也都有相同深刻的印象，當年孟德爾頌在威尼斯因為等家人與老師的書信氣到火冒三丈，到了佛羅倫斯收到三封信之後，才讓他的心情大好。今天還好有國際快捷這樣的服務出現，否則如果按照一般郵寄的效率，相信許多人都曾經有過這樣的經驗：出遊時在國外寄了張明信片給友人或是自己，但是常常人都已經回到臺灣，隔了一、兩週後，明信片才周遊列國似地抵達臺灣。當年孟德爾頌也跟我們一樣都曾忍受歐洲郵務的不便利，今天看來，這幾百年歐洲還真的是沒啥改變！雖然有這些不愉快的經驗，但是半年多的義大利之旅也著實給了孟德爾頌一些創作上的刺激，例如：孟德爾頌的第四號交響曲即以義大利為名，他寫下了當年義大利之旅的美好時光，特別是第一樂章，大家可以想像一下當年他乘著馬車翻山越嶺經過了阿爾卑斯山一路抵達義大利的興奮之情，儘管孟德爾頌一開始對於義大利並沒有太多的嚮往，但是到了羅馬、佛羅倫斯、威尼斯之後的回憶，讓孟德爾頌創作了這首作品，我們也得以聆聽將近 200 年前孟德爾頌的義大利經驗。

義大利, 這玩藝！

另一位德國作曲家也寫下了義大利之旅的回憶，1886 年同樣是年僅 22 歲的理查‧史特勞斯 (Richard Strauss, 1864–1949) 第一次踏上義大利半島。雖然他對於義大利歌劇的濫情總覺得格格不入，但是第一次的義大利之旅後也讓他寫下了這部早期的管弦樂創作《來自義大利》(*Aus Italien*) 交響詩，作品當中大家可以聽到理查‧史特勞斯使用城市地區的概念創作，當中也使用了很多義大利的民歌元素，例如最後一個樂章的拿坡里，他就把當地最負盛名的〈纜車之歌〉 (Funiculì, Funiculà) 當成是這個樂章的主要主題，讓人一聽就感覺出這是來自義大利拿坡里的律動感，也可知理查‧史特勞斯當時的義大利印象跟一百多年後的我們其實是很接近的。

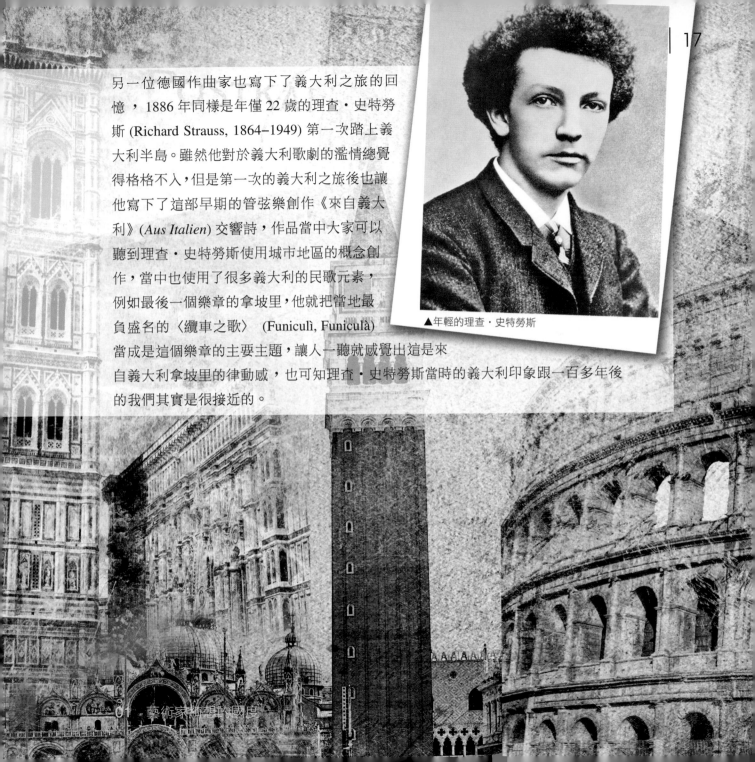

▲年輕的理查‧史特勞斯

藝術家嚮往的國度

孟德爾頌跟理查‧史特勞斯當年都是自己花錢到義大利旅行，增廣見聞。記得曾經看過一篇文章中提到相關的話題，當時歐洲的皇室貴族或是富有人家，在家中小孩成年之前，都會鼓勵他們在正式踏入社會之前去旅行看世界，也就是壯遊 (Grand Tour)，這樣的旅行方式從十六世紀開始流傳下來，希望利用小孩成年之前透過旅行豐富他們的視野，藉由旅行來完成年輕人這個「轉大人」的成年禮。直到今天，歐洲皇室仍保持這個傳統，例如英國威廉王子在進入大學前的 10 個月，皇室安排他到智利去擔任扶貧的義工；哈利王子在成年之前也到了澳洲、非洲、賴索托等國去參與了當地愛滋病的防疫工作，並且自己拍攝完成了一部作品《被遺忘的國度》，這部作品也在哈利王子 20 歲生日當天在英國的 ITV 頻道播出。這樣看來，剛才介紹的兩位作曲家也都用音樂留下了他們曾經的 Grand Tour 的回憶！雖然他們得自己花錢來旅行，不過相信這趟義大利之旅都在他們年輕的心中留下了不可抹滅的印象。然而提到旅行不花錢，音樂史上就有人可以拿著法國政府的獎學金到義大利來，當時這位老兄可還是半推半就，甚至才到羅馬三個星期就因為得知未婚妻嫁的不是自己，氣得買了兩把手槍要趕回巴黎親手把未婚妻跟無緣的丈母娘一起給宰了，這位就是 1830 年贏得羅馬大賽因此獲得羅馬獎學金 (Grand Prix de Rome) 得以到羅馬留學的法國作曲家白遼士 (Hector Berlioz, 1803–1869)。

▲白遼士的第一任妻子 Harriet Smithson 是著名的莎劇女伶

想想白遼士真是幸運，由法國政府出錢讓他到義大利兩年，羅馬獎學金到今天為止都還是讓人羨慕的一個獎項，兩年的義大利進修完畢後，這些藝術家只需交出一部作品即可，音樂家就寫部作品、雕刻家就交件雕塑作品、畫家就交幅畫作，想想對於這些能夠拿到羅馬大獎的藝術家來說，應該都不是難事吧！除了白遼士之外，作曲家德布西跟比才也都曾經獲得這樣的殊榮，比才也寫過義大利相關的作品。而白遼士為了未婚妻演出的這部逃離羅

馬的戲碼，在他一路從羅馬到佛羅倫斯最後輾轉到現在法國南部的度假勝地尼斯 (Nice) 後有了轉折，這時候尼斯還是屬於當時的薩伏伊大公國 (Savoy)，而且當時無論到哪個地方都還得要有簽證，所以他一路逃到這個度假勝地後，或許因為天氣舒適每天都在海濱看海沉思，終於讓他打消回巴黎毀了自己跟另一個家庭的打算。其實後來他反而如願地與另一位原本就讓他魂牽夢縈、來自英國的莎劇女伶結婚了，但這段婚姻僅僅維持 7 年就以離婚收場。之前的這段羅馬逃亡記是因為羅馬音樂學院的主任發現事態嚴重，終於把當時被義大利密探囚禁的白遼士救了回來。話說當年的羅馬還是監控很嚴密的教皇國，並有此一說：三個義大利人當中，一個是警察，一個是教皇的密探，另一個才是平民百姓。當年來到羅馬的白遼士，更因為外國人的身分受到了監控。所以後來他逃到佛羅倫斯以及尼斯的行蹤，也早被掌握在密探手上，況且他原本預謀殺妻還買了兩把手槍，更是讓當年的密探神經緊繃。白遼士被捕的時候因為隨身筆記上畫了一堆奇怪符號讓審問的警察對他更加提防，詢問這是什麼密碼？白遼士回答：「這是五線譜！縮字是音樂術語。」音樂家當然知道五線譜跟音符，而密探不知道也是想當然爾，接下來的對話就越扯越不清，當時白遼士在筆記本中正在構思創作莎士比亞的《李爾王》(King Lear)，密探詢問誰是莎士比亞，等知道莎士比亞是英國人後更為震驚與焦慮，因為他們以為這個法國佬在幫蘇格蘭與英格蘭國王當間諜。後來真是感謝白遼士的老師發現這個寶貝學生不見了，透過當時警察單位的協尋才把白遼士從義大利警網黑名單當中救了出來，否則後果真是不堪設想。白遼士後來也在他的傳記當中提到了這段荒謬的過程，可能他自己都覺得好笑吧！

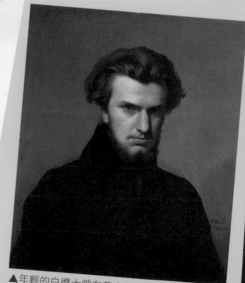

▲年輕的白遼士曾在義大利上演一齣瘋狂的羅馬逃亡記

這段在羅馬兩年的回憶後來也都陸續在白遼士的創作中可以發現，像是〈土匪歡慶〉(Festa dei Briganti) 或是〈小夜曲〉(Serenata)，都是他在羅馬的荒原歷險記的過程。當時白遼士買了把長槍想要到羅馬近郊去狩獵，可是好死不死就遇上了山中的一票土匪（義大利的黑社會文化還真不是今天才有的）後，居然讓他跟這群土匪結成朋友，他也跟這群土匪稱兄道弟廝混了一段時間，後來這段奇遇就出現在這兩首作品中，〈土匪歡慶〉裡面可以聽到他與這群土匪的酒肉生活，以及當時年輕土匪要白遼士幫忙唱小夜曲追求女友的曲調也被他寫入了〈小夜曲〉當中。

雖然白遼士的羅馬荒誕生活經驗聽起來很不可思議，但連自視甚高的華格納都曾稱讚白遼士音樂以及文學上的造詣，就可以知道他也不是不務正業而是天才的天分使然。白遼士非常喜歡詩人拜倫 (George Byron, 1788–1824) 的作品，所以當時在羅馬常常帶著拜倫的作品到梵諦岡的聖彼得教堂乘涼以消磨夏日時光。白遼士傳記中也提到他曾經在教堂裡為了躲避驅趕他的神職人員（因為他不是在看宗教讀物），因而躲到了告解室內，結果還遇上了女教徒來告解的尷尬狀況。話說他最喜歡的拜倫也成為了日後作品《哈洛德在義大利》(Harold en Italie) 的創作源頭，其實拜倫的這部原著就是叫做《青年貴族哈洛德》(Childe Harlod's Pilgrimage)，是拜倫的自傳性長篇詩集。年輕的拜倫行跡遍及歐洲各國，最後客死希臘，詩作描寫的就是拜倫的旅遊紀實，白遼士將拜倫詩作中關於義大利的部分擷取出來，創作了一部以中提琴獨奏，並將提琴擬人化比喻成拜倫、接近協奏曲形式的四個樂章交響詩，白遼士在每個樂章當中也都附有文字標題提示其所形容的義大利情境。這部作品當時是由提琴鬼才帕格尼尼 (Niccolò Paganini, 1782–1840) 所委託創作的，不過提琴的角色在作品當中並沒有能夠讓帕格尼尼得以精彩炫技，因此雖然日後還是有演出，但帕格尼尼並沒有將這部作品視為口袋作品，不過當年帕格尼尼還是給了白遼士兩萬法郎的報酬。

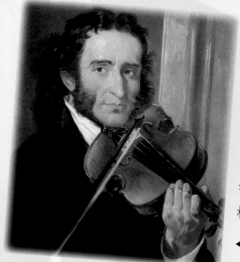

◀帕格尼尼畫像

義大利，這玩藝！

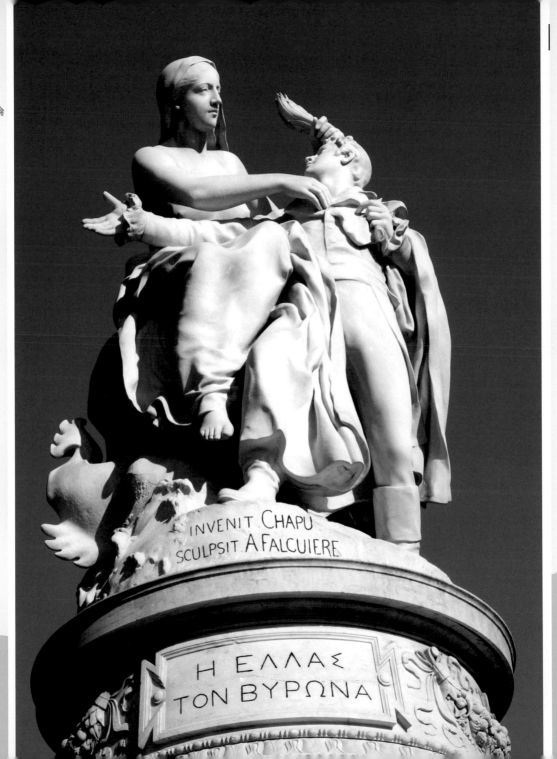

▶位於希臘雅典的拜倫
雕像 (ShutterStock)

▲【羅馬狂歡節中的中國面具遊行】，Graveur Pierre 繪於十八世紀

◀契里尼雕像

白遼士的創作當中帶有義大利風情的還有那部以義大利文藝復興時期著名雕塑家契里尼 (Benvenuto Cellini, 1500–1571) 為題的歌劇，然而這部長達 5 小時的作品首演後風評不佳，因此鮮少演出，但是歌劇的序曲卻成為日後常常被拿出來單獨演奏的管弦樂序曲〈羅馬狂歡節〉 (Le Carnaval Romain)。參加過威尼斯狂歡節的朋友可能對於羅馬狂歡節的內容不會有太大的興趣，畢竟羅馬位在教皇腳底下，所以即使狂歡也非常有節制。從前羅馬狂歡節分成三個部分：第一部分居然是站在路邊觀看所有使節、王公貴族的座車遊行（實在不太清楚這算啥狂歡內容？）；第二部分則是類似西班牙、葡萄牙的奔牛，只是場景到了羅「馬」變成為跑「馬」，讓馬在街道上狂奔，而人們瘋狂跑在馬前面（這應與羅馬尚武的精神有很深的關係才是，從文藝復興時期開始到競技場上觀看嗜血場面，今天則換成了街道上的跑馬活動）；第三部分的羅馬狂歡更是讓人匪夷所思：圍觀死囚被砍頭。聽到這樣的「狂歡節」內容，我想大家應該對於羅馬狂歡節的行程興趣缺缺吧？相較於羅馬狂歡節，威尼斯狂歡節當時還因為太過瘋狂而被禁止，後來為了威尼斯的城市發展才在 70 年代開始恢復了威尼斯狂歡節的活動，這個從 1268 年開始的傳統，大約都是在每年的 2 月份為期 10 天左右的時間，全城戴著華麗的面具狂歡，相信這樣的狂歡節內容對於我們會比較有吸引力吧！

義大利，這玩藝！

至於對義大利沒有好印象的作曲家當中，當屬柴可夫斯基為最了。雖然柴可夫斯基六度到義大利，日後也創作了《義大利綺想曲》，但是柴可夫斯基的義大利經驗卻是充滿牢騷跟抱怨，一會兒嫌沒家鄉的菸可抽，又嫌每次都得自己攜帶俄國茶葉到義大利；一下又抱怨天氣太熱、陽光太強。另外一次在羅馬入住緊鄰今天羅馬總統府 (Palazzo del Quirinale) 飯店的不快經驗，也可以從他日後《義大利綺想曲》的樂章開頭中馬上聽出來。話說當年柴可夫斯基住宿的飯店就位在總督府旁邊，每天清晨總督府都會響起號角聲，而且還是此起彼落在羅馬各軍營響起，這樣的號角聲每天喚醒總督府的士兵也罷，精神耗弱又敏感的柴可夫斯基每天一早就被這樣的聲音喚醒，可想而知的是二話不說地換了旅館。另外柴可夫斯基的義大利之行除了單獨造訪之外，也有跟他長期的贊助富商梅克夫人 (Nadezhda von Meck) 一起的，話說「寡婦門前是非多」這道理，梅克夫人也不是不知道，日後因為得知柴可夫斯基的性向而在 1890 年斷絕對柴可夫斯基的資助之外，還特別要求中斷書信往來，這對於柴可夫斯基來說最大的打擊並非在於金錢，因為這段時間柴可夫斯基已經無須依靠這份津貼就能夠過著很舒適的生活，而是書信往來的斷絕讓柴可夫斯基的心中以及精神上某些抒發管道瞬間斷裂崩解。

▲柴可夫斯基畫像

▶梅克夫人畫像

▼現在名為那不勒斯的拿坡里海岸 (ShutterStock)

其實柴可夫斯基的佛羅倫斯之旅，與梅克夫人有個相當有趣的不期而遇經驗，柴可夫斯基與梅克夫人即使長年都有書信往來，但是梅克夫人為了我剛提到的那句話，避免落人口實，因此約定彼此只能透過書信往返而不能相見。這年柴可夫斯基跟著梅克夫人一起到佛羅倫斯旅行卻破了功，這一切都只能怪天意了。因為當時梅克夫人一大行子女與僕役租下了佛羅倫斯近郊的克拉 (Cora) 別墅，柴可夫斯基則住在距離別墅附近十分鐘距離的地方，每天梅克夫人的僕役都會過來跟柴可夫斯基打招呼，順便提醒他當日是否可出門，如果梅克夫人要出門，柴可夫斯基就只能迴避，乖乖待在家裡。這天僕役的通知來晚了，柴可夫斯基以為梅克夫人不出門就悠哉逛街去，怎知在城中卻見到一大票梅克夫人的馬車經過，梅克夫人在路邊驚見柴可夫斯基之後馬上罩上面紗，柴可夫斯基則如同紫禁城的公公看到皇帝出巡趕緊把頭別過去，回到飯店後梅克夫人馬上派人傳來下不為例的警告。

其實這些我們都可以從柴可夫斯基所寫的這首《義大利綺想曲》中聽出端倪，除了樂章一開始的號角聲反映了羅馬住宿的不愉快經驗之外，隨著號角聲結束而來的則是拿坡里憂愁沉重的曲調，這是拿坡里附近漁夫的女眷望著海邊、盼著漁船歸來的悲傷心境所傳唱的悲歌，之後會出現來自威尼斯十九世紀的民歌 La Veneranda，兩個曲調相互交疊，當然這旋律也跟海有關係，柴可夫斯基使用三拍子水波一般的律動代表威尼斯的曲調，最後出現的快板音樂則是來自南部的傳統音樂塔朗泰拉舞曲。來自俄國大地的柴可夫斯基可能認為義大利是個小國，一腳就從南部的拿坡里場景跨到北邊的威尼斯了！不過至少對於義大利牢騷滿腹的柴可夫斯基，還留下這首讓我們知道義大利另一個面向的作品。

數百年來義大利始終是眾多藝術家旅行嚮往的地方，姑且不論當初他們是否心甘情願地來到這個半島，卻也都留下了屬於他們自己的義大利經驗創作，這些音樂也讓我們在踏上這個充滿歷史、陽光、熱情的國度時，除了視覺感官的震撼之外，更可以透過音符一窺百年前音樂家們的義大利經驗，栩栩如生地讓我們遙想當年他們在旅行途中的所見所聞，用聽覺跟視覺同時悠遊千百年來的義大利。

02　水波粼粼的聲音

—— 水都之歌

提到威尼斯，常常聽到的不外乎是無止盡的讚美以及浪漫想像，特別是很多在亞洲的朋友即使沒有辦法有長一些的假期，也會利用短暫的週末，跑一趟澳門的威尼斯人度假飯店，想像一下地球另一端這個美麗水都的浪漫風情。只不過每次一堆朋友從澳門回來驚嘆飯店變幻的人造天空多麼美、在飯店就可以乘貢多拉……，我都還是只能告訴他們，全世界只有一個威尼斯，這個城市是不可能被複製出來的，因為這個城市即使被 Luigi Barzini 在《紐約時報》形容為最美麗的人造城市，但別忘記了它還擁有千百年來的人文涵養，所以也不是一個利用科技人造的遊樂場可以複製出的城市情景。

即便今日歐陸遭逢經濟風暴，威尼斯仍然是義大利少數幾個能夠大發觀光財的重點城市，只不過深陷歐債危機的義大利政府跟咱們萬萬稅政府相同，什麼都要抽稅，這稅也影響到了威尼斯船夫的身上。現在的船夫要他開口還真難了！話說威尼斯這個 1987 年被聯合國教科文組織列為世界遺產，並且被人稱作人生必去的 50 個地方之一，有許多美麗的別名如「亞得里亞海的女王」、「水之都」、「面具之城」、「橋之城」、「漂浮之都」、「運河之城」及

「光之城」等。伴隨著這些充滿畫面的別稱，除了讓人聯想到橋之外，不外乎就是行駛於運河上的貢多拉了，船歌因此也成為了代表這個漂浮之都的聲音。但是為什麼現在的船夫都惜聲如金，當然就回到剛才提到的課稅問題，現在做貢多拉船夫需要課船夫稅，如果碰上了船夫又會唱歌又會划船，這可就是演藝人員的課稅標準了，所以這些船夫除了得申請執照之外，很抱歉，標準稅率除了船夫稅之外，得再另外課徵演藝人員稅，雙重稅率之下也就讓這些船夫不願意在大庭廣眾之下高歌了，所以現在你也就不難理解為何船夫不開口了吧！

▼夕陽中的威尼斯 (ShutterStock)

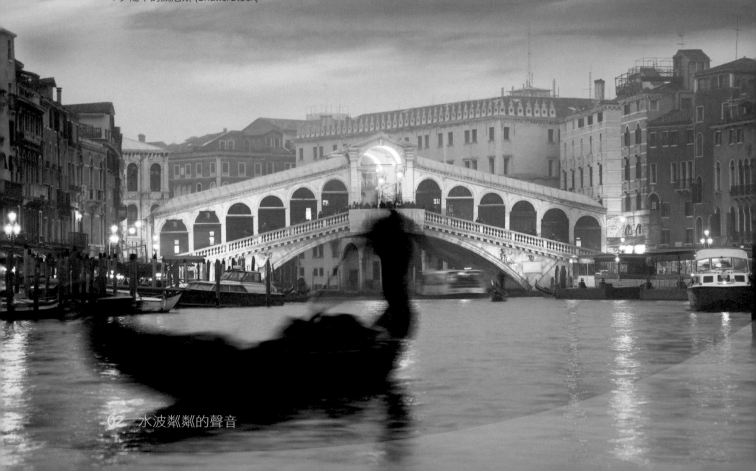

提到船歌，大家馬上會想起的就是德裔法國籍的作曲家奧芬巴赫 (Jacques Offenbach, 1819–1880) 的歌劇《霍夫曼的故事》(*Les Contes d'Hoffmann*) 當中最著名的船歌 (Barcarolle)，雖然作品本身並非傳統曲調的威尼斯船歌，但卻非常意象地代表著貢多拉在運河上特有的風情。威尼斯船歌原是船夫划船時所演唱的民謠歌曲，在義大利被稱作「船夫之歌」(Canzoni di Gondolieri)，大部分 6/8 拍律動感的節奏也成了當地別具特色的音樂類型。其實法文的 "Barcarolle" 這個字原是從義大利文 "Barcarola" 而來，在義大利文中的 "Barca" 也就是船。船歌一開始顧名思義當然也就是在船上由船夫所演唱的歌曲 (Condoliera)，大家口中的貢多拉在威尼斯當地是種黑色平底、頭尾微翹的單槳狹長型的木船，個人觀點認為這應該是世界上辨識度最高最浪漫的船隻之一。貢多拉在威尼斯已有千年以上的歷史，它是從古代的交通工具平底小船逐漸發展演變而來的，後來成為有錢人的水上私家代步工具，在十一世紀左右是貢多拉數量最多的時期，到了十六世紀貢多拉又成為貴族用來炫富的工具，在貢多拉船上精雕細琢並且鋪著綾羅綢緞，後來威尼斯政府為了遏止這樣的歪風，就在 1562 年頒訂了一部法令明文規定所有貢多拉的顏色為黑色，並制定相關的船隻尺寸以及

▶ 穿梭於大小運河中的貢多拉 (ShutterStock)

義大利, 這玩藝!

樣式。但是今天如果你到了威尼斯，除了一般制式的黑色貢多拉之外，其實偶爾還是看得到一些裝飾精緻的船隻行駛於河道之上。

今天貢多拉的功能只專門提供觀光客遊覽水都之用，而非日常生活的代步工具了，當地居民來往各地以搭乘渡船 (Traghetto) 和水上巴士 (Vaporatte) 為主，除非有婚喪喜慶的時候，才會應景租個幾艘裝飾得美美的貢多拉來使用。在貢多拉還沒成為觀光工具之前，古代的貢多拉船隻上面有一個可移動的船艙稱做 "felse"，在冬天以及夜間這個船艙會被拿出來使用，除了可抵擋寒風之外，也可以防止偷窺的眼光，保護有錢人的隱私。現在一艘製作精美的貢多拉大概要價 25000 歐元，因此也有人稱貢多拉為「海上的法拉利」！但是記得之前曾經看過國家地理頻道播出的節目中提到，由於現在貢多拉的引擎大部分都是使用汽油以及機油等等，除了汙染河面之外，更多的是對於這個古老城市的建築造成很大的傷害，所以現在也有人開始研究如何使用更環保的方式或是太陽能的貢多拉來延續這個美麗水都的生命象徵。

記得那年要前往威尼斯之前，我事先曾打聽了一下相關費用，搭乘貢多拉的收費價格是由官方制定的，但是船夫經常會漫天開價，那時候在碼頭詢問幾位船夫的報價都遠超過公定價格，官方明定的價格是每艘貢多拉 40 分鐘的日間標準航程為 80 歐元，多 20 分鐘多收費 20 歐元，每艘船大概可坐到 6 人，所以愈多人共同搭乘當然愈划算。到了夜間乘坐貢多拉的價格比較貴，從晚上 7 點到第二天早上 8 點，40 分鐘標準航程是 100 歐元，每多 20 分鐘多 50 歐元。現在大部分船夫都會抬高價格，特別是看到亞洲等外來的觀光客，所以大家都知道必須殺價，當然船夫也不是省油的燈，若是你可以殺到低於 80 歐元，時間可能就不足原先的公定 40 分鐘了！

而我在威尼斯也看過在貢多拉上開口的歌手，只不過並不是船夫演唱，如同一開始提到的，因為稅率的關係現在船夫越來越惜聲如金，這也讓威尼斯當地的一些街頭藝人可以有多一些的就業機會。只不過我在威尼斯的那幾天聽到的歌手所演唱的歌曲，幾乎都不是威尼斯當地的歌曲，更別提是傳統的威尼斯船歌了，那幾天在小小的水都逛逛時，聽到的不外乎是大家熟悉的〈我的太陽〉(O Sole Mio)、〈聖塔路西亞〉(Santa Lucia)、〈纜車之歌〉……，我心裡就在想觀光客真是好騙，反正大家可能也南北傻傻分不清，就被幾位男高音的專輯騙得團團轉，認為這些膾炙人口的作品代表著義大利，也代表威尼斯傳統船歌，其實那幾首義大利民謠都是來自南部拿坡里當地的傳統歌曲，所以在聽過這些街頭藝人的歌聲之後，我也沒什麼特別想要掏口袋讓他們唱歌的衝動了。

然而有個現象，讓人覺得非常好奇，下次你不妨也可以觀察一下，就是每當小船上有歌手在演唱的時候，船夫在河道中七拐八彎之後，每次總是會分秒不差地在男高音要飆最高音那 Mamma～～或是 O Sole Mio～～～的時刻，就會正巧從觀光客最多的橋下穿過，當然橋上聚集的觀光客也都會興奮叫好！大家也就不吝嗇地紛紛掏出銅板拋到經過橋下的船上，來犒賞街頭歌手或是船夫歌手了。

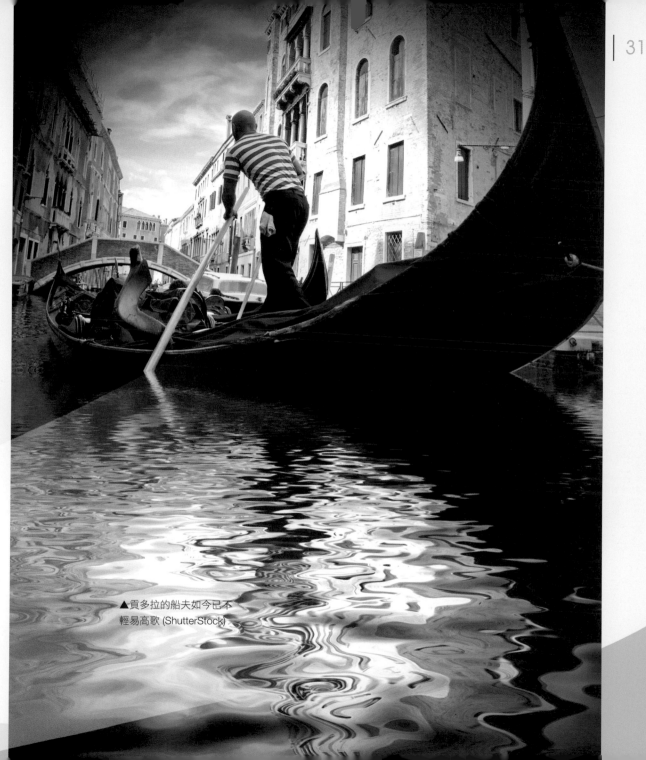

▲貢多拉的船夫如今已不
輕易高歌 (ShutterStock)

"Mamma" 這個字是義大利文「媽媽」的意思，如果大家去找找一些義大利的民歌，可以發現「媽媽」這個角色在義大利男人心中，無論結婚與否都是具有權威跟影響力的。即使今天義大利女性在社會上的地位有待提升，但是套句義大利人喜歡說的一句：大部分的義大利男人都是個長不大的小男孩。記得有個來自羅馬的義大利好友在巴黎工作，常常一群朋友們會相互邀約一起出門喝一杯或是用餐，而這位義大利好友 Enrico 的母親就常常會打手機給他，電話內容不外乎就是：吃飯沒？吃飽沒？吃什麼的相關對話。這位好友的母親也常從羅馬來到巴黎，為的就是到巴黎兩三天給寶貝兒子煮頓飯，母親如果來巴黎，這位已經在銀行工作的好友連中午都會抽空回家陪媽媽吃飯，由此就可以想像母親的角色在義大利男人心中可是有著連老婆都不能取代的地位！套句村上春樹在書中談論到的，義大利男生的眼光只注意兩件事：一為飛雅特和偉士牌的新款車，第二則是媽媽煮的菜，至於工作或女人等其他，都是之後的順位排名了。

再回到貢多拉船夫的話題上，原先貢多拉船夫的職業都是父子相傳，所以早期船歌也都是父親傳授給兒子這樣口耳相傳下來的民間歌曲。但是威尼斯當地的歌手並沒有好好保存這樣珍貴的音樂文化資產，倒是熱愛義大利文化的英國人早在一百多年前就開始蒐集歌詞以及樂譜，在倫敦發行出版了威尼斯歌曲集！很可惜的是，現在的威尼斯船夫或是歌手能真正演唱或是演奏威尼斯當地正統船歌的似乎有逐漸凋零之勢，我想有一部分也是觀光客的責任，因為我就親耳聽到幾位觀光客要求歌手演唱〈我的太陽〉以及〈聖塔路西亞〉等等拿坡里民謠來充當威尼斯船歌。

歌德曾經在其所撰寫的《義大利之旅》這本書當中提到了貢多拉的唱法以及當年他欣賞的方式，或許也可以讓我們一窺兩百年前歌德搭乘貢多拉聆聽船歌的經驗。文章中提到當時他所搭的貢多拉前後各有一位船夫，他們會採用輪唱的方式唱出傳統的威尼斯船歌，除了他所搭乘的貢多拉船夫歌手會輪唱之外，運河旁以及遠處運河河岸上的船夫聽到了船歌歌

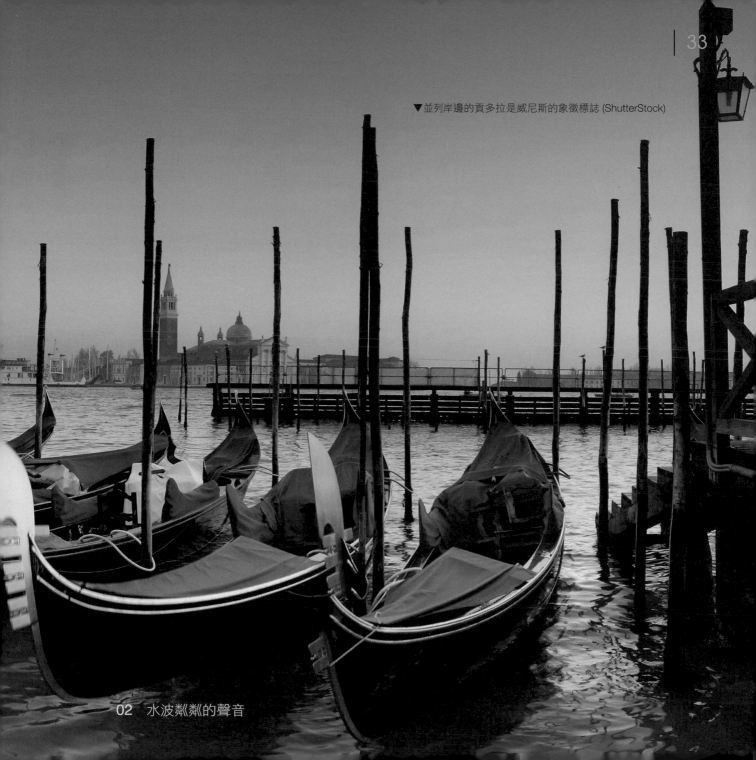

▼並列岸邊的貢多拉是威尼斯的象徵標誌 (ShutterStock)

02　水波粼粼的聲音

聲之後，也會相互呼應彼此的歌聲，這感覺就像是在山谷當中聽到一聲聲回響，以及殘響的歌聲迴蕩在明月高掛的水都夜空中。像這樣聲音跟空間整個關聯性的歌唱方式，我們可以回顧一下文藝復興威尼斯樂派的代表作曲家喬凡尼・蓋布耶里 (Giovanni Gabriel, 1554–1612) 當時發展出的 「複合唱」(cori spezzati) 風格，也就是在合唱曲中加入兩個以上的對唱聲部，透過教堂內的回聲反射，讓音響效果更顯華麗豐富。這時期的威尼斯樂派作曲家相當著迷於空間和聲音之間的關係，儘管音樂已非常複雜，他們依然實驗各種聲音的可能，也證實了文藝復興時期人類求知慾的展現。或許這也可以解釋傳統威尼斯船歌的唱法以及歌德當年於威尼斯旅行所寫下最浪漫的一頁——波光粼粼皎月下船夫交替輪唱出的威尼斯船歌！

今日大家要在大半夜聽到正統的威尼斯船歌似乎很困難了，特別是現在的貢多拉很多都是以馬達引擎當成動力，所以除非船停下來，否則就算花錢請了歌手在船上為你高歌一曲順便遊河，馬達的聲音應該也是很煞風景的！我曾搭過一艘貢多拉一上船船夫就問我要不要聽音樂呢？我原本欣然接受，還以為他願意免費開金口唱個一兩句民謠來應應景，結果想不到他居然打開收音機，收音

義大利,

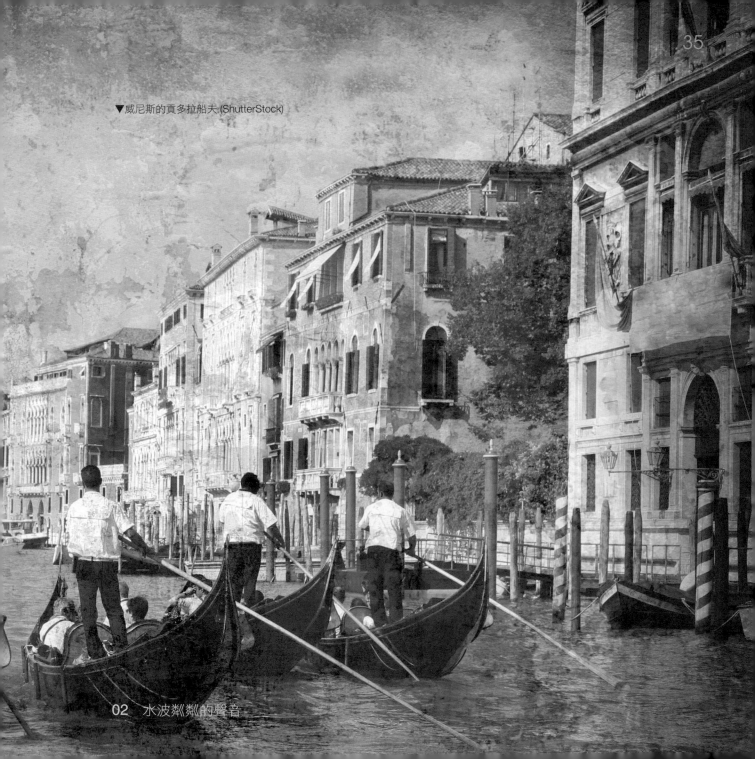

▼威尼斯的貢多拉船夫 (ShutterStock)

02　水波粼粼的聲音

機傳來的是義大利流行歌曲以及電子音樂，於是我告訴他把收音機關上吧！要聽這樣的新版船歌，我還寧願自己戴上耳機，搞不好聽聽我們自己熟悉的鄧麗君或是凌峰所演唱的中文船歌，感覺都還來得貼切一些。

回到船歌這話題上面來。說到鄧麗君以及凌峰演唱的船歌是馬來西亞的民謠歌曲，齊豫跟羅大佑也演唱過船歌（羅大佑作詞、作曲版本），同樣的都是三拍子，這跟威尼斯傳統船歌的 6/8 拍子或是 8/12，也都是 123、123 的三連音搖晃的節奏律動感，感覺上有些類似搖籃曲一般，創造出搖晃擺動的閒適感受，想想如果用進行曲節奏的 4/4 拍或是 2 拍節奏，船夫沒把你甩出貢多拉才有鬼了！其實初到威尼斯的第一個夜裡，當我隻身穿梭於城中大大小小的橋上以及鑽入不同的小巷道當中，夜裡無聲只有水波拍打岸邊的威尼斯讓我想起的居然是走在蘇州山塘街或是平江路，當下我耳邊響起的竟是崑曲，而這經驗對我來說實在令人莞爾。

其實船歌演變到今天不只是來自威尼斯當地的傳統民謠傳唱了，音樂創作史上有許多著名的作曲家也都陸續創作出不朽的船歌作品，但節奏上都不脫三連音律動感。當然也有例外的像是柴可夫斯基的鋼琴組曲《季節》中的船歌，便是用 4/4 拍的節奏。文章一開始所提到最著名的船歌典範，奧芬巴赫歌劇《霍夫曼的故事》中船歌經典代表〈美麗的夜晚〉這首作品，仔細跟著這律動，你可以發現跟貢多拉船夫撐船時的節奏有很大的關聯。一般船夫撐船時，船槳的起落通常會形成落槳慢，起槳快的節奏，這和複拍子的節奏不謀而合。另外蕭邦的〈升 F 大調船歌〉（作品 60）也是大家耳熟能詳的器樂曲之一；李斯特鋼琴作品當中有一組組曲為《威尼斯和拿坡里》(Venezia e Napoli)，其中的第一首作品 Gondoliera 其實是改編自十八、九世紀作曲家梅爾 (Simon Mayr) 所譜曲的威尼斯船歌〈貢多拉船上的金髮美女〉(La Biondina de Gondoletta)，這首作品的義大利文歌詞其實非常有趣，也算是代表威尼斯男女之間的一種特殊關係，因為男人約了有夫之婦在私密的貢多拉包廂裡約會，這位有夫之婦的美女依偎在男子懷中睡著，自我感覺良好的風流男子以為女子是因為跟他

在一起而暈眩神迷，遂不敢打擾這位美女的好夢，然則事實剛好相反，女子實在是因為眼前這位男子沉悶無趣而呼呼大睡，男子此時也深怕良宵虛度，好不焦急。這點又跟威尼斯當地的「女性主義」有很大的關係，威尼斯所盛行的這個信條就算在今天看來還是很先進的，結婚後的女性，在生活當中擁有很大的自主權利，甚至可以廣交男友以及身邊有一堆護花使者，但這一切的前提就是必須先有婚姻關係，因為要能夠在威尼斯結婚的女性有個蠻怪異的門檻，其實這個門檻也因此造成了當年韋瓦第擔任教職以及神父的女子收容所的產生。韋瓦第當時擔任一間收容所（稱為 "Conservatorio"，也就是孤兒院，這個字的來源 "conservare" 是保留與保存之意）的音樂教師，這個起源於拿波里的收容所，專門接納偏鄉地區窮苦人家無法扶養的女孩，並且教導她們一技之長特別像是音樂，後來這些收容所出身的女孩也因為擅長樂器演奏，反而成為歐洲各地爭相聘請的樂師，直到今天 "Conservatorio" 這個字也從原本收容所的涵意成為了「音樂院」。當年韋瓦第擔任音樂教師的地方就是附設於聖殤堂（俗稱 Pieta，正式名稱為 Santa Maria della Visitazio ne）的孤兒院，今天的聖殤堂跟 300 年前的聖殤堂一樣都是觀光客喜歡看畫、聽音樂的地方，當年參觀教堂是免費的，但是如果你想要坐下來的話就得付錢，座位大概也只有 50 個左右。這些收入則歸於收容所的女孩們，等她們長大也存夠了錢就可以離開嫁人去，這也算是收容所功德無量的地方了！另一方面，想想維也納愛樂管弦樂團直到二十世紀末才開始接受女團員，而反觀數百年前的威尼斯，可就已經有全團的女性演奏家擔綱演出了呢。

義大利作曲家喬凡尼‧帕伊謝洛 (Giovanni Paisiello, 1740–1816)、羅西尼；德國的韋伯在其歌劇中已出現有船歌風格的詠嘆調；董尼采第的悲歌劇《馬利諾‧法列羅》的開場，也是由飾演貢多拉船夫和合唱所唱出的船歌來交待威尼斯的背景。後來威爾第 (Giuseppe Verdi, 1813–1901) 的《假面舞會》(Un ballo in maschera) 中瑞卡度 (Riccardo) 所唱出的〈她是否忠實地等著我〉(Di'tu se fedele il flutto m'aspetta) 也是其中的例子。至於非義大利的例子，則有來自英國的蘇利文 (Sir Arthur Seymour Sullivan, 1842–1900) 所寫的輕歌劇《皮那福號軍艦》(H.M.S. Pinafore)。這些作品都反映出無數外來作曲家對於這個城市在腦海中幻想出

的一股另類異國情調。也只有親自走過一趟威尼斯的人才可能用自己的語法說出、唱出、譜出每個人心中的威尼斯。

每年總有成千上萬的觀光客造訪威尼斯，每個人第一步認識威尼斯的方式也不盡相同，有人從威斯康提的《魂斷威尼斯》那個俊俏無比的男生以及悲劇性的結局認識了威尼斯深情的悲愴；或是從莎士比亞筆下的《威尼斯商人》體會到了基督徒對於猶太人的偏見；也可能從《濃情威尼斯》當中因為十八世紀威尼斯傳奇大情聖卡薩諾瓦 (Casanova) 發現了威尼斯男女關係的放蕩不羈；有人則是看到威尼斯充滿嘉年華色彩的繽紛面具而認識了假面舞會中的歡樂威尼斯；有更多沒到過威尼斯的朋友是因為威尼斯的貢多拉以及船歌第一步認識了威尼斯的浪漫。

歌德在《義大利之旅》當中提到：威尼斯只能和它自己相比！直到今天我都還記得，當時以足、以船，行過威尼斯的每一個大小角落，我總是不能不時時驚奇並打從心裡佩服著，這水城裡的人們，竟然一點也無視於各種舒適便利的城市生活的衝擊誘惑，無視於日日月月熙來攘往嘩嘩而過的外來遊客，就這麼，與這古老之城，一起悠然凝定、靜靜地生活，而且非常淡定地活出自己的生活曲調與旋律。世上水都何其多，威尼斯卻只有一個！在威尼斯藉由環繞與滲入這都市的水網，建構了這座城市一種水波光影的生活模式，建議你用全方位的感官以眼、耳、口、鼻經歷遊歷，一如我的所有旅行模式，以聽覺、視覺、味覺的體驗來咀嚼威尼斯，更是另一番真切深刻的滋味。不管威尼斯過去千年的榮光如何燦爛，未來是否將成為陸沉的海市蜃樓，我們只能盡情擁抱這當下的美好，這就是威尼斯這座城市最令人難忘的精神吧！

◀威尼斯嘉年華中裝扮華麗的面具人物
(ShutterStock)

02 水波粼粼的聲音

03　羅馬風情畫

——噴泉、松樹與歡慶

幽默大師伍迪艾倫 (Woody Allen, 1935–) 的歐洲愛情三部曲讓影迷們印象深刻，如果你也曾經待在歐洲一段時間，恰巧這三個城市你也都曾經到訪或是短居，相信這三部作品會喚起你會心一笑的回憶。從《情遇巴塞隆納》(*Vicky Cristina Barcelona*)、《午夜巴黎》(*Midnight in Paris*) 到《愛上羅馬》(*To Rome with Love*)，我對《午夜巴黎》這部作品的印象比較深刻，畢竟在巴黎待了六、七年的時間，而在看《愛上羅馬》的時候，我其實忽略了伍迪艾倫對於四段愛情的處理方式，反倒是讓我回想起羅馬這個被稱為永恆之城的都市，那一幕幕電影中出現的建築、噴泉都讓我在在回味這座城市所蘊含的特殊韻味。羅馬比巴黎來得多了些希望，這些希望來自源源不絕的噴泉，每座噴泉總讓很多遊客有個期待，有個心中的信仰；羅馬有許多樹，而這些樹不似巴黎幾條著名大道像是香榭麗舍大道上被修剪成整整齊齊的一排，類似被剪了平頭或瀏海的一整列整齊劃一的樣子，羅馬的樹總是各自有各自的姿態，羅馬政府讓這些千百年來的樹保有自己的樣貌。巴黎的城市規劃或許比羅馬來得完善，但羅馬總給人一種自成一格的城市風貌，千百年來以自己的生活樣式在義大利半島中散發出一種特殊風味的氣息。

◀羅馬那沃納廣場上的四河噴泉 (ShutterStock)

義大利,這玩藝!

去過羅馬的朋友一定會去的地方，除了真理之口外，不免俗的就是到許願池丟個銅板許個願，說實話，羅馬什麼不多就是噴泉最多，除了著名的許願池——特列維噴泉 (Fontana di Trevi) 之外，還有人魚海神噴泉、四河噴泉、龜、蜜蜂、雙子星、巨龍、聖母噴泉等等，讓人屈指難數，所以如果每到一個噴泉你就許願的話，那肯定得花不少銀兩了。當然許願池也拜經典電影《羅馬假期》(Roman Holiday) 中奧黛麗‧赫本美麗活潑的模樣之賜，讓人體會到這座城市的律動感以及生命力。其實早在這些著名電影為羅馬提供「置入性行銷」的 40 年前，義大利作曲家雷史畢基 (Ottorino Respighi, 1879–1936) 就已經為羅馬寫下了不朽的城市交響詩——「羅馬三部曲」。

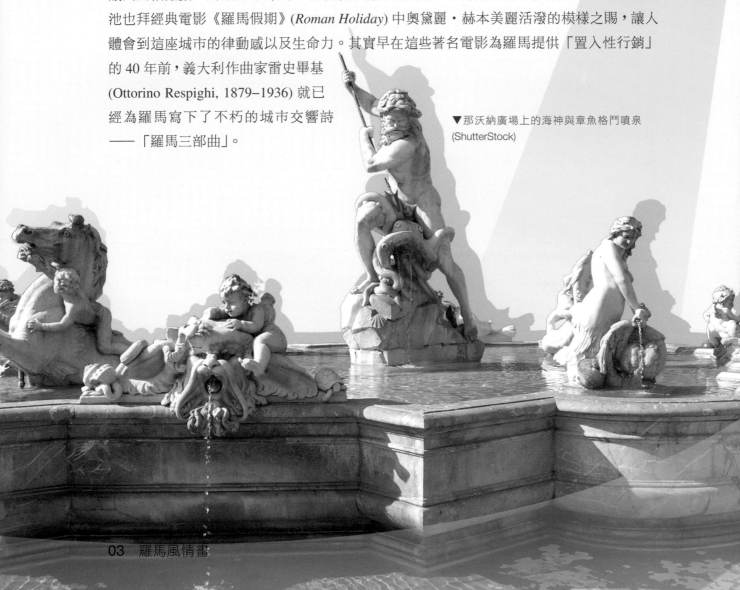

▼那沃納廣場上的海神與章魚格鬥噴泉 (ShutterStock)

羅馬之松 Pini di Roma

我們常說條條大路通羅馬，在羅馬行走時，我特意低頭注意看看這些被
磨得閃閃發亮的石板路，想到這些可能曾被戰士馬車、汽車、高跟鞋走了
2000 多年的石板路，心中頓時感到無比的震撼，而這句諺語也讓我們見識到了羅
馬人很早就有了高速公路的概念，讓不同城市可以通向這個義大利半島的心臟之都。
若要細數羅馬數千年的歷史可能需要花上很長的時間，如果你沒有太多時間，只要聆聽
一次雷史畢基的「羅馬三部曲」，或許花個一小時多一點的時間，你就可以初步領略數千年
來羅馬這座城市的歷史。這樣說起來似乎太籠統，有點貶低了雷史畢基這三部作品的意思，
不過如果你仔細研究就可以知道，雷史畢基如何將這 2000 年來的歷史，簡單地以噴泉、松樹以
及羅馬節慶為標題，濃縮於 12 個樂章的篇幅裡，這 12 個樂章道盡了羅馬數千年來的美麗與哀
愁、征戰光榮與文明演進。

無論你是搭飛機、開車、搭乘火車來到羅馬，每個人抵達羅馬的方法不盡相同，離開羅馬的心境卻
大多是感動。我到訪羅馬的時候是從巴黎搭 TGV 再轉義大利境內的快鐵，初訪羅馬只覺得羅馬的公
園與綠地比起巴黎真是多太多了，第一次到羅馬住的飯店剛好是在地鐵站 Spagna 附近，記得地鐵站
出來就是個小公園廣場 Piazza di Spagna，旅店不遠處又是個大公園，打開窗戶就可以見到大公園。夏
季午後時分到了羅馬，初夏的羅馬氣溫比巴黎高個 10 度有了，隨便買個三明治就往大公園走，路途
經過一個很眼熟的場景跟街道，抬頭望一下在牆上的路名——薇內多街 (Via Veneto)，腦海中馬上想
起了義大利導演費里尼 (Federico Fellini, 1920–1993) 的電影《甜蜜生活》(*La Dolce Vita*)，這裡聚集
了很多奢華飯店以及露天咖啡座，我並沒有多待就往公園走了過去。這個大公園幅員不小，裡面
有許多的老建築，原先是想到公園另一頭的羅馬現代美術館 (Museum of Modern Art in Rome) 參
觀，結果卻迷路走到了席耶納廣場 (Piazza di Siena)。這廣場類似古代競技場的遺址，就在遺址
旁邊有棟別墅，由於廣場只有圍繞周邊的高聳大樹，我便往別墅走去，在別墅邊卻發現了別
墅的名字為 "Villa Borghese"，那時我整個人突然有股被電流通過的感覺，腦海中已經響起

▲波格澤別墅旁的公園 (ShutterStock)

了《羅馬之松》(*Pini di Roma*) 第一樂章開頭熱鬧華麗的管弦樂，與管樂器齊奏的熱鬧場景，但那時我並沒有去仔細研究，只覺得耳中響起的聲響怎麼跟我身處的這個波格澤別墅安靜的畫面有些衝突？明明就是安靜的午後，微風徐徐啊。等晚上回到旅店後趕緊查詢資料，這才發現，原來雷史畢基是在描繪「一群小孩們在波格澤別墅松樹間玩耍，孩子圍繞松樹玩著軍隊遊戲，好像黃昏的燕子一樣興奮地叫喊，成群跑來跑去。」至今回想起來，還是可以感受到相隔不到百年的畫面，彷彿看到雷史畢基於 1924 年就站在這樹蔭圍繞的別墅旁。同樣的黃昏時刻，雖然我是一個人獨自在偌大的松樹群中，但那些百年前孩童的嬉戲聲卻是在我耳中隨著這音樂不斷回響、縈繞心頭！甚至我還想著那天我在公園坐過的長椅，雷史畢基是否也曾在那松樹下沉思構想著這「羅馬三部曲」的第二部大作《羅馬之松》呢？

▲阿比亞古道是著名的古羅馬戰道
(ShutterStock)

其實《羅馬之松》的四個段落中，我最感興趣也是最讓人印象深刻的應屬第四段〈阿比亞古道的松樹〉(I Pini della Via Appia)，所以當天知道有幸看到了百年前雷史畢基的〈波格澤別墅的松樹〉(I pini di Villa Borghese)之後，我當下就決定這趟一定得去尋找這第四段落的古道松樹，因為之前就知道這個古道是類似巴黎香榭麗舍大道，是戰士凱旋歸來時群眾夾道歡迎的重要道路。

我自己先在地圖上尋找後，隔天就興致沖沖地前往了 Via Appia Nuova，出發前我還詢問了旅店櫃檯，只見他們納悶地問我準備搭乘什麼交通工具，藉由這條路去哪裡？我只回了就想去看看那裡罷了！他們善意地告訴我搭計程車得花不少錢，結果等我搭上地鐵後，因為一整條地鐵都是沿著 Via Appia Nuova 所建設的，我猛然一驚才發現原來這是羅馬政府建設的新阿比亞道路，除了地鐵站之外就是聯外的快速道路。舊的阿比亞古道距離市中心大概需要一個多小時的車程。而且名字應該是阿比亞「古」道 (Via Appia Antica)，這一折騰也讓我浪費了一整個下午，想想還是先回市中心閒晃了。

義大利，這玩藝！

古代羅馬的街道建設非常有名。阿比亞古道是現存羅馬街道中非常有名的一條,有街道女王之稱,這條道路也是古羅馬的重要戰略道路之一,軍隊可以透過這條道路往四面八方快速移動,遇到戰時的補給也都得仰賴這條血脈道路。雷史畢基在闡述這個作品的創作理念時提到:「黎明、濃霧。松樹屹立不搖,注視幻想的風景。遠處不斷傳來的軍隊行進腳步聲。詩人夢見過去榮華的幻夢。號角高響,晨曦閃爍。執政官的軍隊在神聖街道上行進,並以光榮的勝利者姿態,登上卡比托利歐山!」其實隔日到了阿比亞古道時,我對於幻想中的羅馬香榭麗舍大道有些幻滅之感。因為道路大概也只有香榭麗舍一個車道的寬度,但是沿途仍可以發現一些古羅馬時期建築的殘破遺址,讓我印象深刻的仍是踩在腳底下的那些磨光的石頭,因為只要想到這條曾經延伸到龐貝古城的道路,彷彿自己也曾經經歷過這2000多年來的羅馬歷史!1926年雷史畢基親自指揮費城管弦樂團演出這部作品的時候,他在當時的節目單上面曾經做這樣的描述:「作品當中,我把自然景物作為喚起記憶以及幻想的出發點,藉由這些在羅馬具有特色的松樹當成是媒介。它們不僅是巨大的樹木,更是羅馬生活中重要事件的證人。」這部作品在音樂史上也有個創舉,關於第三段〈加尼科勒的松樹〉(I pini del Gianicolo) 中的夜鶯啼叫聲,雷史畢基甚至還在樂譜上標示必須預先準備好羅馬地方的鳥叫聲,首演當時以錄音帶放出,樂譜上也標示出唱片號碼,這是樂團演出時第一次嘗試播放鳥叫聲,而且還需要是從羅馬來的鳥鳴聲。

《羅馬之松》是雷史畢基以大自然為出發點，用代表義大利特色植物的松樹為主角，希望喚起人們對古羅馬時代的記憶與想像，帶領聽眾尋訪十六世紀華麗的莊園別墅、緬懷古老時代的地下墓場、徜徉羅馬郊區山間的田園風情、瞻仰古代馳道上的古羅馬光榮景象。但在「羅馬三部曲」的第一部《羅馬之泉》，雷史畢基則將場景放在了羅馬的一天，從黎明、晨曦、白晝到黃昏的景致，他以羅馬最多的噴泉來描繪羅馬一天的生活，也象徵千百年來羅馬人與噴泉密不可分的生活關係。

羅馬之泉 Fontane di Roma

羅馬的噴泉冠絕群倫，早在羅馬帝國時代，11 條渠道便每天供應活水給羅馬市民，文藝復興時期，羅馬更修建了許多美麗壯觀的噴泉，一直到今天，源源不斷的泉水仍提供羅馬市民和遊客清涼解渴的免費服務。雷史畢基在《羅馬之泉》(*Fontane di Roma*) 中，分別從黎明到黃昏以羅馬的四座噴泉來詮釋羅馬人與泉水的一天：〈黎明破曉的朱利亞谷之泉〉(La fontana di Valle Giulia all'alba)、〈上午的海神之泉〉(La fontana del Tritone al mattino)、〈正午的特列維噴泉〉(La fontana di Trevi al meriggio)、〈黃昏時刻梅迪奇別墅之泉〉(La Fontana di Villa Medici al tramonto)。在這四座噴泉中，遊客如果到羅馬絕對不會錯過的就是人稱幸福噴泉的「特列維噴泉」。記得到訪「特列維噴泉」的時候，剛好遇到來自臺灣的觀光團，我便湊近聽聽導遊的介紹，只聽到導遊告訴遊客：如果投擲一枚錢幣在特列維噴泉，以後將會再度回到羅馬。所以大家第一個銅板就是許下再度回到羅馬的願望。當導遊告訴遊客這話時，我腦海裡面又浮現電影《羅馬之戀》(*Three Coins in the Fountain*) 的劇情，電影提到如果人們投擲兩枚錢幣在特列維噴泉的話，將會遇到新的愛情故事；如果投擲三枚錢幣的話，則至少會結婚或離婚（離婚？）。特列維噴泉總共花了 32 年才完成，也是羅馬規模最大、最知名的一座，中間為海神，兩旁的人魚海神一個奮力駕馭桀驁的海馬、一個牽著馴良的海馬，其實特列維廣場不大，永遠擠滿人，所以第一眼看到這噴泉會讓人覺得非常壯觀，有視覺上壓迫的效果，非常具有震撼力。雷史畢基在噴泉四部曲裡以正午

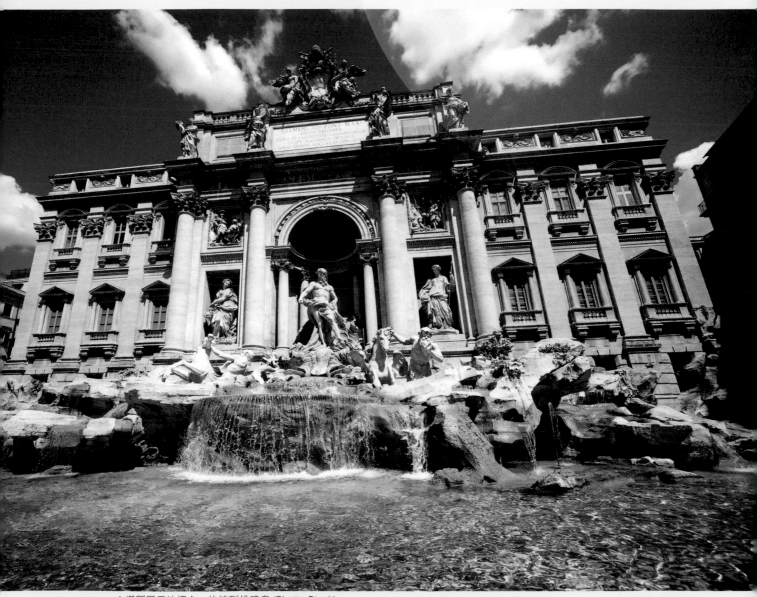

▲堪稱羅馬地標之一的特列維噴泉 (ShutterStock)

03　羅馬風情畫

來描繪這座噴泉，應該也是象徵其無時無刻如日中天的人氣！不過白天到訪跟晚上到訪這座噴泉，獲得的印象完全不同，建議你下次除了在白天前來，華燈初上的夜晚時刻不妨再次到訪，體驗「特列維噴泉」的另一番風情。

雷史畢基描繪上午時分的第二座噴泉，是也在羅馬市中心的「海神噴泉」 (La Fontana del Tritone)，這座噴泉位於巴貝里尼廣場 (Piazza Barberini)，廣場上除了雷史畢基所描寫的「海神噴泉」之外，還有另一座小巧可愛的三隻蜜蜂噴泉 (La Fontana delle Api)。海神噴泉是吹著海螺的人魚海神像跪在大蚌殼上，大蚌殼基座下方有四隻類似海豚的魚，以頭下尾上的方式承接，每隻魚之間環繞著教皇烏巴諾的徽章——三隻蜜蜂和三層冠冕。第二段噴泉有別於第一段噴泉的靜謐，大家可以聽到樂曲當中一開始的管樂齊奏聲響，就如同海神口中海螺泉水透著陽光所折射的七彩景致，並且巧妙承接了接下來第三樂章描繪正午特列維噴泉的震撼。音樂中的雷史畢基似乎也是個導遊，在帶領人們觀看最華麗壯觀的「特列維噴泉」之前，先一步步地鋪陳，選擇適當的噴泉場景，從第一個噴泉朱利亞山谷的噴泉開始

▶夜晚的特列維噴泉(ShutterSto

義大利,這玩藝!

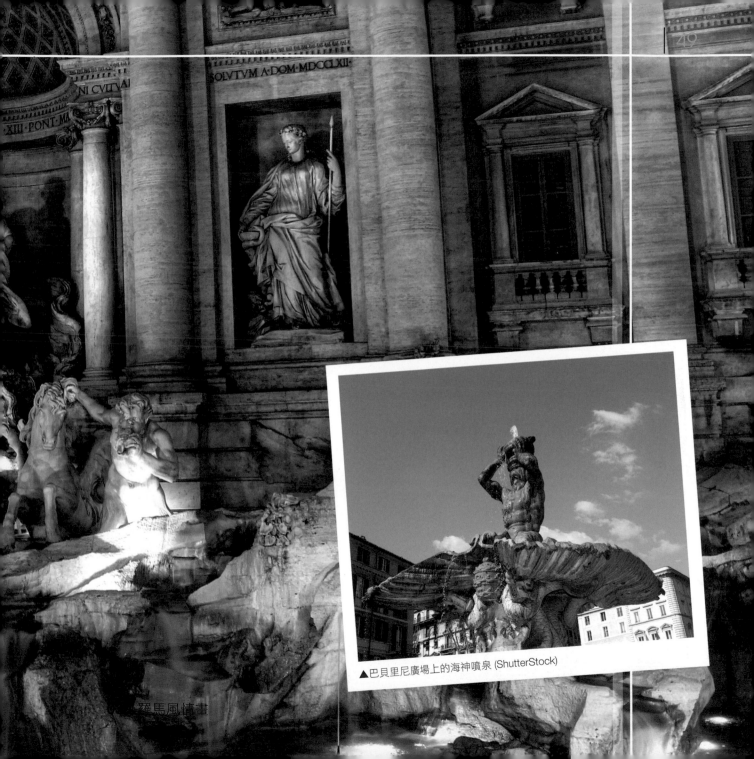

SOLVTVM A·DOM·MDCCLXII·

NI·CVIT·VAI

XIII·PONT·MA

羅馬風情畫

▲巴貝里尼廣場上的海神噴泉 (ShutterStock)

▲朱利亞山谷的面具之泉 (ShutterStock)

▲年輕時的雷史畢基

醞釀。朱利亞山谷是羅馬東邊大約 10 公里左右的度假勝地，當地有一個收藏西元前八世紀愛特魯斯肯人文物的博物館，雷史畢基以這個地方噴泉的黎明景色，來象徵羅馬文明的發源。最後到黃昏的梅迪奇別墅之泉，梅迪奇家族曾是佛羅倫斯的統治者，也是文藝復興運動的推動者，雷史畢基在四座噴泉的最後追憶義大利文藝復興的盛況。四座噴泉橫跨千年歷史，卻僅以一天的縮影讓你對這些噴泉景致以及羅馬留下印象深刻的聽覺效果，最奇特的是，雷史畢基居然可以讓人用聽覺去感受到噴泉泉水在一天當中隨著陽光日照的光影變化。其實雷史畢基的「羅馬三部曲」最早是《羅馬之泉》，可是當年在羅馬首演的時候並不算成功，雷史畢基可能以為自己做了白工，索性把作品扔到一旁，隔段時間，他的好友、也是著名指揮家托斯卡尼尼 (Arturo Toscanini, 1867–1957) 想要在米蘭指揮演出，詢問雷史畢基是否有作品可以演奏，雷史畢基索性就把這部作品給了托斯卡尼尼，而他自己甚至連到米蘭去觀看演出的信心都沒有，想不到米蘭的首演大獲成功、好評如潮，於是開啟了後續兩部作品的誕生。

◀梅迪奇別墅之泉 (ShutterStock)

羅馬節慶 Feste Romane

「羅馬三部曲」的最後一章《羅馬節慶》講述的是四個代表羅馬從古至今的節慶，其實義大利全年當中，大約有三分之一的日子屬於節日，其中包括了宗教節日、民間傳統節日，以及國家紀念日，而雷史畢基的交響詩《羅馬節慶》，則是分別描繪了四個不同歷史時期的節日情景：描寫古羅馬暴君尼祿為警示異教徒，在圓形競技場大開殺戒的場景，也就是名為〈尼祿節日〉，以競技場為場景 (Circenses) 的第一樂段；第二樂段是朝聖者演唱的羅馬讚歌〈五十年節〉(Giubileo)；第三段是表現農民豐收及情侶表達愛意的小夜曲〈十月節〉(L'Ottobrata)；最後則是代表狂歡舞蹈的〈主顯節〉(La Befana)。 梵諦岡圖書館 (Vatican Library) 當中曾經有一份十六世紀的地圖將羅馬這個城市作這樣的一個標示——「世界首腦」(Caput Orbis)。因此作為世界首腦的城市節慶，自然也象徵著整個義大利半島宗教節慶生活的縮影。花了將近 10 年的時光，雷史畢基創作完成了「羅馬三部曲」，以音樂向羅馬千百年來的歷史致意，雷史畢基的創作手法以復古精神聞名於當時，例如葛利果聖歌等等的古調性在《羅馬節慶》當中被大量地使用，他也擅長使用現代配器演奏出古調性風格的音樂，雷史畢基當時也成為以歌劇創作為重的義大利最聞名於世的管弦樂作曲家，其實這三部曲與雷史畢基從小大量閱讀古羅馬文化和文藝復興歷史的相關著作有很大的關係，他甚至一度立志要成為研究古代文化的優秀學者。正當雷史畢基的創作生涯到達巔峰之際，也就是他創作「羅馬三部曲」的同時間，正逢第一次世界大戰戰後全世界的重建時期，這時世界各國都瀰漫著獨裁主義以及濃烈的民族意識。當雷史畢基創作《羅馬節慶》時，義大利出現了墨索里尼領導的法西斯政權，而雷史畢基創作當中的傳統與民族特性也曾經被法西斯主義拿來為提倡種族意識背書，只不過雷史畢基政治不沾鍋的個性以及不想要為政治犧牲自己創作風格的堅持，使他得以持續保有自我創作的方向。這三部作品也或許可以看作是他研究古羅馬歷史後，用音符所完成的三部羅馬歷史紀實。

義大利,

如果你還沒到過羅馬，先聽聽這部作品，如果到過羅馬後，再聽這部作品你將會有更深刻的體會。羅馬生活到底如何？且聽一位古代羅馬的諷刺作家這麼說：「羅馬市民只對麵包和競技這兩件事感興趣」。羅馬跟巴黎很接近的是走個兩三步就會有一間咖啡館，羅馬人跟巴黎人的咖啡文化很類似， 位於雙屠宰場路和西班牙廣場 (Via Due Macelli and Piazza di Spagna) 的英國咖啡館 (Cafédegli Inglesi) 是羅馬最負盛名、很多藝術家喜歡去的咖啡館；位於和平路 5 號， 創設於 1800 年， 到現在還保存著 1900 年建築風格的和平咖啡館 (Antico Caffe della Pace) 也是熱門的據點；如果你想跟歌德、安徒生或是情聖卡諾瓦的魂魄一起共享咖啡香味就不能不到 1760 年就創立、位於康提路 (Via Condotii) 86 號的希臘咖啡館 (Caffe Greco) 來朝聖，這間咖啡館甚至曾經在 1824 年 3 月 24 日被里歐十二世希望可以制止咖啡館內的人士對於不同政見的雜音，而發布「只要踏入咖啡館的客人將會被拘禁三個月」的法令，當然上有政策下有對策，當時咖啡館老闆就打開窗戶來服務顧客。這間咖啡館也受到童話作家安徒生的獨愛，甚至還搬到了同一棟建築內來居住以便下樓就可以品嚐希臘咖啡館的咖啡。這些地方也是除了到羅馬看松樹、噴泉之外，你可以去體會羅馬人咖啡生活的地方。

曾經有個流行歌手這樣寫下旅行的意義：探險家把新大陸都發現完了，現代人只能往內心去挖掘探索。載體也不再是帆船、馬和飛機，而是愛、書信和夢。一樣的是，都需要勇氣。旅行跟探索歷史或是創作其實某些程度上是接近與類似的，旅行的載體如同之前所提到或許不再是工具，除了愛、書信和夢之外，聲音與音符或許也可以成為另一種心靈旅行的方式。千百年前的羅馬我們或許不曾造訪，但歷史的滄海桑田，讓我們得以在雷史畢基的「羅馬三部曲」中用聲音凝視古文明的流逝，以靜制動，讓歷史在五線譜上倒帶，並且得以在千百年後人們的腦海中停格。

ANTICO CAFFÉ GRECO

04　義大利四季的音樂密碼
——韋瓦第《四季》小提琴協奏曲

很多人或許不知道，其實音樂跟各民族國家的語文與音調有很大的關係，例如德語的重音與氣聲就和貝多芬、馬勒、布魯克納的音樂作品風格如出一轍；法文就像是拉威爾或是德布西管弦樂作品的清風流水、浪聲波動，而義大利文當然就是 !@#$%@#%$^……怎說呢？記得在巴黎常去的咖啡館，常常旁邊觀光客塞一堆，不過有幾個識別觀光客國籍很好的方法——聽說話的音調！不用理解語義也能馬上辨認出法國人跟義大利人的差異！同樣是圍著咖啡桌的四個女人，一桌來自義大利，一桌是法國當地人，兩個同樣是愛說話的民族，但是如果仔細聆聽，你就可以發現箇中的不同，法國人的愛說話是長篇大論式的嘰哩呱啦，義大利人的說話方式則是四個人同時間一起說，然而她們卻可以一耳三用，同時間可以跟其他三個人對話，這實在是義大利人的特長。

▼曼圖亞的公爵府 (ShutterStock)

當然這種特長也可以在她們喜歡說話唱歌的民族性當中發現，不過這都要再回到源頭，音樂跟語文的重音音節有很大程度的關聯性。例如義大利文沒有四聲，不過有重音節之分，重音可能在前也可能在後，有些單字拼法一樣，但是會因為重音音節的位置不同而產生完全不同的意涵。像是 "Pesca" 這個義大利單字，會因為單字當中的 "e" 念法不同而會有「桃子」或是「釣魚」的意思；最有趣的是義大利的同班同學告訴我義大利文有七個母音，要能夠念好這七個母音就是要能夠學貓叫，沒錯，就是慢慢地念出「喵」，所以能夠學好貓叫就是踏出學好義大利文的第一個步驟了。如果照我這同學的說法，那著名歌劇作曲家羅西尼 (Gioacchino Rossini, 1792–1868) 的〈貓之二重唱〉(Duetto Buffo Di Due Gatti) 應該就是最好的寓教於樂版的義大利文教學訓練了！其實羅西尼不是音樂史唯一一位寫這樣作品的作曲家，拉威爾後來也曾經在歌劇《頑童驚夢》(L'Enfant et les sortilèges) 當中有一段〈黑白雙貓二重唱〉(Duo Miaulé)；另外學聲樂的同學也告訴我如果想要練好義大利「美聲唱法」(Bel Canto)，首先要能夠模仿小鳥鳴啾千旋百轉的叫聲，這樣一來不管你是要唱義大利的花腔或是正統美聲唱法都有了基本功了。

如果按照這種說法，不就代表著其實義大利文發音中有很多大自然蟲鳴鳥叫的聲音？沒錯！特別是在韋瓦第 (Antonio Vivaldi, 1678–1741) 最著名的《四季》(Le quattro stagioni) 小提琴協奏曲當中，更展現了義大利文以及音樂創作當中模仿大自然萬物各種聲響的絕妙手法。原本生活在街道狹窄、到處布滿運河的威尼斯的韋瓦第，西元 1717 年應邀到曼圖亞 (Mantua) 擔任菲利浦郡主的宮廷教師，在這三年期間，曼圖亞風光明媚的鄉間景色使得韋瓦第可以逃離當時威尼斯大都市生活的忙碌，短暫獲得心境上的轉變。他寫了幾首短詩來描寫當時鄉野生活的情景，這些短詩（十四行詩）也都放在《四季》小提琴協奏曲樂譜上每個樂章前，讓日後詮釋的音樂家或是聆聽的大眾可以同時透過音樂以及文字敘述，感受 300 年前義大利的鄉村景致及生活萬象。

春降大地

〈春〉的第一樂章，以開頭的弦樂大合奏展現了春天降臨、萬物歡欣的情緒，其中韋瓦第的短詩為：「令人喜悅的春天降臨了，鳥兒以快樂的歌聲迎接，潺潺的小溪像甜蜜的耳語般流過。突然，天空烏雲密布，雷雨交加，一陣陣的閃電劃過天際。當風雨平息，鳥兒又再度高唱和諧悅耳的歌聲。」第二樂章的短詩則是寫道：「在綠草如茵的牧場上，牧羊人正在打盹兒，羊群靜靜地啃著青草，牧羊犬悠閒地在一旁陪伴著。」這個樂章當中最有趣的部分，則是以中提琴簡潔俐落的重音來描寫牧羊犬的叫聲。說到這裡又不得不提到各地方語文的差異性了；中文形容狗吠的聲音，我們常說的形容詞就是「汪汪！」香港人是「噢噢！」日本人則是 "kian kian!"，但是義大利人則是以 "Bau Bau!"（音譯成中文應該是近似於「寶寶」！）來形容。所以當你在聆聽春天的第二樂章時，除了小提琴獨奏所詮釋牧羊人於和風徐徐的春天午後，在大樹下打盹的慵懶景象之外，最有趣的莫過於從第一小節開始，大家就可以聽到的中提琴模仿義大利狗吠的兩個短聲——"Bau Bau!" "Bau Bau!" 直到樂章結束。到了第三樂章「這時候，美麗的水神出現了，於是牧羊人為她吹奏笛子，在明媚的春光下，水神與牧羊人翩翩起舞。」在春天的三個樂章當中，我想最傳神的還是第二樂章中打瞌睡牧羊人被牧羊犬「寶寶」不停地叫喚，這擾人清夢的義大利狗吠聲實在是韋瓦第創作當中的神來之筆！

暑氣逼人

300 年後的現代夏天，天氣狀況自然跟韋瓦第創作當時不能相比，現在的天氣因為地球暖化的情形使得氣溫越來越兩極化，特別在亞洲，夏天的颱風也一年比一年多，降雨量更是屢創新高。歐洲大陸的夏天雖然不比亞洲，但是一年頂多一兩週的熱浪就足以讓沒有空調設備的法國或是義大利熱死人。不過不管如何，夏日最讓人印象深刻的經驗：例如最讓人厭煩的酷熱、汗流浹背與暴風雨，還有惱人的蚊蠅在耳邊嗡嗡作響的聲音，也都在韋瓦第這三個樂章段落中，被生動、完整地呈現出來。第一樂章描寫：「在炎熱的太陽下，人們萎靡不振，動物也懶洋洋地，松樹都要乾枯了，只有杜鵑跟斑鳩一如往常地在森林裡歌唱。忽然間，一陣冰冷的北風吹起，將大地籠罩在詭異的氣氛中。牧羊人開始擔心即將來到的暴風雨。」

在這裡我們可以看到牧羊人的角色貫穿了春、夏兩個季節，首先牧羊人在一般庶民生活當中與農作生產有很密切的意象連結，在宗教裡也扮演了很重要的角色。當時韋瓦第生長的義大利半島，其實還沒有現在我們口中「義大利」這個國家的存在，只有「義大利半島」這個地域，半島上有威尼斯、佛羅倫斯、拿坡里、米蘭等等的城邦或是都市，每到一個地區或城市往往都還需要申請簽證（看來目前我們享有的歐盟免簽證比起 300 年前的歐陸地區民眾真是幸福多了）。而這個區域一直都是屬於環繞著教皇的梵諦岡所信仰的天主教教區，所以牧羊人除了在庶民生活象徵著農作生活外，更是在宗教當中占著相當重要的地位，例如基督誕生時有牧羊人來朝聖，羔羊也用來作為基督的象徵，因為有代罪的作用。像是《聖經》中也有「耶和華是我的牧者」這樣的名句，所以牧羊人、羔羊都經常出現在聖樂當中，而有「虔誠的紅髮教士」之稱的韋瓦第，當然也將這些與生活以及宗教息息相關的象徵連結都呈現在他的音樂創作當中。

義大利，

〈夏〉的第一樂章——不太快的快板，一開始韋瓦第用琴聲刻劃出夏天午後人們氣息奄奄的樣子，酷熱天氣讓汗珠從前胸後背不停滑落、額頭頻頻冒著珠點般的汗滴，感覺整個城市快要冒火，隨即速度變快的段落又象徵著風起，預示著第三樂章山雨欲來的狂亂景象。第二樂章則讓我們更有貼切感受，蚊子雖然無處不在，但是在臺灣特別因為四季變化不大，因此四季都有蚊蠅的騷擾。第二樂章中，小提琴獨奏代表著牧羊人因為夏天即將來到的暴風雨天氣，而擔心羊群以及自己忐忑不安的心情，此時又有弦樂齊奏象徵著在耳邊不斷騷擾的蚊蠅，讓人更是心煩意亂。雖然這耳邊嗡嗡作響的蚊聲沒有多大的殺傷力，不過大家應該都有在睡眠中被其吵醒的不快經驗，甚至可能出現想要伺機以待一巴掌打死耳邊的蚊子，卻往往是失手打了自己一巴掌的窘況。在〈夏〉的第二樂章中，作曲家用音樂非常傳神地表達出這種惱人的情景，想必能引起許多人的共鳴。

到了第三樂章的暴風雨，則更是用音樂傳達了當時韋瓦第在義大利鄉間所見的自然景象。提到了暴風雨，音樂史上有幾個著名的作品都很傳神地表現過，像是大家所熟悉的貝多芬第六號交響曲，在第四樂章暴風雨降臨的雷電交加之後，貝多芬同樣是以牧羊人之歌來象徵天氣放晴過後的喜悅以及對於上蒼的感謝之情；另外描寫暴風雨經典的還有美國近代作曲家葛羅菲 (Ferde Grofé, 1892–1972) 的《大峽谷組曲》(Grand Canyon Suite) 當中的第五樂章〈暴風雨〉，當然因為樂器的改進使得葛羅菲得以使用風聲模擬器、銅鈸敲出閃電聲響、定音鼓擊出雷擊、鋼琴演奏出雨滴滴滴答答的聲音，相當逼真。但是韋瓦第更厲害的創作技巧在於，他既沒有葛羅菲擁有的現代樂器，也不似貝多芬使用交響樂團編制，只是使用了一把獨奏小提琴以及一個弦樂室內樂團的編制，就可以讓我們清晰地感受到當時義大利鄉間暴風雨的景況。

秋高氣爽

秋天在法國以及南歐地區最重要的農作生產，當然首推葡萄的收成，法國人稱之為「葡萄月」(Vendemiaire)，在義大利則是叫做 "Vendemmia"，歐洲各地的葡萄收成時間通常得看夏季氣溫來決定，法國通常比義大利早個幾天或幾週，義大利的收成時間大概落在每年 9 月 13 日到 10 月 22 日之間。當然義大利、法國、葡萄牙、西班牙這些紅酒產區對於葡萄酒的態度還是有不同的。特別是在法國，說到葡萄酒，總是對於鄰近國家的品質一副不以為然的態度，其實這也與法國和義大利當地民眾對於葡萄園栽種態度上的差異性有關。

如果大家有機會到法國東邊或是西南邊盛產葡萄酒的產區，通常可以發現都是放眼望去一整片的葡萄園，一看就知道是專業葡萄農在耕種或是被酒商整個專業團隊打理出來的。而在義大利，如果大家仔細觀察，就可以發現倘若當地氣候以及土壤適合的話，義大利民眾或是農家都會栽種個幾行的葡萄樹，自己種來自家釀酒，自給自足，品質雖然不能像法國專業酒區，但卻也是很多義大利民眾對於媽媽味道之外的另一個延伸——自家的私釀美味。在歐洲生活過的朋友應該都知道，葡萄酒在歐洲本身就是很廉價的日常生活飲料，在一般咖啡廳或超市裡，往往一瓶瓶裝礦泉水的價錢會比一瓶或是一杯紅酒來得貴。所以很多人當然選擇紅白酒了，這可能也是造成歐洲民眾酗酒嚴重的原因之一。至於數百年前的釀酒技術與現今當然不可同日而語，很多醫學研究以及音樂學者都曾經提到過貝多芬耳聾以及精神狀況偏差的原因是因為鉛中毒，有人說是因為當時飲水的關係，也有另一派認為是貝多芬長期飲用劣質的紅酒所導致，這也透露了大家對於當時葡萄酒品質的另一種觀點。

話說回來，我雖然沒有到過義大利的葡萄園參觀，卻也數度到過法國第二大城的迪戎 (Dijion) 這個勃根地產區的指揮老師家中作客，見識過法國葡萄農莊的生活。秋天的葡萄收成是法國農人非常重要的一件大事，秋收時整個村落總是有種古老氣氛，讓人有種說不出口的既陌生卻又親切的感受。與臺灣秋收情景不同的是，似乎每個秋天不論收成好壞，整

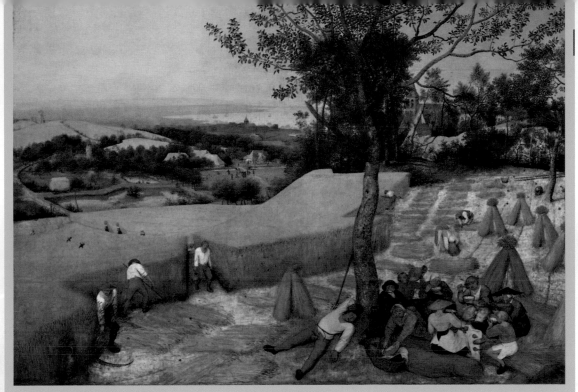

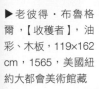
▶老彼得‧布魯格爾,【收穫者】,油彩、木板,119×162cm,1565,美國紐約大都會美術館藏

個葡萄農莊的人們都享受著千百年來這種收成喜樂之情,這樣的景況不論在法國或是義大利相信都是農人們最歡樂的時刻。這樣的簡單的快樂、容易滿足的生活,似乎也是在越來越文明的現代,特別是東方社會所難得見到的情景。

在韋瓦第的〈秋〉樂章中,樂譜中的十四行詩是如此呈現 300 年前農人們秋收的景象:「在收割的季節裡,農夫們喝酒跳舞,慶祝豐收。大家開懷暢飲,尋歡作樂直到昏睡為止。」第二樂章所描寫的是:「農民酒足飯飽之後,在涼風徐徐的秋夜裡,各自回家睡覺,直到天將破曉,獵人們則帶著獵槍、號角以及獵犬,在山野間追逐野獸。」如果你沒到過歐洲葡萄酒莊,也不曾親炙歐洲農民葡萄秋收的氣氛,那麼韋瓦第的秋天三個樂章可以讓你真切感受到歐洲在秋高氣爽的時節,葡萄園採收、農民群聚這樣讓人酒酣耳熱的歡樂氣息。若真要拿來類比,這就像是我們在中秋節號召親朋好友齊聚一堂烤肉吃月餅的歡樂景況吧。

凜凜冬風

在經歷了亞洲以及歐洲的生活，後來想想，上天真是公平的，因為亞洲民眾在夏天花的電費跟歐洲民眾在冬天因為暖氣所需的電費、煤油或是瓦斯費用基本上應該是差不多的。在歐洲公寓裡，大部分都是採用比較便宜的瓦斯熱水供應整棟大樓的暖氣，熱水會流過每一戶安裝在窗戶或是臥室裡面的熱水管線，這樣花費比較便宜，而相對來說比較貴的則是電暖器，鄉下地方則很多都還是保留了壁爐燒柴取暖的傳統方式。記得在歐洲求學的幾年當中，數度因為整棟大樓供應暖氣的熱水設備壞掉，在零下五度的低溫只能依靠小小一臺電暖器，讓人就算蓋了三條棉被穿上兩雙襪子還是會被窗戶縫隙鑽進的寒風凍得無法入眠。在臺灣，或許因為氣溫以及緯度關係，下雪總是讓人有種浪漫夢幻的想像，特別是每到冬天如果氣象局預報玉山或是合歡山可能降雪，民眾總是會一窩蜂趕著上山去賞雪。可是這樣的舉動對於喜歡陽光的歐洲民眾來說應該算是很另類，因為實際上在歐洲遇上大雪實在是讓人傻眼的生活經驗，除了交通幾乎癱瘓，走在大雪過後的路上，常常是一堆爛泥巴或者雪塊，走路一不小心又常常摔個狗吃屎，特別是融雪後又必須出門的時刻，真是讓人痛苦萬分。

當然如果你沒有這樣的經驗，或許韋瓦第《四季》小提琴協奏曲當中的〈冬〉樂章可以讓你有這樣的想像。〈冬〉第一樂章一開始，弦樂層層疊疊的合奏發出了凜冽冬風穿透窗戶蕭瑟的風聲，十四行詩作當中這樣敘述：「人們在凜冽的寒風中，在沁冷的冰雪裡不住發抖。靠著來回踱步來保持體溫，但牙齒仍不住地打顫。」這種打顫的經驗相信就算不是生活在歐陸的人們也應該能夠體會，畢竟這種經驗值是比較出來的，無論生活在哪裡都會有這樣的狀況，就像是我們到了峇里島，當地氣溫是 26 度的舒適溫度，但是對於當地民眾而言，早就把家裡大衣全部都搬出來是一樣的感受。

義大利，這玩藝！

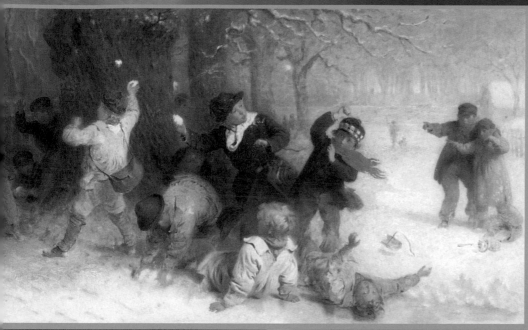

▲約翰・摩根 (John Morgan)，【男孩雪球遊戲的冬日場景】，1865，油彩、畫布，英國倫敦 V&A 博物館藏

▲高更，【冬日的花園，卡瑟街】，油彩、畫布，170×90 cm，1883，私人收藏

〈冬〉的第二樂章則描繪出冬夜裡，窗外下雨，小提琴以撥奏展現了窗外滴答的雨滴聲，而小提琴獨奏則以溫暖的旋律讓你感受到室內壁爐所發散出的暖暖情境，韋瓦第則附上這樣的提示：「在滂沱大雨中坐在火爐旁度過安靜而美好的時光。第三樂章：小心翼翼地踩著步伐前進，深怕一個不留神栽了個觔斗；有時在冰上匆匆滑過，跌坐在雪上，來回地跑步玩耍。直到冰裂雪融的時刻，聽見溫暖的南風已輕叩冷漠的冰雪大門。這是冬天，一個愉快的冬天。」

義大利四季的

四季無國界

韋瓦第所創作的《四季》小提琴協奏曲曾經塵封多年，
一直到了二十世紀的 1930 年代後期，人們才重新看重
它，成為一首超越時代、再度復活的作品。這個象徵
著巴洛克音樂復興的重要里程碑，甚至被改編成許多不
同類型的演出形式或演奏方式，來詮釋這首 300 年前的
經典。而每個地區人民心目中的春、夏、秋、冬總是有
各種不同的特色，千百年來人們就這樣適應著大自然的
韻律，過著四季遞嬗的生活。來自南美洲的作曲家皮亞
左拉 (Astor Piazzola, 1921–1992) 也曾經寫過《布宜諾斯
艾利斯的四季》(*Four Seasons of Buenos Aires*)，呈現南美

▲皮亞左拉

洲不同的四季人文風貌，只不過皮亞左拉的這部作品不單純是在描繪來自南美洲與我們完
全顛倒的四季順序，也在形容當地人與其他城市人民生活的差異性。

這部作品也被許多音樂學者認為是音樂史上的第一部標題音樂風格的作品，春、夏、秋、
冬四首小提琴協奏曲在音樂形式上並不脫離當時典型的「快─慢─快」三樂章組合，而樂
曲中大量使用的 ritornello form （類似古典時期的輪旋曲式），也是巴洛克時期作曲家時常
運用的一種創作手法，然而韋瓦第創作的概念在於除了有形式上的對比變化，也兼顧標題
所暗示的內容，讓抽象的樂思承載著畫面性！也就是「音樂有畫面」的概念，這大概也是
音樂史上的首創之舉了。

每個人心目中的四季風情不盡相同，當然更不用提不同國家地區人民生活的四季經驗，自
是迥然有別，我們總是說臺灣寶島四季如春，的確，如果曾經在北美洲或是歐陸待上幾年
以上的朋友更是會有這樣的體認。四季更迭或許在我們的土地上沒有那麼明顯的感受，然

義大利，這玩藝！

而我們也總是會以不同節慶或是節氣來代表季節更替，例如春分、夏至、秋分、冬至等等。韋瓦第的這首作品不僅提供我們想像百年前義大利四季風情的線索，也讓我們從作品中鮮活的旋律線條以及清新的美感，彷彿見到韋瓦第透過音符所描繪出來的 12 幅義大利四季風情畫。如同我們所熟悉的臺灣民謠：〈四季紅〉、〈天黑黑〉、〈雨夜愁〉等等，這些曲調得以讓我們串起了百年來的臺灣四季風情，而在韋瓦第的《四季》小提琴協奏曲中，這些大家耳熟能詳的旋律，則更是勾起全世界人們對於不曾認識、數百年前義大利土地上人民生活方式的遙想，以及感受節氣變換中人們生活改變的聲音。暢銷小說跟電影《達文西密碼》主要是對於宗教以及西方藝術史的顛覆，透過畫作與建築的密碼對歷史事件的解密。然而韋瓦第的《四季》小提琴協奏曲，如果你願意傾心聆聽，音樂中沒有爭議、沒有口水戰，只有無限的想像力帶領你走進數百年前大家不曾領略過的義大利四季風情，至於音樂密碼在哪裡？就端看聆聽的你是否具有想像力來破解了！

▲ 春夏秋冬四景 (ShutterStock)

04　義大利四季的音樂密碼

05 七情六慾用唱的比較快！
——威爾第與普契尼的歌劇世界

最近看了一部電影讓我對於日本人的豐富想像力以及音樂的應用大為折服，由日本男星阿部寬所主演的無厘頭電影《羅馬浴場》(Thermae Romae)，劇情描繪西元 128 年古羅馬的哈德良皇帝時代，一位公共浴場設計師路西斯苦惱著自己的設計理念。希望可以透過自己的設計將當時羅馬浴場的文化發揚光大，影片中他穿越時空到了同樣喜歡泡湯的日本。串聯劇情的配樂使用了許多大家耳熟能詳的威爾第 (Giuseppe Verdi, 1813–1901) 以及普契尼 (Giacomo Puccini, 1858–1924) 歌劇當中的詠嘆調，音樂和劇情的搭配非常考究，也讓這部無厘頭的電影，在觀看時除了會心一笑之外更讓人賞心悅耳。電影裡幾乎囊括了普契尼所有著名歌劇當中的詠嘆調，特別值得一提的是，配樂就是由當年造成亞洲一股古典音樂風潮的《交響情人夢》導演武內英樹操刀，令人非常佩服日本人這種推廣古典音樂的滲透式手法。

▶ 普契尼雕像
(ShutterStock)

威爾第與普契尼無疑是全世界音樂愛好者進入義大利歌劇最重要的兩位入門作曲家，即使你是歌劇門外漢，他們歌劇中的詠嘆調想必你也都有聽過，或是你的手機下載鈴聲當中有許多他們的作品，只是你不知

◀ 威爾第雕像 (ShutterStock)

義大利, 這玩藝！

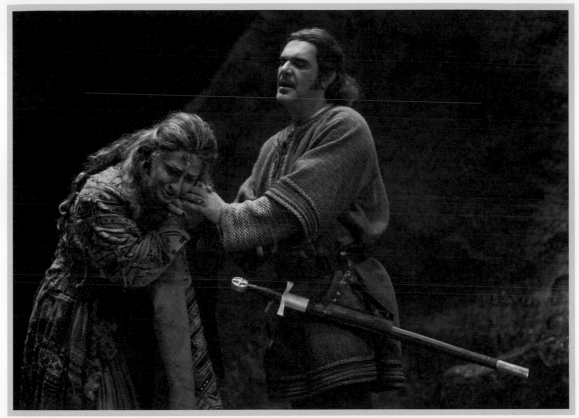

▲《遊唱詩人》劇照 (Reuters)

道罷了！兩位作曲家的作品均富有義大利音樂的特色：旋律悠揚，色澤華麗。兩人相比，威爾第豪放，普契尼溫婉。當然因為身處的大環境跟時代的不同，也讓這兩位作曲家所選取的題材差異性很大。威爾第的歌劇主角幾乎都出現父女衝突的情節，除了《遊唱詩人》(*Il Trovatore*) 例外地出現了符合義大利傳統民情的母子情深之外，親情衝突最後犧牲的往往是女兒。事實上這與威爾第身處的年代有很大的關係，創作中的嚴父概念代表著專制獨裁統治，女兒則顯現了民主思潮的反動，威爾第當年藉由創作來抒發他的政治理念其實是可以被理解的，這與普契尼創作女性角色的思路背景明顯不同。

05　七情六慾用唱的比較快！

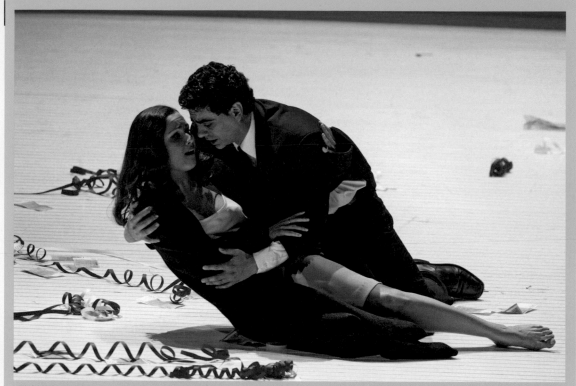

▲歌劇天后涅翠柯 (Anna Netrebko) 與墨西哥男高音費亞松 (Rolando Villazon) 於 2005 年薩爾茲堡音樂節主演的《茶花女》備受好評 (Reuters)

當然義大利歌劇中的女性角色，其個性也隨著時代不同而有所差異，如果拿威爾第以及羅西尼都曾經創作過的《奧泰羅》(Otello) 相比，就可以發現女主角性格的箇中差異。羅西尼的創作比威爾第早了將近半個世紀，羅西尼讓劇中遭到丈夫誤會而被勒斃的女主角有反抗之舉；威爾第筆下的女主角則是楚楚可憐地束手待斃，讓我們看出羅西尼形塑出的女性角色那種與男人對抗的堅強，到了威爾第時代卻不復存在，這時的女性角色成了被男人宰割的弱者。 威爾第另一部著名創作《茶花女》 採用了法國作家小仲馬的名著 (La Dame aux camelias)，其實法文與威爾第所使用的義大利文的名稱 La Traviata 是有些差異的，一個象徵自甘墮落的風塵女子，而義大利文使用的卻是誤入歧途的女人，一個自願一個非自願，也因此楚楚可憐的女主角形象更博得眾人的眼淚了。

義大利, 這玩藝!

當年《茶花女》在威尼斯鳳凰歌劇院 (Teatro La Fenice) 首演的時候並不算成功，因為臺下的觀眾都是達官顯貴，卻看著威爾第在臺上利用悲情的女主角來諷刺這些在當時現實生活中魚肉百姓的上層社會，想想這些人應該如坐針氈，臉色怎會好看，如何能夠引起共鳴？後來該劇換到另一家觀眾全為平民百姓的小劇院上演，想當然耳地大受歡迎了。小仲馬作品中所著重的愛情悲劇到了威爾第卻反映出當時義大利嚴格審議的政治制度，這也是當時威爾第為何採用法國作家作品的環節之一，當時連音樂家都脫離不了政治上或宗教上的控制，所以採用來自法國的素材至少可以讓他無所顧忌地在創作中凸顯他想要呈現的社會問題。

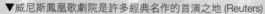

▼威尼斯鳳凰歌劇院是許多經典名作的首演之地 (Reuters)

05 七情六慾用唱的比較快！

▲普契尼擅於刻劃女性角色　　▲雷昂卡伐洛　　▲馬斯康尼

相對於威爾第的歌劇以呈現社會國家問題為主的創作風格，普契尼的主角，或許受到當時「寫實主義」(Verisimo) 的影響，都以平民百姓尋常人家的角色為主，當然這也影響了其音樂創作的手法。威爾第的音樂旋律起伏性大，並且繼承了義大利傳統美聲式 (Bel canto) 的歌唱。普契尼的旋律起伏較小、旋律性也較強，有意模擬平常說話的腔調，只有在情緒高揚時，才有高音表現。其實創作風格也跟作曲家身處的時代背景有很大的關係，例如普契尼創作的 1890 年代，作曲家喜歡以創作來反映社會現象，也就是方才提到的寫實主義。當時留下的相關歌劇還有像是馬斯康尼 (Pietro Mascagni, 1863–1945) 的《鄉間騎士》(*Cavalleria Rusticana*)，以及雷昂卡伐洛 (Ruggero Leoncavallo, 1857–1919) 的《丑角》(*Pagliacci*)。有趣的是，寫實主義歌劇作曲家，似乎都命中注定只能流傳一部作品，只有普契尼打破了這個魔咒。眾所皆知普契尼對於女性人物的刻劃在歌劇界是出了名的，特別是我看過一個有趣的說法，這是根據一部描述普契尼的電影《普契尼與他的私密情人》的導演 Paolo Benvenuti 之調查研究顯示，普契尼似乎患有「唐璜症候群」(性愛成癮症)，因此普契尼現實生活中這些見不得人的私生活，精彩程度完全不輸歌劇情節甚至是電影情節，真是越混亂越有靈感，越精彩越不堪，卻也讓其飽含劇情張力的音樂越受到廣大樂迷的青

睞，如同今天很多人看《牽手》、《娘家》等連續劇可以又哭又罵又愛看！

這部電影當中描述著普契尼和女傭朵莉亞 (Doria Manfredi) 的通姦醜聞，這件事情發生在普契尼譜寫《西部女郎》(La fanciulla del West) 的同時，但是導演卻也發現《西部女郎》中的酒館女強人明妮，和現實生活中的女傭朵莉亞形象天差地遠！影片透過主角彼此的行為還有表情結合音樂，呈現也呼應了當年普契尼默片盛行的時代背景。其實日後我們也可以發現普契尼將醜聞帶來的衝擊轉化到創作中，賦予角色豐沛的情感。在他的絕筆之作《杜蘭朵公主》(Turandot) 裡，從霸氣凌人的杜蘭朵，到含蓄嬌羞的奴婢柳兒身上，多少都能找到線索。而最後殉身的柳兒，便隱隱代表了朵莉亞的哀悽宿命。他寫出這個角色到底是不是為了彌補現實生活當中對於朵莉亞的虧欠或是出於彌補心態我們不得而知，但確實有很

▼《杜蘭朵公主》中楚楚可憐的柳兒與霸氣凌人的杜蘭朵 (Reuters)

多作曲家將現實生活當中對於生活以及生命某部分的虧欠心態寫入音樂中，像馬勒寫了很多作品題獻給在現實生活中無法滿足的妻子阿爾瑪 (Alma Mahler) 就是一個很好的例子。

現實生活中，普契尼大概也沒料想到在他百年之後，他的過往情史還能造成餘波盪漾。2008 年就在其 150 歲冥誕的時候還跑出個孫女要來認祖歸宗，當年一位號稱是普契尼私生孫女的娜迪雅 (Nadia Manfredi) 訴諸法院公斷的行徑，被普契尼另一位已獲正名的私生孫女席蒙那塔 (Simonetta Puccini) 嚴正抗議並且極力阻攔，儼然形成兩個女人的戰爭。其實今年 85 歲的席蒙那塔，也是在十多年前才被正名是普契尼的孫女。因為她的父親也就是普契尼的獨子安東尼歐 (Antonio Puccini)，可能也遺傳到普契尼風流的個性，而席蒙那塔便是安東尼歐在外頭的私生女。這事情轟轟烈烈地占據當年普契尼 150 歲冥誕時全世界的很多藝文新聞跟社會新聞的版面，一直到了 2011 年米蘭法院才判決娜迪雅與普契尼並無血緣關係，也讓席蒙那塔可以稍稍鬆一口氣。

事實上這種爭家產的戲碼屢見不鮮，另一位在特拉德拉古 (Torre del Lago) 擔任管理員的男子喬柯摩 (Giacomo Giovannoni) 也曾聲稱他的父親克勞迪歐是普契尼和女傭的私生子。不過事實上，影片中的女僕在自殺後的驗屍報告中被認定仍是完璧之身，也洗清了流言跟這場誤會，所以其實目前與朵莉亞相關的爭產風波，大部分都不被認定，並且義大利法律也不承認私生子女具有法律上的遺產繼承權，即使席蒙那塔在普契尼獨子生前就已經認祖歸宗，當年她可也是花了 20 年的時間才打贏這場繼承權的官司，因此繼承了義大利特拉德拉古普契尼博物館的所有權，並且在這些年又陸陸續續成功地繼承了父親所擁有當年普契尼在義

◀位於盧卡的普契尼雕像 © fritz16/Shutterstock.com

▼羅馬式風格的聖馬丁
諾大教堂 (ShutterStock)

聖馬丁諾大教堂精細
的石柱雕刻 © fritz16/
Shutterstock.com

大利的財產。 恐怕當年的普契尼也沒想到
自己多情的私生活， 在百年後仍舊持續
被關注，並不時占據了新聞版面。

很多觀光客到義大利必到之處就是比
薩斜塔了， 如果不是跟旅行團而是
選擇自助旅行的愛樂朋友， 建議
大家到比薩斜塔前後可以前往
普契尼的出生地盧卡 (Lucca)。
這個城市除了是普契尼的出
生地，也是帕格尼尼的舊居所在，只是帕格
尼尼待在盧卡的時間並不長。目前普契尼
故居雖然是普契尼博物館，但是是私人經
營的，並非普契尼家族所擁有，普契尼盧
卡博物館隱身於很不起眼的巷弄間，還是在
私人公寓的三樓，而目前經營者開放博物館
的時間非常隨性，所以建議要前往之前先
透過電話或是郵件詢問， 免得為此專程
前往卻因沒有開放而感到遺憾！不過這
個小城當中還是擁有很多與普契尼
相關的雕像以及廣場；例如馬吉歐
尼廣場 (Piazza della Maggione)
上就佇立著普契尼的啟蒙恩師
卡羅·安傑羅尼 (Carlo Angeloni)
的雕像。另外還有一個興建於十

05　七情六慾用唱的比較快！

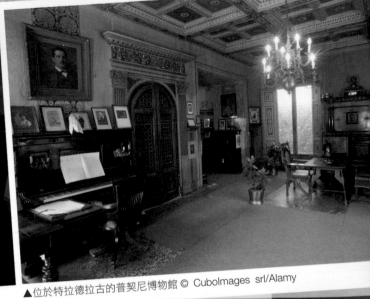

▲普契尼的盧卡故居現為隸屬私人的普契尼博物館（達志影像）

▲位於特拉德拉古的普契尼博物館 © CuboImages srl/Alamy

一世紀的聖馬丁諾大教堂 (Duomo di S. Martino)，教堂本身是羅馬式風格的主教堂，大教堂石柱雕刻非常精細，教堂內部則屬哥德式風格，最特別的地方是教堂中懸掛了一幅由丁多列托 (Tintoretto, 1518–1594) 所繪的【最後的晚餐】，以及一座十五世紀的小禮拜堂，不過提醒大家很多義大利教堂入內都是要收費的，所以要不要入內就端看個人喜好了。

其實如果你都打算參觀比薩斜塔途經盧卡，那盧卡西邊附近另一個城市與普契尼的關係更為密切，也就是剛才提到目前由普契尼孫女繼承博物館以及擔任基金會主席的特拉德拉古，這裡距離盧卡不到 30 分鐘的車程，比起盧卡更是一個具有度假風味的海灘勝地，特拉德拉古跟盧卡還有比薩剛好是一個倒三角形的路線，所以非常值得連同比薩一起納入行程。特拉德拉古原是一座小漁村，漁村沿岸 Lecciona 海灘則是保留了自然原始風貌，目前是非常著名的臨海觀光城市。普契尼在特拉德拉古的故居中創作了許多膾炙人口的名作，例如《曼儂雷斯考》(Manon Lescaut)、《波西米亞人》(La bohème)、《蝴蝶夫人》(Madama Butterfly)

等等名作都是在這棟別墅所創作的,而日後普契尼的孫女席蒙那塔也在這裡挖到很多寶藏,例如 2003 年席蒙那塔在博物館的圖書館中找到時年 19 歲 (1877) 的普契尼所創作的一首名為 I figli d'Itlia bella（〈美麗義大利之子〉）的歌曲。由於發現該手稿時,保存狀況非常糟,後來手稿修復完成以後始公諸大眾。在這之前,很多學者皆認為該手稿已經遺失。這也是普契尼為了出生地盧卡的音樂比賽譜下的作品,然而當時並沒有受到評審的青睞。手稿的出現是當年世界樂壇的大事之一,並且於當年的普契尼音樂節正式首演。

方才提到的電影《普契尼與他的私密情人》很多場景與歷史背景也都是在這個普契尼長年居住的別墅以及城市當中,從 1930 年起,每年夏天（通常是 7 月至 8 月）便在特拉德拉古舉辦「普契尼音樂節 (Puccini Festival)」,並且於湖邊搭起露天劇院,搬演普契尼的著名歌劇。這幾年除了歌劇之外也陸陸續續加入了爵士音樂的演出,音樂節的節目內容日趨多元,

▼特拉德拉古普契尼博物館的外觀（達志影像）

▲普契尼在特拉德拉古的故居中創作了許多膾炙人口的名作 © MARKA/Alamy

不只侷限在歌劇作品，也成為義大利每年夏天一個具有指標性的藝術展演活動，因此如果想要來這裡朝聖，建議大家選擇夏天音樂節的時間，還可藉機一飽耳福！

義大利是音樂學者口中歌劇的發源地，義大利人似乎也特別有唱歌的天賦。十七世紀以後，歌劇成了義大利、甚至全歐洲文化生活中最受歡迎的一種活動，如今天的電影一般普遍（歐洲各國幾乎都有其本土的歌劇。德文、法文的歌劇也很重要）。二十世紀後期，雖然歌劇的普及性全面下降了，但在義大利還是有很大的市場。我們這樣的「外國人」聽歌劇，目前大半仍以義大利歌劇為主。義大利人、法國人都是非常典型的口舌民族，喜歡美食、喜歡歌唱，但是若以唱的功力來說，相信大家對於義大利歌手或是歌劇作品會有比較深刻的印象。我在法國音樂院的老師雖然是法國人，但總也對法國歌劇有點保留態度，若把普契尼與羅西尼拿來跟德布西的歌劇創作相互比較的話，馬上就顯現出兩個國家對於歌唱以及歌劇創作全然不同的態度。

德布西唯一的一部歌劇創作《佩莉亞與梅利桑德》(Pelléas et Mélisande) 當中，一開始哥勞在森林裡遇到正因迷路而哭泣的梅利桑德，哥勞好奇詢問想要知道梅利桑德的出身以及背景，哥勞問東問西，梅利桑德還是支支吾吾地先說我的戒指掉了……我從很遠的地方逃來，支吾了快十幾分鐘後才冒出了「我不知道我是誰」這句重點；反觀普契尼創作的《波西米亞人》，窮苦女工咪咪與男主角初次相遇的第一幕，男主角遇到咪咪後先唱出〈你那好冷的小手〉這首著名的詠嘆調後，接著男主角詢問了女主角的名字，咪咪很爽快地就回答了：「他們叫我咪咪！」

這段著名的詠嘆調目前很多人翻譯成了「我的名字叫咪咪」，其實義大利原文 Si. Mi chiamano Mimi 更精準的翻譯應該是「他們叫我咪咪」。如果是一般人的習慣，當別人問你你是誰？通常我們的回答不外乎是：「我叫……」或是「我是……」然而咪咪卻回答：「他們叫我咪咪，但是我的名字是露西亞。」透過這段歌詞普契尼已經把咪咪這個角色很清楚

▼《波西米亞人》中的女主角咪咪回應魯道夫唱出〈他們叫我咪咪〉(Reuters)

地點出來——咪咪是一個不知道自己身分地位的女子，簡單一句話，就把一個角色的社會地位以及對自己不肯定的未來簡潔俐落地表現出來。

想想這些差異其實與民族性有很大的關係，相對於法國人的優柔寡斷以及反骨，德國人的個性嚴謹，與兩者比較起來，義大利人實在是熱情與直率多了。當然在藝術創作領域中也看得到相對應的呈現風格。實際走一趟義大利，到各個不同地區如威尼斯、米蘭或是佛羅倫斯以及拿坡里，都可以發現他們唱歌說話方式的不同，這與百年前尚未統一成為現在我們口中的義大利有很大的關係，每個地區都各自有獨樹一格的民謠，不變的是義大利人愛唱歌的個性，因此也造就了今天我們口中這個愛唱歌的熱情國度！

你或許不曾到過義大利，但相信你跟義大利也沒有那麼不熟，至少你多半吃過義大利麵，沒見過比薩斜塔，可能也打過外賣電話在懶得出門的時候訂過披薩。至於義大利音樂，建議你就如同用聽覺來趟旅行一般，從羅西尼到貝里尼，從威爾第到普契尼以及馬斯康尼這些作曲家的不朽創作中，你或許忘記了散場後的感動，但相信不同歌劇作品中精彩的詠嘆調，卻是你腦海中無法忘懷的悸動！

▶夜色中的米蘭司卡拉劇院 (ShutterStock)

義大利,這玩藝!

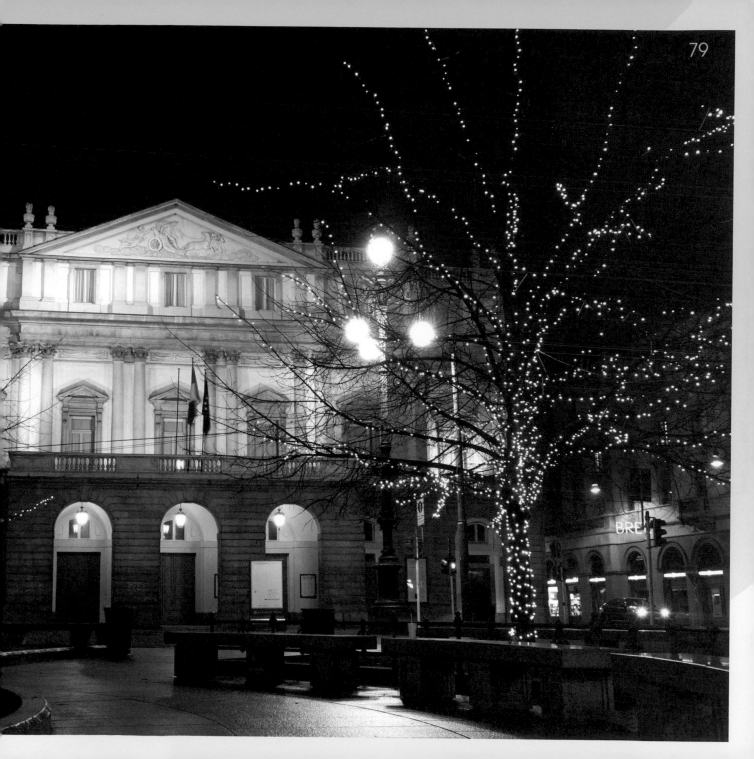

舞蹈篇

戴君安／文

戴君安

英國瑟瑞大學舞蹈研究博士。現任臺南應用科技大學舞蹈系專任副教授 (1992–)，專長領域為舞蹈教育、舞蹈史及舞蹈跨文化與跨領域研究。1990 年畢業於美國紐約市立大學杭特學院舞蹈系，1992 年畢業於美國紐約大學舞蹈教育研究所。自 1996 年起，積極參與國內外舉辦的國際民俗藝術節，足跡遍及臺灣各地、葡萄牙、西班牙、法國、義大利、英國、瑞士、美國、丹麥及匈牙利等國。自 2011 年 8 月起，擔任「國際兒童與舞蹈聯盟」(Dance and the Child International—daCi) 臺灣分會 (daCi TAIWAN) 國家代表。

01 起落命運的交迭
——舞在羅馬

義大利首都羅馬城,對於舞蹈的情結可謂錯綜複雜。《聖經》記載,跳舞的莎樂美害施洗約翰身首異處。這讓舞蹈彷彿成為間接謀殺施洗約翰的工具,使得無辜的舞蹈蒙上一層難以抹除的陰影。收藏於羅馬多利龐貝利美術館 (Galleria Doria Pamphilj) 的提香 (Tiziano Vecellio, c. 1488/1490–1576) 作品【莎樂美與施洗約翰的頭顱】(Salomè con la testa del Battista),彷彿見證了這一段駭人的事件。所幸現代人已不再如過往般遷怒於舞蹈,位於羅馬的教廷也已敞開大門,讓藝術表演為神歌頌、讚美,來自世界各地包括臺灣的舞蹈團也有幸為教宗獻演。義大利三大劇院之一的羅馬歌劇院 (Teatro dell'Opera di Roma),也在每年不定期公演的節目中,穿插以芭蕾舞劇為主的舞蹈作品。

宏偉壯麗的羅馬

義大利首都羅馬城 (Roma) 位於台伯河 (Tevere) 畔,處於全國的中心地帶,建城的年代可溯至西元前七世紀左右。義大利人習慣將羅馬以北稱為北義,而以南則稱為南義。中世紀時的天主教會掌控政經大權,將宮廷設於羅馬,因此在統一的大軍於十九世紀揮舞進城後,羅馬便順理成章地成了首都。但是義大利與教廷梵諦岡 (Vatican) 之間的問題,則直到二十世紀初才獲得解決,此後,天主教廷與義大利相安於羅馬。

義大利,這玩藝!

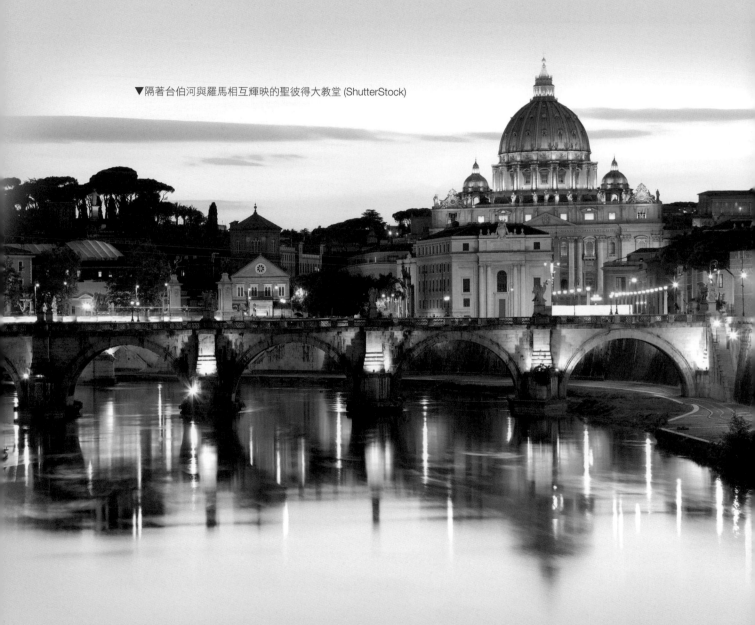

▼隔著台伯河與羅馬相互輝映的聖彼得大教堂 (ShutterStock)

01 起落命運的交迭

羅馬人的舞蹈情結

羅馬人對於舞蹈的喜愛，自西元前鼎盛時期的希臘文明傳入後，至西元六世紀時的羅馬帝國時期，都展現出無比的熱情。但是羅馬人從啞劇中衍生的舞蹈情節，雖說是以藝術性為主體，卻也不乏淫蕩、猥褻與殘暴的場面。甚至在處罰犯人的條例中，也包含命令犯人穿著易燃的衣物，在圓形廣場中當眾狂舞，直到全身著火，痛苦至死為止。此種偏差的行徑，致使早期的基督教對於舞蹈極端反感，也因而極力反對教徒參與舞蹈的活動，甚至將跳舞視同犯罪。

另外一個令基督徒厭惡舞蹈的典故，來自《聖經》上的記載，即擅於跳舞的莎樂美(Salomè) 使施洗約翰 (St. John) 被斬首示眾的故事。這個駭人的情景，讓許多藝術家以此為題，創造出無數傑作。在羅馬的多利龐貝利美術館中，就有一幅提香的作品，名為【莎樂美與施洗約翰的頭顱】，讓人看了便不禁毛骨悚然。

其實若話說從頭，無辜的舞蹈本身和舞姿曼妙的莎樂美，也都是受害者，加利利的希律王和莎樂美的母親，才是真正的罪魁禍首。在《聖經》中的《馬太福音》第十四章、《馬可福音》第六章及《路加福音》第九章，都可讀到這則故事。加利利的希律王因為占有其兄弟的妻子希羅底而被約翰指責，希律王與希羅底因而對施洗約翰懷恨在心。在希律王的生日宴會上，希羅底的女兒莎樂美為希律王慶生而獻舞，希律王歡喜之餘便允諾莎樂美一項請求，任何請求都可以。希羅底將女兒叫到一邊，指示她說出：「我要施洗約翰的頭顱放在盤子裡給我！」

跳舞燃衣至死的酷刑和莎樂美害死施洗約翰的故事，都是讓教會的衛道之士對舞蹈產生誤解的典故。但有趣的是，《聖經》中卻也不乏歌頌、讚美舞蹈的章節，例如：《傳道書》第三章第四節：「悲傷有時，歡樂有時；哀慟有時，舞蹈有時」、《詩篇》第三十章第十一節：

義大利，這玩藝！

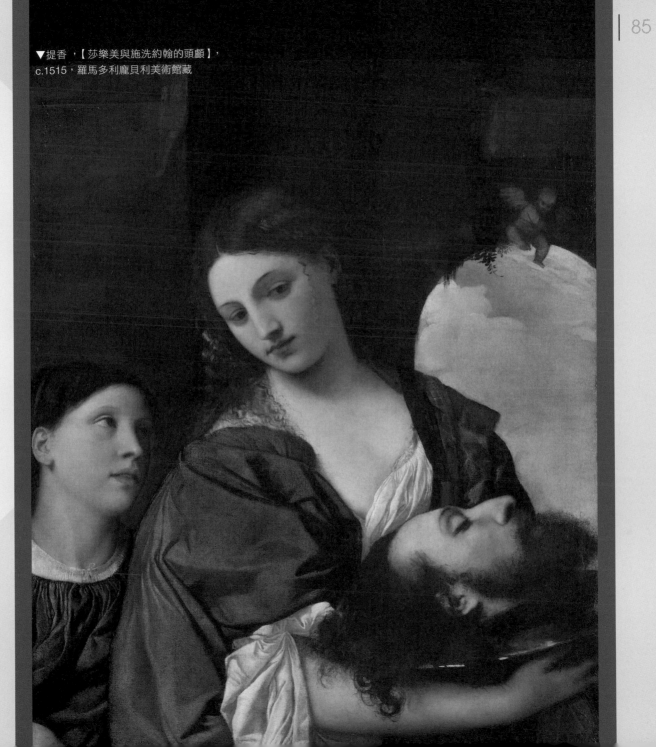

▼提香，【莎樂美與施洗約翰的頭顱】，
c.1515，羅馬多利龐貝利美術館藏

「你（主）使我的悲傷變為舞蹈」以及第一四九章第三節：「要舞蹈頌讚他（主）的名！要打鼓彈琴來頌讚他（主）！」或許有此為證，舞蹈在羅馬城才又有起死回生的機會。現在，教廷梵諦岡也樂於讓舞蹈團體進入，以舞頌讚並祝福天主的子民。

2001 年 8 月，我隨同臺南藝姿舞集來到羅馬，在當時的駐教廷大使戴瑞明先生的引導下，一起到梵諦岡為教宗與來自世界各地的天主教徒獻演。以臺灣的鑼鼓為樂，民俗節慶為主題，載歌載舞地熱鬧上場，不僅贏得掌聲、贏得友誼也打響了臺灣文化的名號，證實了舞蹈的感染力足以跨越國界、文化與宗教信仰，也證實舞蹈在羅馬人與教會中已獲得重生。

羅馬的芭蕾發展

早在西元前 700 年左右，羅馬人便展現對舞蹈極度的熱愛。當時最盛行的舞蹈是祭祀戰神馬斯的布丰舞 (Danse de Buffoons)，是屬於義大利版的莫里斯舞 (morris)。在供奉戰神的廟宇中，通常由國王欽點 12 位高階祭司主跳布丰舞（最小的規模是 4 人版）。祭司們右手持棍，左手持盾，腰間配劍，舞動時不斷發出棍、盾及劍彼此碰撞的聲響。同樣的舞蹈也常以出巡的模式走上羅馬的街頭，一邊遊走、舞動，一邊吟唱歌頌戰神馬斯的曲調。

事實上，芭蕾誕生於義大利。現今世界通用的芭蕾 (ballet) 一詞，源自於義大利文中的 "ballare"（動詞，意為跳舞 (to dance)）或 "ballo"（名詞，意為舞蹈 (dance)）。最早的芭蕾出現在羅馬帝國時期的羅馬啞劇 (Roman Pantomime)，它的源頭可溯自希臘悲劇，包含跳舞和說唱，但羅馬啞劇省略了說唱的部分，主要的表演地就在現今的羅馬市，表演的形式強調臉部表情和肢體動作的運用，以深度詮釋演出的劇情內容。然而，這項盛行一時的表演，卻在中古世紀時期，受到教會的禁令而銷聲匿跡了。

◀ 羅馬啞劇中戴面具的人物

義大利，這玩藝！

▲里納爾第 (F. Rinaldi)，【羅馬鄉村的薩塔黎洛舞】，油彩、畫布，68×111cm　　▲巴爾托洛梅奧・皮內利 (Bartolomeo Pinelli)，【薩塔黎洛舞】，1815

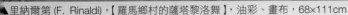

但是，舞蹈在羅馬一直都是貴族與平民共同喜愛的活動，即使是在教會一再禁止的中古世紀，貴族們的舞蹈晚宴與村夫民婦的舞蹈節慶，仍然從不間斷地持續進行著，和教會鼓吹的「舞蹈即犯罪」的教條形成強烈的對立。 在此時期 ，最受歡迎的舞蹈是薩塔黎洛舞 (Saltarello)，是屬於加勒里亞 (Galliard) 的舞蹈類型之一，以跳躍為主要舞步。跳薩塔黎洛舞時，男士們喜歡戴著面具而舞，所以也是化妝舞會上的熱門曲目。

當文藝復興運動於佛羅倫斯如火如荼地展開後，隨著文藝復興而暢行的宮廷舞也在羅馬形成風尚，薩塔黎洛舞自然成為羅馬貴族們熱愛的宮廷舞。而且，普受世人喜愛的芭蕾舞劇的架構，也在此時於羅馬展現雛形。

可惜的是，羅馬的舞蹈活動在宮廷舞的流行趨勢緩和後，就中斷了好長一段時間。雖然在十八世紀時，對於羅馬的舞蹈文獻偶有零星的資料可覓，但卻不見完整的紀錄。直到十九世紀，當浪漫芭蕾在法國興起後，人們對芭蕾的熱情延燒回義大利，才又見舞蹈活動於羅馬再度復甦，舉世聞名的羅馬歌劇院也適時誕生，才能讓製作龐大的芭蕾舞劇在羅馬上演。

01　起落命運的交迭

▲羅馬歌劇院前的海報看板（曾憲陽攝）

興建於 1879 年的羅馬歌劇院，是義大利的三大歌劇院之一，不僅是羅馬人看芭蕾的第一去處，更是夏日旅遊的重要景點之一。羅馬歌劇院的觀眾席可容納 1,600 人，它擁有自屬的交響樂團及芭蕾舞團，兩者皆為一流的表演團體。每場演出總是吸引滿座的義大利人盛裝出席，也吸引無數來自全球各地的芭蕾舞迷到此觀賞。

除了一流劇院的完工外，名師的誕生也是促使芭蕾發展在羅馬紮根的重要原因。1850 年，在羅馬一間充滿油漆味的劇場更衣室中，誕生了創立義大利派的芭蕾名師──安立克・卻格底 (Enrico Cecchetti, 1850–1928)。卻格底出生於芭蕾世家，父親曾追隨十九世紀的名師──卡洛・布列希斯 (Carlo Blasis, 1797–1878) 學習芭蕾。卻格底自小由父親親自調教，跟著家人在歐洲各國四處表演。長大後，除了表演還自創門派，在蘇俄、法國及倫敦等國教學，直到 1923 年才回到母國，卻在 1928 年便與世長辭。雖然卻格底回國任教的時間短暫，但是卻已足以底定義大利派的名號，和法國派、蘇俄派並稱為世界三大芭蕾系統。

舞蹈生命復甦中的羅馬

今日的羅馬人不再如舊日般地排斥舞蹈，芭蕾的昔日風光也在羅馬城再度甦醒。說來有趣，羅馬城起起落落的舞蹈生命，就和羅馬帝國的命運一般地戲劇化，曾經是一方霸主，又曾經沒落至極。如今的羅馬帝國已然無存，羅馬城的生命則是穩健持平地延續著。羅馬是個充滿世界文化遺產的古都，但願它的舞蹈生命不再起落不定，而得以永續延展。

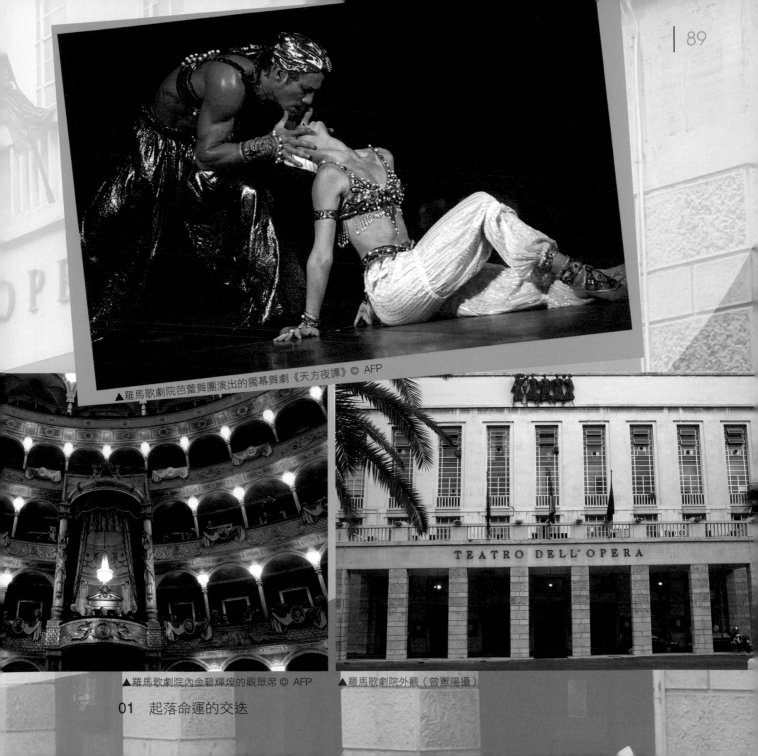

▲羅馬歌劇院芭蕾舞團演出的獨幕舞劇《天方夜譚》© AFP

▲羅馬歌劇院內金碧輝煌的觀眾席 © AFP 　　▲羅馬歌劇院外觀（曾憲陽攝）

01　起落命運的交迭

02 大放異彩的文藝復興舞蹈
——佛羅倫斯

佛羅倫斯 (Florence)，文藝復興的發源地，徐志摩筆下的翡冷翠 (Firenze)，它使得在黑暗時期沉寂千年的藝文活動再度生氣蓬勃，也造就了芭蕾的前身——宮廷舞的興起。十五、十六世紀雄霸一方的梅迪奇 (Medici) 家族，勢力橫跨政商兩界，不僅慷慨資助一群偉大的藝術家，締造無數曠世傑作，同時也是熱愛舞蹈的世家，曾斥資聘任樂師譜曲，敦聘舞蹈教師編排並指導宮廷成員跳舞。 梅迪奇家族有個愛跳舞的小女兒凱薩琳 (Caterina de'Medici, 1519–1589)，1533 年凱薩琳下嫁法國王子亨利，即日後的法王亨利二世 (Henry II, 1519–1559)，才將宮廷舞帶進了法國，也造就了芭蕾雖然誕生於義大利，卻在法國發揚光大的史實。佛羅倫斯藝術學院 (The Art Institute of Florence) 以羅倫佐·梅迪奇 (Lorenzo de'Medici) 為名，以英文及義大利文為雙語環境，開設視覺與表演藝術等多種課程。佛羅倫斯的東北

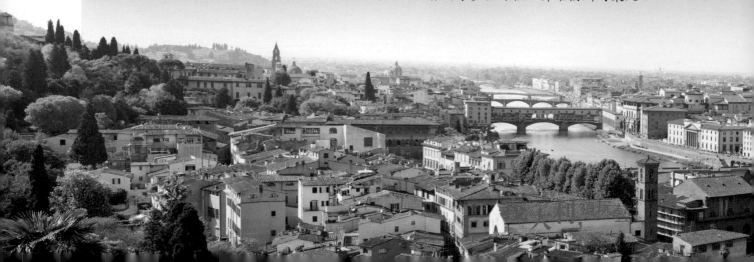

方小城瑟希納 (Cesena) 每年盛大舉行的世界舞蹈大賽 (Dance Grand Prix) 見證義大利人對於舞蹈的忠誠。即便是鄰近、偏北的彩繪小鎮琺妍薩 (Faenza) 也處處充滿了舞蹈生機。

景致秀麗的佛羅倫斯

徐志摩筆下的翡冷翠，也就是藝術愛好者熟悉的佛羅倫斯，位於義大利中北部，從羅馬搭乘義大利的高速火車「歐洲之星」(Eurostar)，只要一個半小時的車程即可抵達。沿線是托斯卡 (Tuscan) 地區風光最綺麗的地帶，放眼望去盡是覆蓋在山坡小坵上的鄉野村舍，配上遠處綿延的火山，宛如一幅幅連環的風景畫。

河流，總是能為其流經的城市增添幾許浪漫風情。從佛羅倫斯的東南方流向西北方的阿諾河 (Fiume Arno)，就深具此項功能，而且還擔負指示方向的任務。雖然佛羅倫斯的面積不大，但是走在這個滿是小巷道的古老城市中，即使一手拿著地圖，一手拿著指南針，還是很容易迷失方向。此時，阿諾河便多了幫助遊客辨認方向的功能。

▼遠眺景致秀麗的佛羅倫斯 (ShutterStock)

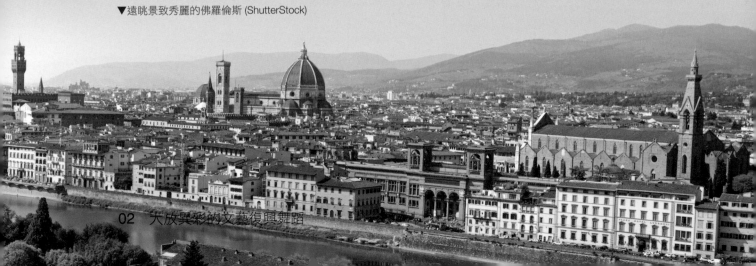

02　大放異彩的文藝復興舞蹈

佛羅倫斯是托斯卡地區的首要城市，在羅馬帝國統治時期稱為佛羅倫提納 (Florentia)。自十四世紀末起，近兩百年的時間，佛羅倫斯的政經大權由梅迪奇家族掌控。雖然在十五世紀末曾經一度家族破裂，權勢落入他人之手，但是不到幾年的時間，梅迪奇家族於十六世紀再度統治佛羅倫斯，直到十八世紀才又轉手他人。在二十世紀中期，佛羅倫斯與其他城邦合併為義大利。

在統一的號角甫響起之際，佛羅倫斯曾是首都之地，但最終為羅馬所取代。即使不再是義大利的首府，世人對佛羅倫斯仍然充滿景仰之意，因為這裡是文藝復興的發源地，不僅美術、建築等方面的藝術成就非凡，舞蹈也在此時此地順勢而發的大放異彩。

優雅貴氣的宮廷舞

十五至十六世紀的梅迪奇家族，不僅是佛羅倫斯的政要首富，也是催化義大利文藝復興的主要推手。由於文藝復興運動的興起，舞蹈也跟著呈現氣勢磅礴的景象，最顯著的表現應屬盛極一時的宮廷舞。梅迪奇家族成員經常在皇宮內舉行宮廷舞會，並且廣邀鄰國的貴族赴宴，一方面聯繫邦誼，一方面讓年輕男女藉機以舞會友。此外，梅迪奇家族也聘任專屬的音樂家和舞蹈家，負責採集民間音樂和舞蹈，重新編曲，重組舞步，再指導貴族們逐步練習。當時盛行的宮廷舞大多數來自義大利各地，以下僅列舉幾項，並做簡單的說明。

源自義大利的宮廷舞

愛斯達比 Estampie

▶ 從鄉間到宮廷皆廣
受歡迎的法蘭多舞

愛斯達比最早可追溯至十二世紀的文獻,這是一種以滑步為主,配合弦樂器伴奏的男女雙人舞,由幾個段落反覆進行,當整首曲子結束後,通常會由薩塔黎洛舞接在其後進行。愛斯達比的原始節奏是屬於中快板,但在被改編為宮廷舞後則轉為偏慢的柔和曲調,以和銜接其後的薩塔黎洛舞的快板節奏相呼應。

法蘭多 Farandole

一般人相信法蘭多是源自義大利的舞蹈,但也有一說是其根源來自希臘或西班牙。法蘭多從民間傳入宮廷,又輾轉傳到其他的鄉間,現在已廣傳至歐洲各地,尤其是法國南部普羅旺斯一帶的居民,更是對法蘭多熱愛有加。法蘭多在今天也是隨處可見的形式,這是一種簡單的行列舞,節奏通常是 6/8 拍或 2/4 拍,沒有固定的舞步,只是讓所有加入行列中的人,手牽手跟著帶頭的人隨處繞行而已。音樂大師比才 (Georges Bizet, 1838–1875) 的管弦樂組曲《阿萊城姑娘》(*L'Arlesienne*) 中,就有一段好聽的法蘭多舞曲。

加勒里亞 Galliard

加勒里亞是一種輕快而活潑的舞蹈,它最盛行的年代是十六世紀後半期至十七世紀中葉,源起於義大利而後流傳至英國和法國。加勒里亞不是一種簡單的舞蹈,它充滿了技巧和旋轉,音樂結構通常是 3/4 拍,銜接在孔雀舞 (Pavane) 的 4/4 拍之後,彼此形成強烈的對照。

義大利,這玩藝!

庫朗 Courante

庫朗通常有三種形式，第一種源自於義大利，它是一種跑步的型態，第二種源自於法國，並且是一種宮廷舞蹈的形式，第三種是當時的音樂家們將前面二種結合在一起而發展出的一種庫朗樂曲。它最盛行的年代有將近兩百年，大約是從 1550 年至 1750 年。庫朗的意思是不斷地奔跑，所以庫朗的舞步充滿了跑步和跳步，是一種熱情洋溢的舞蹈。

基格 Gigue

基格的名稱是源自於一種小型的弦樂器 giga，giga 同時也有四肢的意思，它最早是義大利民間的社交舞蹈，大約在十六世紀末期才逐漸流入宮廷。基格發展於義大利而後流傳到英國、蘇格蘭、愛爾蘭。基格應該是所有的古老舞蹈之中，舞步最快速、感覺最急促的一種舞蹈型態。音樂結構主要是 3/8 拍、6/8 拍、9/8 拍或 12/8 拍，這樣的音樂結構正好適合基格，充滿了踢踏步的步伐。

除了搜羅義大利各地的鄉間舞蹈進宮廷外，盛行於十六世紀的宮廷舞也有來自其他國家的舞蹈，例如：源自德國的阿勒曼德 (Allemande)，以及源自西班牙的孔雀舞 (Pavane)。

從他國傳入義大利的宮廷舞

阿勒曼德 Allemande

阿勒曼德是一種非常古老的舞蹈形式，最早可追溯到中古世紀，源起於德國，它是一種沉重的舞蹈，之後流傳至義大利、法國和英國的宮廷。跳阿勒曼德時，年輕的男士會去偷別人的舞伴，而舞伴被偷的人會再去偷別人的舞伴。十六世紀之後，阿勒曼德就不再是一種完整的舞蹈，而發展成一個簡單的舞步，跳阿勒曼德時，通常舞伴的手肘會勾結在一起。

義大利，這玩藝！

▲海歐納莫斯・楊森斯 (Hieronymus Janssens)，【查理二世的宮廷舞會】，c.1660。圖中跳的正是庫朗舞曲

孔雀舞 Pavane

孔雀舞最早源起於西班牙宮廷而後傳入義大利及法國。 Pavane 這個字是源自於拉丁文 "Pavo"，最盛行的時期是在 1530 年至 1676 年。它的舞步和音樂是為了要展現孔雀般的驕傲和豔麗，演出孔雀舞的時候，所有的王公貴族們，也藉由華麗的服飾來表現孔雀般的優雅與尊貴。孔雀舞的音樂跟舞步一樣非常簡單，通常是緩慢的 4/4 拍或 2/2 拍，而通常孔雀舞之後會接著跳加勒里亞 (Galliard)。

當宮廷舞在佛羅倫斯盛行後，跳宮廷舞成為貴族的重要課題，當年的宮廷舞和時下的高爾夫球身價等同，都是政商名流藉以彼此認識、交流的媒介。但是歐洲各國對於宮廷舞的搜集、研究乃至於活動密度，仍以佛羅倫斯為首。直到 1533 年，梅迪奇家族的小女兒凱薩琳與法國的亨利王子結婚，才將義大利貴族的時髦玩意兒包括宮廷舞帶進了法國，此後宮廷舞的火焰便在法國燃起，而且光芒更甚於發源地。

過去與現在、核心與外圍

今日的佛羅倫斯，不僅依舊沐浴在昔日的榮光中，也同時呈現著承啟當代美學的活潑景象，即便是鄰近小鎮也是如此。位於城內的佛羅倫斯藝術學院，是以十五世紀的梅迪奇家族中，權傾一時的羅倫佐·梅迪奇為名，不僅開設多種視覺、表演藝術的課程，而且以義大利文與英文雙語授課。校內開設的舞蹈課程則是以現代舞為主，和佛羅倫斯古色古香的典雅氣息儼然形成對比。瑟希納是位於佛羅倫斯東北方的小城，此地每年夏天舉行的世界舞蹈大賽，總是吸引來自世界各地的舞蹈菁英齊聚一堂，互較高下。佛羅倫斯北方的小鎮琺妍薩，以彩繪聞名遠近，家家戶戶都在牆、門、窗、瓦上，精心繪製各式各樣的彩圖，舞蹈圖像也在這裡隨處可見。佛羅倫斯是讓舞蹈在文藝復興時期大放異彩之地，義大利的舞蹈藝術發展從這裡向外放射，影響所及，久久長長。

▲ 瑟希納的小鎮風情（ShutterStock）

義大利，這裡是藝

▲琺妍薩的牆上浮雕《舞蹈家族》(曾憲陽攝)

▲琺妍薩的牆上浮雕《少女們》(曾憲陽攝)

▲琺妍薩的牆上浮雕《雙臉》(曾憲陽攝)

03　芭蕾的催生地

——米蘭

當今能與米蘭 (Milano) 時尚齊名的便是米蘭的司卡拉劇院 (Teatro alla Scala)，尤其是司卡拉劇院芭蕾舞團 (Teatro alla Scala Ballet)。自 1778 年開幕以來，芭蕾與歌劇便一直是兩大表演主軸。歷任的駐院編舞家都曾在此展現輝煌成就，一代大師卡洛・布列希斯於 1818 年首度在此登臺獻演，並於 1837 年正式受聘為舞蹈指導。在十九世紀的鼎盛時期，由司卡拉栽培的芭蕾舞者們，總是英國、法國及蘇俄競相爭取的首席明星。司卡拉劇院附設學校所制定的模式更是歐洲各國芭蕾舞團競相仿效的版本。這裡也是卻格底派芭蕾 (Cecchetti Style)，俗稱義大利派芭蕾 (Italian Style) 的駐紮地。

米蘭是個集工商、流行時尚及藝術發展之大成的都市。在舞蹈領域中，這裡是世界首屆一指的劇院、大師及芭蕾門派的源起與傳承之地。

司卡拉劇院——芭蕾學校與舞團的世界典範

司卡拉劇院於 1778 年正式開幕，自此，芭蕾舞劇與歌劇的交替演出，便成為固定不變的傳統模式。在芭蕾方面，劇院本身自設芭蕾舞團和訓練系統，也就是舉世聞名的司卡拉劇院芭蕾舞團。司卡拉劇院所制定的規

義大利，這玩藝！

矩、制度、合約内容、課程安排、招生對象、年齡等，都成為世界各大後起舞團仿效的典範。歐洲人對於芭蕾的熱愛一向執著，十九世紀則是芭蕾風的全盛時期，而司卡拉劇院則在此時更加頭角崢嶸，不僅劇院内的演出場場爆滿，從劇院結訓的芭蕾舞者們更是各個身手非凡，總是歐洲各大舞團競相邀約的對象。

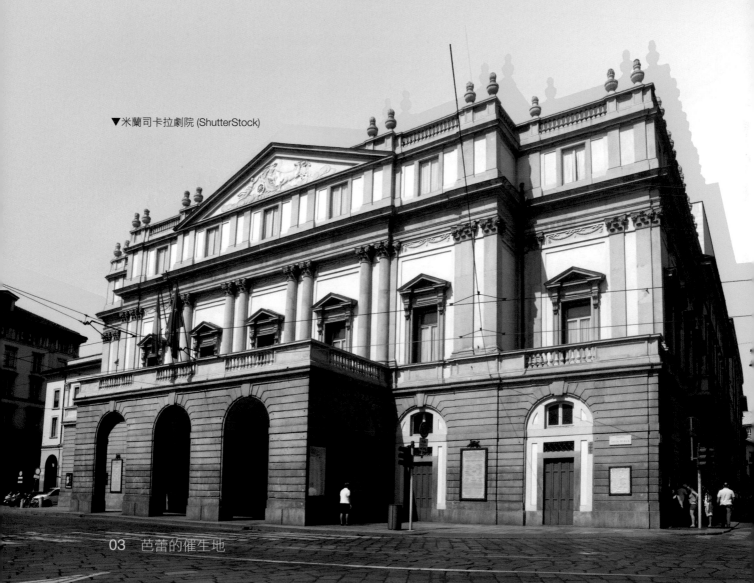

▼米蘭司卡拉劇院 (ShutterStock)

03 芭蕾的催生地

雖然司卡拉劇院在十八世紀已開始運作，但是劇院附設的芭蕾學校 (L'Accademia Teatro alla Scala) 卻直到 1813 年才正式成立。這裡的芭蕾訓練系統以八年為期，招生的年齡分別為，女生 8 至 12 歲，男生 8 至 14 歲。每天的課程包含 3 小時的舞蹈技巧，3 小時的啞劇訓練。訓練期間的前三年中，即使有演出機會也不得領取演出費，爾後再視其個人的技巧程度、表演內容以及時間長短等，酌予支付演出津貼。這個制度成為眾多芭蕾舞團及學校的參考範本，尤其是蘇俄更將其奉為圭臬。浪漫芭蕾時期的數位首席芭蕾伶娜，如芬妮・賽麗德 (Fanny Cerrito, 1817–1909)、瑪莉・塔格里歐尼 (Marie Taglioni, 1804–1884) 以及芬妮・艾思勒 (Fanny Elssler, 1810–1884) 等人，都是此校的畢業生。

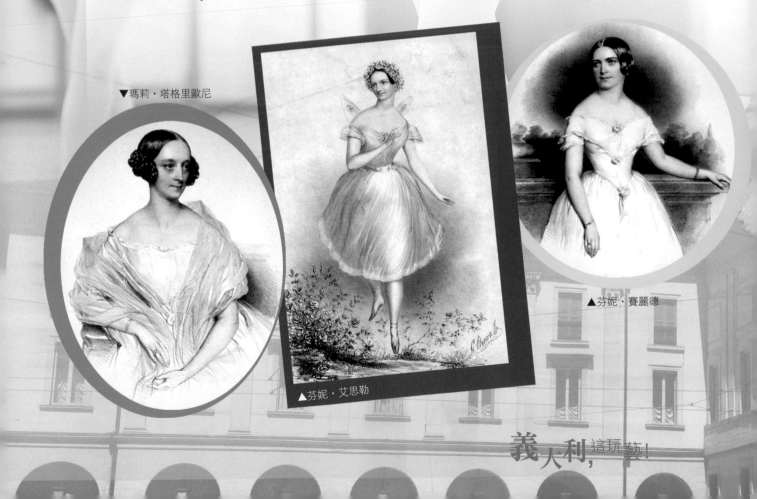

▼瑪莉・塔格里歐尼

▲芬妮・艾思勒

▲芬妮・賽麗德

義大利，這玩藝！

司卡拉劇院除了嶄露頭角的芭蕾明星不計其數外，芭蕾大師包括卡洛·布列希斯以及安立克·卻格底等，也都曾在此擔任過教職。可惜在多方挖角的惡性競爭下，義大利訓練出來的芭蕾舞者大多到他國發展，尤其是英、法以及蘇俄的莫斯科或聖彼得堡，留在義大利的人才反而寥寥無幾。因此在十九世紀後，芭蕾的熱潮在義大利急速降溫。雖然如此，司卡拉劇院仍舊是米蘭的驕傲地標，依舊保有它的尊貴地位，也依然定期上演一流的芭蕾節目以饗觀眾。

03　芭蕾的催生地

大師小傳

在米蘭，芭蕾幾乎是舞蹈的代名詞。雖然近年來，觀賞、學習現代舞的風氣也逐日上揚，但是畢竟尚難擋布列希斯和卻格底兩位芭蕾大師締造的基業。因此在這裡先談芭蕾大師的故事，在另一篇講到義大利的現代舞時，再回頭看米蘭的現代舞發展。

布列希斯的理論與實務

卡洛‧布列希斯是法國大師尚喬治‧諾維爾 (Jean-Georges Noverre, 1727–1810) 的再傳弟子。原籍義大利的布列希斯出生於拿坡里的音樂世家，幼年時便舉家遷往法國馬賽。除了像其他的上流社會成員般學習舞蹈外，他的父親還要求他修習音樂、文學、建築、繪畫、幾何學以及解剖學等多項課程。在如此多元學識的薰陶中成長，無怪乎布列希斯有能力寫出符合人體工學邏輯的芭蕾技巧書。成長於法國的布列希斯，青年時期正值法國的芭蕾風潮鼎盛之際，他理應在巴黎發揮長才，但是一來受到諾維爾人緣不好的拖累，二來則是自己的人氣過旺而遭受排擠，因而辭去巴黎歌劇院的工作，開始周遊列國。

除了在米蘭的黃金歲月外，布列希斯也曾在英國、法國、波蘭及俄國各地表演、編舞及教學。在 1838 年至 1851 年間，布列希斯受聘為米蘭皇家演藝學院 (Imperial Regia Accademia) 的主任。在這裡，他大大發揮理論與實務並濟的功能，受他指導的學生都成為司卡拉劇院的要角，也是浪漫芭蕾時期的重要舞者。除了對義大利芭蕾發展的功績斐然外，布列希斯也是推動法國派與蘇俄派芭蕾的功臣之一。

◀卡洛‧布列希斯

義大利，這玩藝！

布列希斯對後世的主要貢獻，可分別從學識與技術兩方面來看。在學識方面，他是首位將芭蕾系統化的先進。他將分析芭蕾的心得寫成的理論書《舞蹈藝術理論與練習的基本論述》（*Traité élémentaire, théorique, et pratique de l'art de la danse*），於 1820 年在米蘭完成，但卻在法國大賣。

外開 (Turn-out/en dehors)

舞者將雙腿自髖關節向外轉開，讓雙腳掌成 180 度（單腳為 90 度）的站姿。外開是芭蕾技巧的一大特色，可讓舞者的腿部在做前、旁、後的擺動時，或是在空中劃圓時，獲得比雙腳平行時，更大的活動空間。

在技術方面，他做了幾項創舉，至今仍在沿用。他將「外開」(en dehors) 也就是俗稱的 turn-out，從單腳 45 度改為 90 度，這是根據他所研究的解剖學，當雙腳保持平行或只有外開 45 度時，能夠舉起的高度十分有限，但外開 90 度時，則可以將腳舉至高於頭部。不幸的是，並非每個人都可以做到完美的「外開」，即使經過練習，也會受到身

雕像式 (Attitude)

單腳膝蓋微彎、舉起，置於身體的前、旁或後，身體重心置於另一腳上。

體構造的限制，所以芭蕾並非「有為者亦若是」的事業。從喬凡尼 (Giovanni da Bologna, 1529–1608) 的作品【水星墨克利】(*The Statue of Mercury*) 得到的靈感，布列希斯首創雕像式 (attitude)，並且延伸出雕像式轉 (pirouette en attitude) 等多種動作組合。

晚年的布列希斯，將職位交棒後離開米蘭，但並未遠離斯土，最後終老於義大利，正所謂落葉歸根。

卻格底的義大利派芭蕾

安立克‧卻格底獨創的芭蕾風格 "Cecchetti Style"，又被稱為
義大利派。出生於羅馬芭蕾世家的卻格底，先是受教於其父，
而後則到佛羅倫斯跟隨喬凡尼‧拉裴利 (Giovanni Lepri, ?-
1860) 研習芭蕾技巧，卻格底的父親和拉裴利都曾經是布列希
斯的門徒，所以卻格底是布列希斯的再傳弟子。和布列希斯一
樣的是，卻格底很早就嶄露頭角，並且長年在歐洲各國巡演。不
同的是，卻格底待在祖國的時間並不長，雖然年輕時便在司卡拉
劇院大放異彩，但旋即因各國邀約不斷而離去，直到 1923 年才回
國定居，但卻在 1928 年便與世長辭。

▲卻格底

卻格底 1874 年來到俄國的聖彼得堡，先是在馬力歐斯‧佩堤琶 (Marius Petipa, 1818–1910)
的古典芭蕾舞劇《睡美人》中，分別演紅了巫婆及青鳥的角色，隨後即擔任皇家劇院的芭
蕾教職。 在俄國， 曾經受教於卻格底的學生不乏日後的名人， 如雅格麗碧娜‧瓦格諾娃
(Agrippina Vaganova, 1879–1951)、米契爾‧佛金 (Michel Fokine, 1880–1942)、瓦斯拉夫‧
尼金斯基 (Vaslav Nijinsky, 1889–1950)、安娜‧帕芙諾娃 (Anna Pavlova, 1881–1931) 以及里
歐那德‧馬辛 (Leonide Massine, 1896–1979) 等人。離開俄國後，卻格底到巴黎的俄羅斯芭
蕾舞團 (Ballets Russes) 擔任雙教職，教授芭蕾技巧與啞劇。1918 年，卻格底在英國倫敦自
行開辦芭蕾學校， 每堂課都是人滿為患， 他指導的得意門生如璐絲‧佩姬 (Ruth Page,
1899–1991)，成為日後開創美國芭蕾版圖的先鋒之一。

懷抱著退休與養老的心情，卻格底於 1923 年回到義大利，卻被司卡拉劇院說服並禮聘為芭
蕾指導。這時的卻格底的芭蕾風格已有其濃厚的特色，所以雖然來到司卡拉劇院只有短短
的五年，但卻就此打出義大利派芭蕾的封號。1928 年 11 月 12 日，卻格底於上課時昏倒在
地，隔日便與世長辭。

▲安娜・帕芙諾娃 © DIZ Muenchen GmbH,
Sueddeutsche Zeitung Photo/Alamy

▲雅格麗碧娜・瓦格諾娃 © RIA Novosti/Alamy

似乎無論哪一項科目，老師和教鞭總是脫離不了關係，但我所指的教鞭可不是體罰工具，而是指示用具。我在 1999 年造訪米蘭時，在司卡拉劇院的展覽室中，看到一支卻格底當年上課時使用的教鞭，頓時感到十分親切，隨而聯想到當年他拿著教鞭，時而敲打節奏，時而指示舞動的方向。那種場景，應該是此道中人的體會最深刻吧。

永遠的驕傲

米蘭是義大利派芭蕾的首都，司卡拉劇院是它的中樞機構，而布列希斯和卻格底則是先後的領導者，這些成就足以讓米蘭永遠引以為豪。今日的米蘭，古典中還帶著現代風，它既是個工業城，也是個時尚之都；不僅有著古典芭蕾的驕傲歷史，也蘊含當代舞蹈藝術的風華。在後面的篇章中，將會介紹米蘭在當代舞蹈上的藝術成就，敬請細細品味。

03　芭蕾的催生地

04　浪漫芭蕾的夢鄉

——拿坡里

浪漫芭蕾時期的代表作之一，丹麥籍大師龐諾維爾 (August Bournonville, 1805–1879) 編導的芭蕾舞劇《拿坡里》(Napoli)，以位於南義的拿坡里為背景，描述十九世紀的漁村風光。拿坡里，又稱那不勒斯 (Naples)，雖然只是個濱海小城，卻也是交通重鎮，更是人文薈萃之地。從拿坡里碼頭搭渡輪約一個半小時，即可抵達卡布里島 (Isola di Capri) 一探靜謐的藍洞 (Grotta Azzurra)；也可以乘車前往維蘇威火山 (Vesuvius) 腳下，來一趟龐貝 (Pompeii) 古城巡禮。拿坡里既是芭蕾大師卡洛‧布列希斯的誕生地，也是義大利的三大劇院之一的聖卡洛歌劇院 (Teatro di San Carlo) 的所在地。

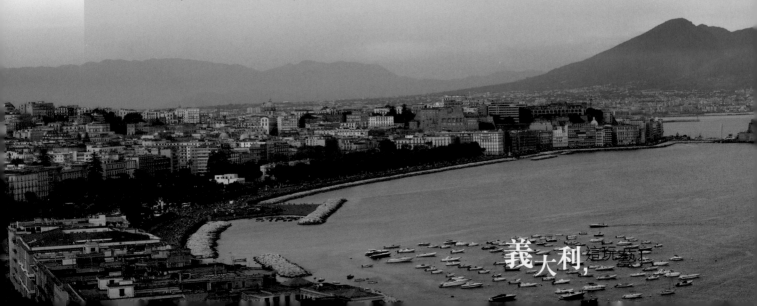

義大利，這玩藝！

海邊的小漁村

拿坡里是那不勒斯的舊地名，位於義大利西南方，這個看來普通的濱海小城，過去曾經只是個小漁村，可是在舞蹈藝術的發展上，卻有其重要的地位。拿坡里是一代芭蕾大師卡洛·布列希斯的出生地，也是浪漫芭蕾舞劇《拿坡里》的背景地。此外，它還擁有義大利三大歌劇院之一，聖卡洛歌劇院以及其附屬的芭蕾舞團及學校。我初到拿坡里時，就被它那背山面海的景致所打動，這特殊的港灣地形當然也是使它成為交通要道的主因。且讓我們細細端詳，拿坡里如何在舞蹈史上打出名號吧！

浪漫芭蕾舞劇《拿坡里》

芭蕾舞劇《拿坡里》是浪漫芭蕾時期的代表作之一，這個以十九世紀的拿坡里為背景的作品，卻是出自丹麥芭蕾大師奧古斯·龐諾維爾之手。龐諾維爾原籍丹麥，十九世紀中期活躍於丹麥和法國舞壇。他在一次以王室為題的演出中得罪丹麥親王，因而被禁演半年。龐諾維爾便到義大利去散心，旅遊的經驗使他對拿坡里的漁村生活印象深刻，回來後便推出芭蕾舞劇《拿坡里》。

▼擁有獨特港灣地形的那不勒斯 (ShutterStock)

《拿坡里》是一齣三幕芭蕾舞劇，1842 年 3 月 29 日
於哥本哈根首演，由皇家丹麥芭蕾舞團擔綱演出。
劇中細膩地將芭蕾技巧和啞劇交織融合，是龐諾維
爾在編導上的正字標記。浪漫芭蕾的兩大特色——
反映真實人生以及充滿幻想色彩，都一一呈現在
此舞劇中。觀賞《拿坡里》就彷彿置身於義大利，
因為其內容敘述、街景、節慶的場面、特蘭特拉舞
(tarantella)、道具、服飾以及樂曲的旋律（其實四位
作曲家都是丹麥人）等，都帶有十足的拿坡里風味。

▲丹麥籍芭蕾大師龐諾維爾

劇情描述在拿坡里，有個美麗的小姑娘叫特麗西娜
(Teresina)，她有兩個追求者：賣檸檬水的佩波 (Peppo) 和賣通心
麵的加可莫 (Giacomo)，但她真正的愛人卻是漁夫喬納洛
(Gennaro)。有一天，喬納洛帶著特麗西娜出海，但卻遇上強大的風浪，特麗西娜落海而不
知去向，喬納洛受到特麗西娜的母親指責。喬納洛乞求聖母賜他神力，然後即出海尋找特
麗西娜。其實，特麗西娜被海神救起，並且被帶到藍洞休息。海神愛上特麗西娜，於是施
法將她過去的記憶抹除。當喬納洛好不容易來到藍洞，找到特麗西娜時，她卻不認得他。
直到喬納洛拿出聖母的神像，才破除魔咒。出了藍洞，回到拿坡里後，透過神父向村民解
說，大家才知道事情的始末，於是歡天喜地地為喬納洛和特麗西娜準備婚禮儀式。

拿坡里之所以能夠提供龐諾維爾如此豐富的靈感，不是偶然的奇蹟。這個讓芭蕾大師感動
的樸素小城，可是有著豐富的藝文典藏，尤其是它擁有全義大利的三大歌劇院之一的聖卡
洛歌劇院。

義大利，這玩藝！

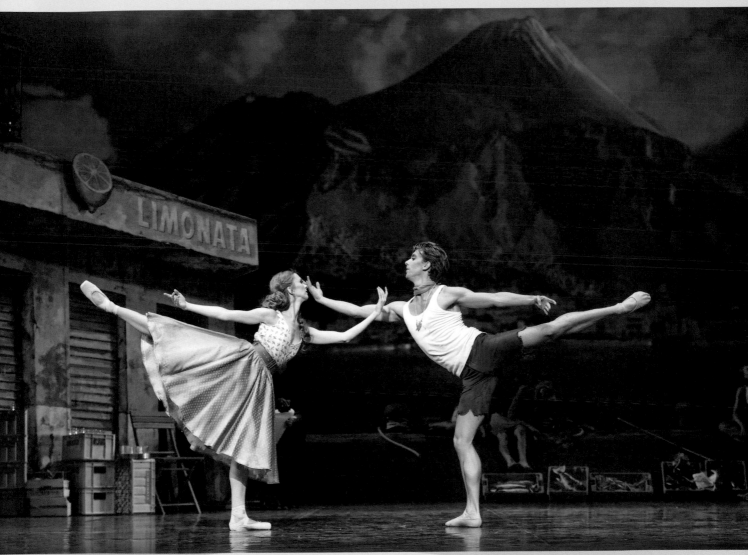

▲芭蕾舞劇《拿坡里》一景，由皇家丹麥芭蕾舞團之 Susanne Grinder 與 Ulrik Birkkjær 分飾男女主角 © Costin Radu

04 浪漫芭蕾的夢鄉

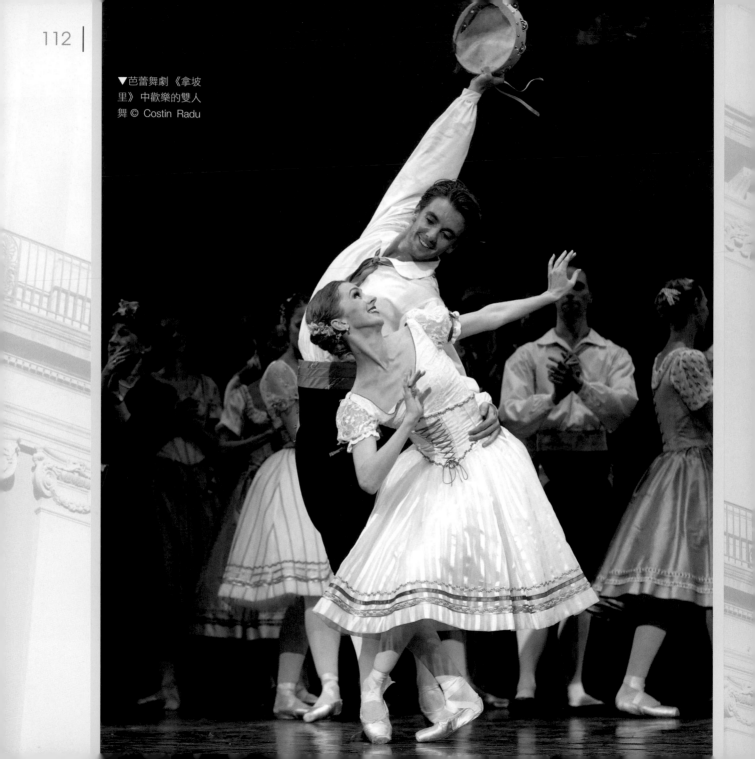

▼芭蕾舞劇《拿坡里》中歡樂的雙人舞 © Costin Radu

TEATRO DI SAN CARLO
1737

聖卡洛歌劇院及芭蕾學校

聖卡洛歌劇院是拿坡里的藝術地標，由波旁王朝的卡洛親王 (Carlo di Borbone) 下令興建。自 1737 年啟用以來，只有在 1874 年至 1875 年間，因為財務危機而暫時關閉，此外便從不受任何外力因素影響，持續不斷地服務大眾。聖卡洛歌劇院比米蘭的司卡拉歌劇院的開幕日期早 41 年，號稱是全歐洲使用最久的歌劇院。聖卡洛歌劇院附設的芭蕾學校 (1816)，僅比司卡拉歌劇院的芭蕾學校 (1813) 晚 3 年開始，所以在傳承義大利派芭蕾的使命上，也具有相當受人崇敬的成就。

聖卡洛歌劇院和司卡拉歌劇院，一在南義，一在北義，不僅名望相當，還彼此互為合作夥伴。從年度的節目策劃、製作到服飾、道具、舞臺布置等，兩家劇院總是相互交流，不但能夠確保節目的高度質感，還能共同攤銷成本。在全年的 12 個月份中，聖卡洛歌劇院通常會輪流推出音樂演奏、歌劇及芭蕾的節目，7 月總是上演芭蕾的旺季，而 8 月則全館休息度假去。所以，有意到拿坡里參觀聖卡洛歌劇院的朋友們，可千萬不要選在 8 月份來撲個大空喔。

聖卡洛歌劇院的芭蕾學校 (La Scuola di Ballo del San Carlo) 是拿坡里的芭蕾名校，以強調義大利精神的芭蕾風格為教學宗旨。自 1816 年創校至今，它仍然維持多項傳統政策，例如：主要的招生對象為 8 至 12 歲的男女學童、修業期間為 8 年以及芭蕾與音樂兼重的課程等。但是它也不忘隨著時代的推進，適時增添課程內容，所以近年來也把現代舞的訓練加入課程規劃中，尤其以葛蘭姆技巧及康寧漢技巧為主。因此，從入學到結業，每個學生都必須修習包括：芭蕾技巧、現代舞技巧、性格舞蹈、音樂史、音樂理論以及和聲等課程。

聖卡洛歌劇院和它附設的芭蕾學校不僅是拿坡里的榮耀，也是南義大利引以為傲的精神象徵，因為聖卡洛歌劇院和位於首府的羅馬歌劇院，北方大城米蘭的司卡拉劇院，鼎立於義大利的北、中、南，共同撐起義大利芭蕾的一片天。

▼聖卡洛歌劇院排練情景（達志影像）

▶聖卡洛歌劇院外觀
(ShutterStock)

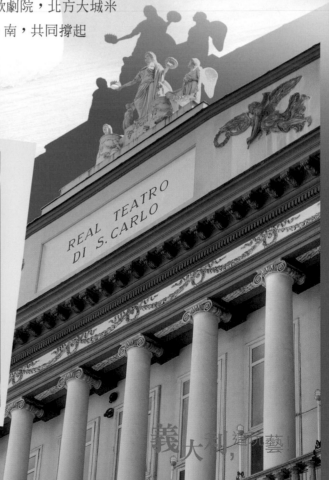

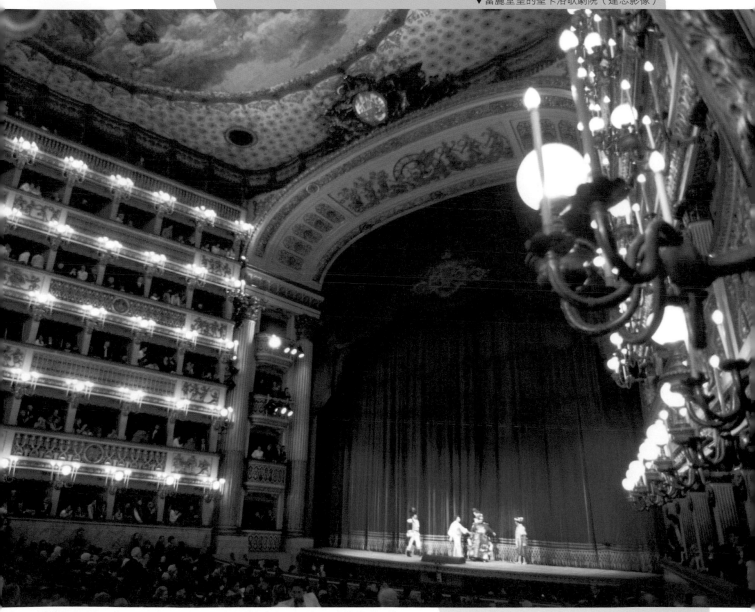

▼富麗堂皇的聖卡洛歌劇院（達志影像）

04 浪漫芭蕾的夢鄉

鄰近景點

出了拿坡里，鄰近地區也不乏舞蹈氣氛濃厚的景點。其中，最受歡迎的地點，莫過於卡布里島和龐貝古城了。這兩個地點讓身為舞蹈人的我，在享受旅遊樂趣外，還能在卡布里島浸沐於自娛娛人的表演氛圍中，在龐貝古城緬懷舊日風光的舞蹈場面。

在芭蕾舞劇《拿坡里》中，女主角特麗西娜落海後，就是被海神帶到卡布里島著名的旅遊景點，神祕而浪漫的藍洞。卡布里島位於拿坡里的海灣附近，搭渡輪只要一個半小時即可抵達。卡布里島是個可愛的旅遊地點，每年一到夏天的旅遊旺季，總是遊客如織，藝文活動更是精彩豐富。我的卡布里島經驗以在安那卡布里 (Anacapri) 參加的藝術節最為難忘，這一段故事且留待講到國際民俗藝術節時，再詳加細述。可惜的是，藝術節的行程匆匆，我雖然已經到了近在咫尺的鄰近地帶，卻仍無暇前往藍洞一探風情，這應該是給自己一個再訪卡布里島的好藉口吧。有趣的是，我到了卡布里島後，不斷哼唱著小時候熟悉的〈卡布里島〉的曲調，但是當地人卻全然不知所「哼」的猛搖頭，看來我得好好查證一番這首曲子的出處呢。

從拿坡里往南走一小段路程，就會來到維蘇威火山腳下的龐貝古城。我在 1985 年和 2001 年都曾造訪龐貝，雖然前後相差 16 年，但兩次造訪都一樣地心弦為之撼動。雖然在這一片偌大的遺跡上，已不再有活躍的舞蹈活動，但是從劇場的遺址、壁畫上的斑駁彩圖，都可以體會當年歌舞昇平的繁華景象。我的經驗是，春季是造訪龐貝古城的最佳時機，遊客不會太多，而且氣候宜人。夏季的龐貝城通常是燠熱難耐，而且人多擁擠，總會掃掉不少遊興。

義大利，

難忘拿坡里豪邁的南義風情

由儉樸的漁村轉變為浪漫的港都風貌，拿坡里可能是最具代表性的城市。南義大利典型的豪邁風情，也是在拿坡里最能感受深刻。熱愛舞蹈的人，來到此地除了印證芭蕾舞劇《拿坡里》的情節、參觀一枝獨秀的聖卡洛歌劇院外，還能來個海島遊、古蹟巡禮，要是再能懂得擁抱當地民眾的熱情性格，那可就真的令人難忘囉！

▼卡布里島的美麗風情 (ShutterStock)

05　義大利的精神表徵

──特蘭特拉舞

特蘭特拉舞 (Tarantella) 是義大利最具代表性的民間舞蹈，也是流傳最久的舞蹈之一。這是一項源自中世紀的古老傳統，靈感來自義大利的塔蘭托毒蜘蛛 (tarantula)，至今仍是義大利婚禮上的重頭戲之一。特蘭特拉舞因地域之異而各有特色，不但舞步各有巧妙不同，連樂曲也不同調，共同點是主要伴奏樂器都是曼陀鈴 (mandolin)，以拿坡里一帶的特蘭特拉最具代表性。特蘭特拉舞曲是義大利的精神號曲，時時出現在以義大利為背景的各種場合，例如在好萊塢老牌電影《教父》中，特蘭特拉舞曲就別具風味地穿插在劇情中。

網中的舞步──特蘭特拉舞

說到義大利的精神象徵，多數人可以隨口說出數種極具代表性的事物、名號，像是法拉利跑車、愛快羅密歐、各式名牌服飾及皮件、黑手黨以及披薩等。但是就傳統舞蹈而言，特蘭特拉舞的重要性可就不是其他舞蹈可以取代的，而配合舞蹈演奏的特蘭特拉樂曲也自然具有同等意義。就如同講到波卡 (Polka) 或馬祖卡 (Mazurka) 就會想到波蘭，而提起佛朗明哥 (Flamenco) 就會想起西班牙一般，充滿古老傳說的特蘭特拉舞就是義大利的象徵符號，只要一聽到樂聲響起，舞蹈的腳步就會跟著擺動起來。

◀手執曼陀鈴的舞者 © GERSHBERG Yuri/Shutterstock.com

義大利，這玩藝！

向蜘蛛學習的特蘭特拉舞

特蘭特拉舞的跳法不下數種，但主要的舞步還是跟塔蘭托毒蜘蛛脫不了關係。自中世紀起，特蘭特拉舞就已在義大利廣受歡迎，因為舞蹈靈感源自於塔蘭托毒蜘蛛，所以舞蹈的行進路線就和蜘蛛的習性相似。樂音開始時，舞者們總是圍著大圓圈朝著順時鐘方向不斷繞轉。每當樂曲的節奏改變成快板時，舞者們就會轉換方向朝逆時鐘方向前進，然後當樂曲的節奏再有變化時，舞者們就再改變方向，如此不斷地反覆數回合。因為曲調是由慢漸快，因此舞蹈的腳步也是從緩慢移動逐漸增快至如飛奔般快速，對於參與舞蹈的人來說充滿了挑戰，而能夠跟上節奏的人則會感受到無限的愉悅、歡暢。

特蘭特拉舞源起於拿坡里以南的區域，但因為深受義大利民眾歡迎之故，所以即使在拿坡里以北的地帶，也可見到人們跳起特蘭特拉舞。從拿坡里至西西里島 (Sicily) 一帶，處處可見人們大跳特蘭特拉舞的歡樂場面。特蘭特拉舞的方式相當多樣，除了團體合跳的型態外，另有多種不同的跳法，既可是一男一女對跳的求歡式舞蹈，也可以是兩個男人對跳、相互挑戰的競技性舞蹈。無論是團體型態或對跳型態，特蘭特拉的步法和舞跡總是和蜘蛛吐絲、結網的情景相關，總是有著絲絲相扣和糾纏不清的意味。

▲雷昂‧貝后特 (Léon Perrault, 1832–1908)，【特蘭特拉舞】，1879，油彩、畫布，108 × 144 cm，私人收藏

▲佛隆采 (Enrico Forlenza)，【在拿坡里的特蘭特拉舞】，油彩、畫布，104 × 51 cm

特蘭特拉之所以能夠在村落間廣泛流傳，最大的功臣莫過於吟遊詩人了。在往昔，吟遊詩人的到來總是人們最歡欣的時刻，詩人所唱的歌謠更是撫慰漁民、農人或礦工疲憊心靈的良藥。相對地，人們則回報詩人簡單的食物或生活物資。隨著吟遊詩人走過一村又一村，舞蹈、歌謠、故事和樂曲也就跟著四處傳頌，特蘭特拉的舞蹈和曲調就是如此地擴展開來。如今，吟遊詩人雖然已不復見，但是斯情斯景卻常融入在舞臺上表演的特蘭特拉舞蹈中。舞臺下，特蘭特拉的熱鬧氣氛自古至今亦從未稍減。

常見的幾種特蘭特拉舞蹈型態

雖然特蘭特拉的舞蹈型態因地而異，大致上最常見的不外以下幾種型態：

求歡舞

這是男女對跳的雙人舞，略帶希臘舞蹈的風格。從緩慢的移動腳部開始，男女雙方一邊舞動肢體，一邊以含蓄的眼神看著對方。舞蹈進行到一半時，女士會故意跳離男士的身邊，雙手插腰，自顧自地轉圈、彈指，俏皮中不失高雅。但是男士則不放棄他的追求，一邊拍打著雙手，一邊環繞著女士而舞。兩個人就這樣不斷地互繞，有如在塔蘭托布下的情網中相互追逐、嬉戲。

義大利，這玩藝！

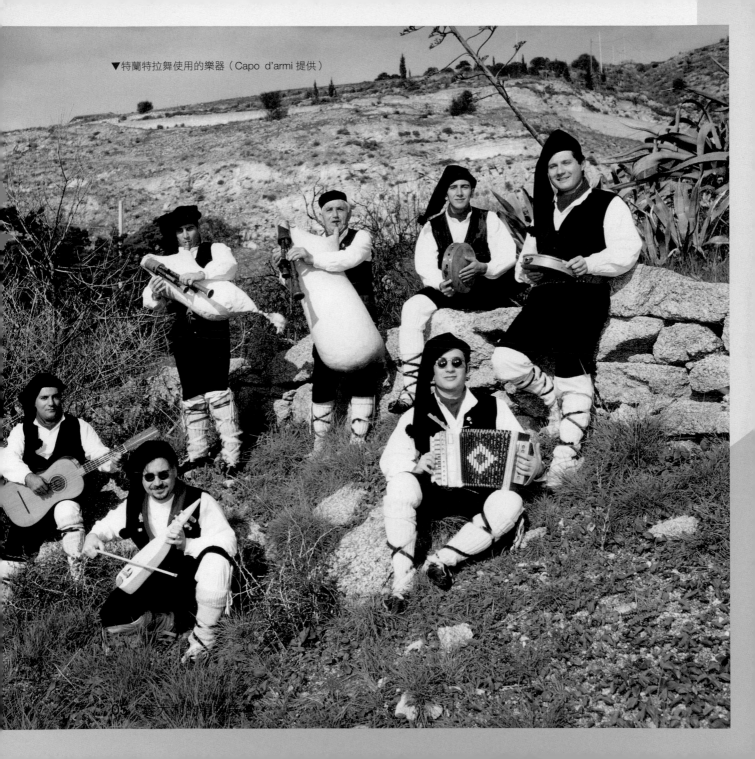

▼特蘭特拉舞使用的樂器（Capo d'armi 提供）

義大利

競技舞

這是在群體舞蹈中，由兩位男士為較勁而對跳的舞，而且通常是為了要博取女士的歡心而進行的競技舞蹈。較勁的兩位男士在對跳時，上半身必須保持挺直不曲，但是腳步則要相當輕快敏捷，有時候模仿對方的腳步，有時候則自行跳動，主要的目的在於干擾對方的注意力，使其腳步錯亂無章。在舞曲終了時，只有始終占上風的一方，才能贏得心上人的喝采。

豐收舞

豐收舞傳自古老的年代，敘述農民在慶祝豐收的時刻，仍不忘祈求下個年度還能得到上天的祝福。在群體共舞時，配合特蘭特拉舞曲的節奏，每個人不斷的交換位置，呈現輕鬆、歡樂的景象。曲終之際，每個人揮灑雙手，宛若將種子灑向大地，象徵明年仍將豐收滿穀倉。

綵帶舞

這是個為婚姻祈求祝福的舞蹈。在古老的年代裡，當男士要向他心儀的女士求婚時，他會在夜裡將一根綁著綵帶的木棍豎立在她的屋前。隔天早上，如果她將木棍移進屋內，表示她願意接受求婚，如果木棍仍留置在屋外，則表示她不願意接受求婚。親友們則在女士接受求婚後，拉著綵帶圍著木棍而舞，如果在舞曲終了時，綵帶漂亮地交織一起而沒打結的話，象徵婚姻將會幸福美滿；但如果綵帶交織錯亂，則預告婚姻將無法得到快樂，最好重新思考再做決定。

◀綵帶舞（Capo d'armi 提供）

05 義大利的精神表徵

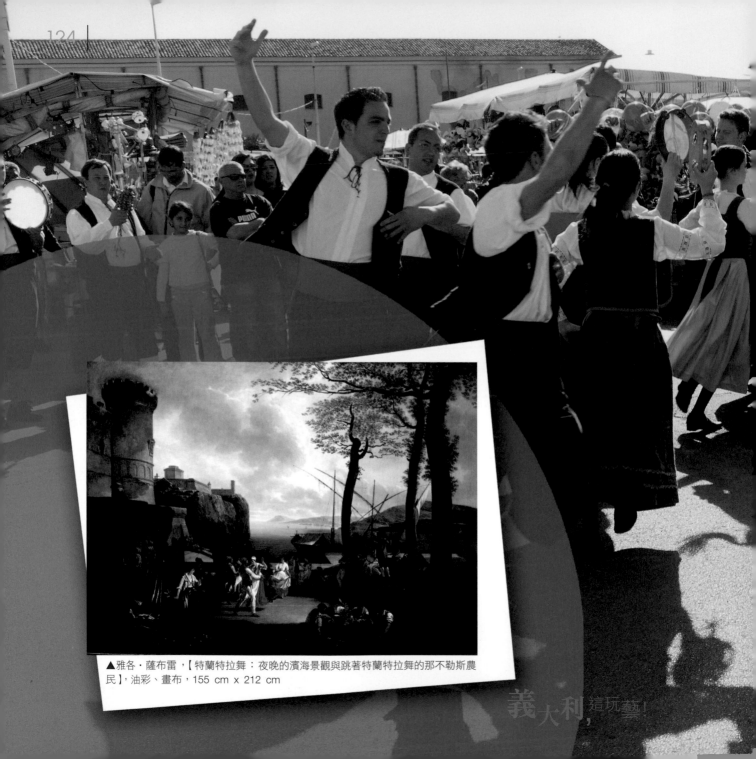

▲雅各‧薩布雷，【特蘭特拉舞：夜晚的濱海景觀與跳著特蘭特拉舞的那不勒斯農民】，油彩、畫布，155 cm x 212 cm

義大利，這玩藝！

義大利的精神號曲

演奏特蘭特拉舞曲時，曼陀鈴是主要樂器，但曲風則因區域不同而各有變化，世人最熟悉的曲調應屬拿坡里調了，而西西里調的知名度也是不遑多讓。6/8 拍的曲調讓特蘭特拉舞充滿了輕快活潑的氣氛，所以特蘭特拉舞蹈總是義大利婚禮上的重頭戲。此外，各大小餐廳和披薩店也都常見到賓客大跳特蘭特拉舞的歡樂景象。在好萊塢名片《教父》中，特蘭特拉的樂聲和舞影將此片烘托出極致的「義大利風」。想要讓肢體享受一番義大利式的熱情嗎？不妨來一段特蘭特拉吧！

▼曼陀鈴 (ShutterStock)

© Marco Cannizzaro/Shutterstock.com

06　假面下的華麗與哀愁
——維洛那 & 威尼斯

面具，無論造形是簡單或華麗，總是帶著一絲神祕的色彩。莎翁筆下的羅密歐不就戴著面具，闖進位於維洛那 (Verona) 的茱麗葉家中，大鬧化妝舞會，卻也因此巧識茱麗葉而譜出動人的戀曲。水都威尼斯 (Venezia) 的面具嘉年華會，更是年年吸引成千上萬的遊客到此聚首同歡。威尼斯一直是藝術家心目中的浪漫天堂，在巴黎一手創辦「俄羅斯芭蕾舞團」的狄雅格列夫 (Serge de Diaghilev, 1872–1929) 和俄籍音樂家史特拉溫斯基 (Igor Stravinsky, 1882–1971) 都在此長眠。在威尼斯，一年到頭總有著無以數計的藝術慶典，除了面具嘉年華的盛宴外，自 2003 年起舉行的「國際當代舞蹈節」(Festival Internazionale di Danza Contemporanea)，和視覺藝術、電影、建築、音樂及戲劇等，同為「威尼斯雙年展」(La Biennale di Venezia) 的重點活動。

假面之都

北方的威尼斯和維洛那兩大城，風貌各有千秋，一個是波光粼粼的熱情水都，一個是充滿悲劇情愫的優雅城市。在舞蹈上而言，兩大城共

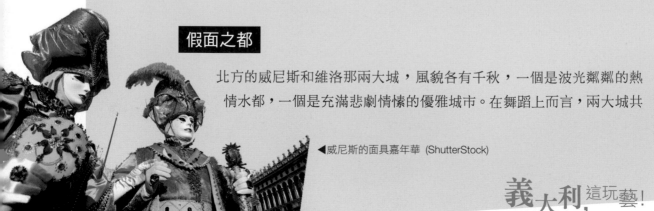

◀威尼斯的面具嘉年華 (ShutterStock)

義大利, 這玩藝!

同的特點都和面具有關，而其個別的特色也是舞蹈人喜歡討論的重點。現在，何不想像你以另類的巧裝，前來神遊這兩大名城。

▼古色古香的維洛那 (ShutterStock)

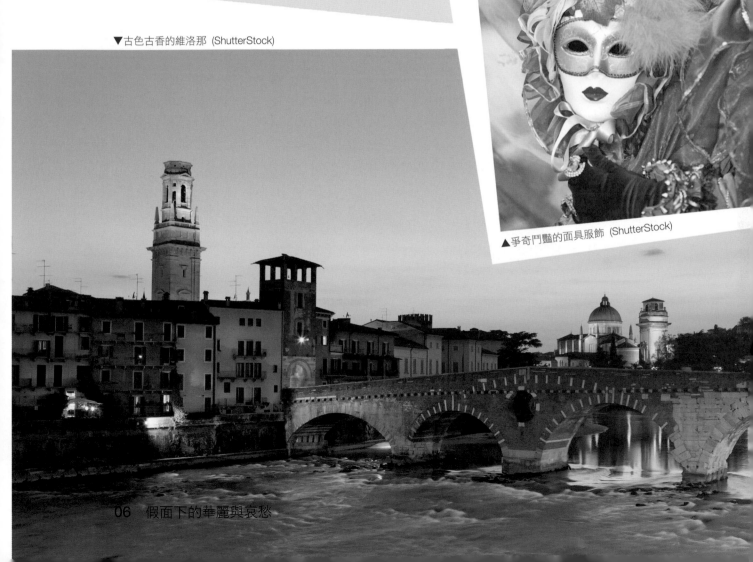
▲爭奇鬥豔的面具服飾 (ShutterStock)

羅密歐與茱麗葉的故鄉──維洛那

維洛那是英國文豪威廉‧莎士比亞 (William Shakespeare, 1564–1616) 的四大悲劇之一──《羅密歐與茱麗葉》(Romeo and Juliet) 的故事所在地。許多人都知道這是個杜撰的故事，但莎翁卻能將劇情與現實世界相結合，將存在於維洛那的兩大家族──代表茱麗葉的卡布萊特 (Capulet) 家族與羅密歐的蒙特鳩 (Montague) 家族，融入故事情節當中。當然，莎翁也不是第一位撰寫這個故事的人，但是他特別動人出彩的版本，讓人完全不在乎這一點。這個故事被改編成無數版本的舞臺劇、電影，當然也成為芭蕾舞劇的劇本。拜其之賜，維洛那從此成為義大利的重要觀光景點之一。

維洛那位於義大利北方，介於米蘭和威尼斯之間，是個充滿古意的浪漫小城。走在維洛那的街頭，彷彿走進了中古世紀一般，小街小巷中處處充滿驚喜。每年夏天，在古羅馬式的環形劇場 (Arena) 中，總會排出滿檔的精彩節目，而來自世界各地的遊客也很捧場地讓劇場坐無虛席。如果時間上允許，驅車前往鄰近的加達湖 (Lago di Garda)，就可以親身體驗曾讓德國文學家歌德 (Johann Wolfgang von Goethe, 1749–1832) 感動不已的湖光山色。當然，遊客們總愛去看看「茱麗葉的樓臺」，享受置身於樓臺會的臨場感。

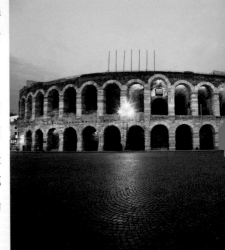

維洛那的文化產物──面具，和威尼斯的面具同樣遠近馳名，尤其是羅密歐戴著面具闖進茱麗葉家中那一幕，讓許多人看了後深深難忘，也因此遊客們來到維洛那時，總免不了要試戴各式各樣的繽紛面具。

▲維洛那的羅馬競技場 (ShutterStock)

義大利這玩藝！

129

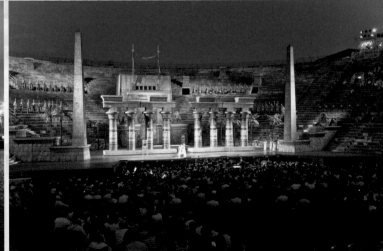

▲每年夏天在維洛那羅馬劇場上演的歌劇總是一票難求
 Jorg Hackemann/Shutterstock.com

▲加達湖的美麗風光 (ShutterStock)

06 假面下的華麗與哀愁

芭蕾舞劇《羅密歐與茱麗葉》

隨著話劇、芭蕾舞劇和電影的大量翻製,《羅密歐與茱麗葉》在世界各地為維洛那打響了名號,因而吸引眾多慕名而來的觀光客到此一遊。而當年勢不兩立的仇家,如今已然沒落,只有代表茱麗葉家族的後人,依著書中情景,營造羅密歐與茱麗葉樓臺會的窗臺,同時還在庭院中,塑立了一尊茱麗葉的銅像,供人撫摸、瞻仰、拍照,大賺觀光財。

芭蕾舞劇《羅密歐與茱麗葉》首演於 1938 年,由捷克的琺尼亞·派索塔 (Vánia Psota) 編舞,蘇俄音樂家普羅高菲夫作曲,基洛夫芭蕾舞團 (Kirov Ballet) 擔綱演出,地點在捷克的布爾諾國家劇院 (Národní divadlo v Brně),它取材於義大利,劇本源自英國,也是跨國合作的另一例。這是一齣四幕芭蕾舞劇,大致上承襲自蘇俄的古典芭蕾舞劇的編導手法,但在服飾上則已不再局限於短紗裙 (tutu),反而近似於新古典芭蕾的穿著。在 1960 年代,《羅密歐與茱麗葉》的芭蕾舞劇出現一對特殊的組合,羅密歐由投奔至西方世界的前蘇聯芭蕾舞星魯道夫·紐瑞耶夫 (Rudolf Nureyev, 1938–1993) 擔綱,而茱麗葉則由英國國寶級的芭蕾伶娜瑪格·芳婷 (Margot Fonteyn, 1919–1991) 擔任。當時年逾 40 的芳婷和 20 出頭的紐瑞耶夫的搭檔合作,擦出令人驚豔的火花。

劇中,羅密歐戴著面具來到茱麗葉家中,大鬧化妝舞會的場景,為義大利的面具文化做了最佳宣傳。雖說假面藝術的傳統,在世界各地(包括臺灣)都有豐富的典故可循,但是對一般人而言,一講到面具,第一個聯想到的國家大概總是義大利吧。除了靠莎翁的名劇打響名號外,每年在水都威尼斯所舉行的面具嘉年華暨化妝舞會也是功不可沒。

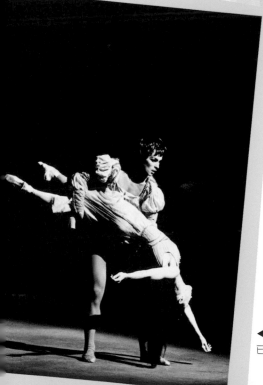

▶ 瑪格·芳婷與紐瑞耶夫搭檔演出的《羅密歐與茱麗葉》已成芭蕾史上的經典 © AF archive/Alamy

義大利, 這玩藝!

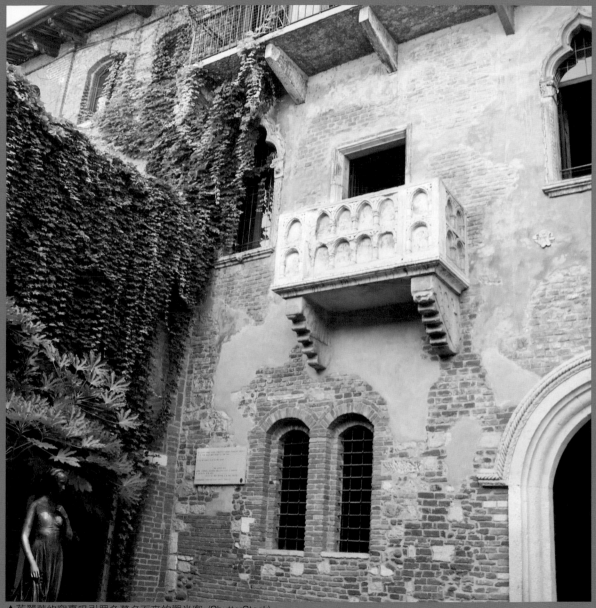

▲茱麗葉的窗臺吸引眾多慕名而來的觀光客 (ShutterStock)

06　假面下的華麗與哀愁

水都的面具嘉年華暨化妝舞會

在威尼斯具有悠久歷史的化妝舞會，於 1980 年開始成為世界的焦點，一般稱為「威尼斯嘉年華會」(Carnevale di Venezia) 或「威尼斯化妝舞會」(Venezia Masquerade)。這個活動的慶祝時間點，是每年自聖誕節隔日 (12/26) 起，直到「聖灰節」(le Céneri，亦即 Ash Wednesday) 的前一日即「懺悔星期二」(Mardi Gras，亦即 Shrove Tuesday) 為止，高峰時期通常都落在 2 月間。

面具嘉年華會的活動特色，是讓參與的人們可以在面具的掩飾下，不必以真面目示人，而能享受角色扮演的樂趣，和時下流行的網路虛擬遊戲頗有異曲同工之妙。雖然嘉年華會中的裝扮，千奇百怪皆有，參與者也都藉機爭奇鬥豔，但是自古至今，最流行的還是黑色眼罩或白色面具，加上蕾絲邊的斗篷綴飾，而多層次的罩衫以及三角帽的組合，也很受歡迎。

聖灰節

聖灰節在基督教及天主教的聖曆中，是「受難日」(Good Friday) 前第 40 日，通常是 2 月的某個星期三，但有時也會落在 3 月。「受難日」是耶穌被釘十字架的日子，也就是 4 月的「復活節禮拜日」(Easter Sunday) 前的星期五。

懺悔星期二

懺悔星期二是聖灰節的前一日，在基督徒的舊習俗上，這一天是大吃大喝的日子，因為過了這一天，就開始進入禁食肉類的「四旬齋」，以此紀念耶穌在曠野 40 天。

▶永不退流行的黑白色系 © Tyler Panian/Shutterstock.com

▼華麗精緻的面具設計 (ShutterStock)

▶耀眼的金黃造形 (ShutterStock)

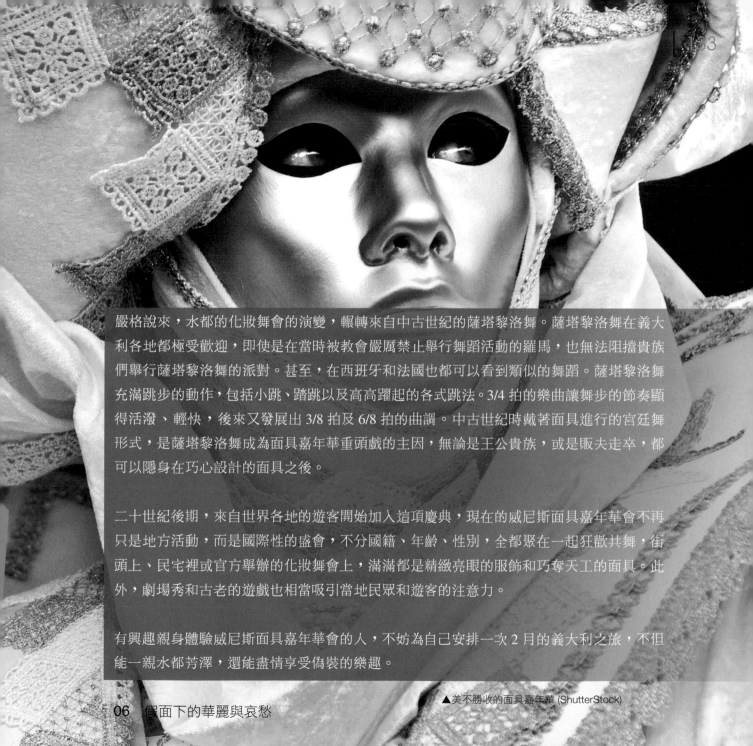

嚴格說來，水都的化妝舞會的演變，輾轉來自中古世紀的薩塔黎洛舞。薩塔黎洛舞在義大利各地都極受歡迎，即使是在當時被教會嚴厲禁止舉行舞蹈活動的羅馬，也無法阻擋貴族們舉行薩塔黎洛舞的派對。甚至，在西班牙和法國也都可以看到類似的舞蹈。薩塔黎洛舞充滿跳步的動作，包括小跳、踏跳以及高高躍起的各式跳法。3/4 拍的樂曲讓舞步的節奏顯得活潑、輕快，後來又發展出 3/8 拍及 6/8 拍的曲調。中古世紀時戴著面具進行的宮廷舞形式，是薩塔黎洛舞成為面具嘉年華重頭戲的主因，無論是王公貴族，或是販夫走卒，都可以隱身在巧心設計的面具之後。

二十世紀後期，來自世界各地的遊客開始加入這項慶典，現在的威尼斯面具嘉年華會不再只是地方活動，而是國際性的盛會，不分國籍、年齡、性別，全都聚在一起狂歡共舞，街頭上、民宅裡或官方舉辦的化妝舞會上，滿滿都是精緻亮眼的服飾和巧奪天工的面具。此外，劇場秀和古老的遊戲也相當吸引當地民眾和遊客的注意力。

有興趣親身體驗威尼斯面具嘉年華會的人，不妨為自己安排一次 2 月的義大利之旅，不但能一親水都芳澤，還能盡情享受偽裝的樂趣。

▲美不勝收的面具嘉年華 (ShutterStock)

▲狄雅格列夫的墓碑（達志影像）

大師的長眠之地

威尼斯不僅是個令人樂於久居之地，也是個令人願意長眠的所在，大師如狄雅格列夫和史特拉溫斯基就是在此安息。1929 年 8 月，狄雅格列夫暫時放下「俄羅斯芭蕾舞團」的雜務，遠離巴黎，來到威尼斯度假，卻不料就此撒手人寰。威尼斯的聖喬治教堂 (San Giorgio dei Greci) 是狄雅格列夫舉行葬禮儀式之處，他的墳墓座落於附近的聖米加勒 (San Michele) 小島上，現在仍偶見遊人到此獻花致敬。而當史特拉溫斯基於

▶史特拉溫斯基當年即於聖喬凡尼教堂舉行葬禮 (ShutterStock)
▼聖米加勒島上的墓園 (ShutterStock)

1971 年辭世後，他的遺體隨即運至威尼斯，於聖喬凡尼教堂 (Santi Giovanni e Paolo) 舉行
葬禮，隨後也下葬於墓園小島聖米加勒，緊鄰狄雅格列夫之墓。

人生難得幾回「假」

如果威尼斯和維洛那沒有偽裝的情趣妝點，恐怕也無法成為吸引眾人的焦點吧。如果你是
個過於矜持的人，不妨走一趟威尼斯和維洛那，讓自己盡情感受偽裝的樂趣；而如果你本
就是善於偽裝的人，那就更非要到此一遊不可囉！

▶聖喬治教堂是狄雅格列夫舉行葬
禮儀式之處 (ShutterStock)

06 假面下的華麗與哀愁

07 典雅與前衛

——當代舞蹈風潮

以宮廷舞的尊貴氣勢及芭蕾的典雅氛圍為溫床,可以讓天生愛歌舞、愛熱鬧的義大利性格,孕育出一番怎樣的當代舞景象呢?來自美國的影響力,在米蘭等地的現代舞環境延燒;歐洲各族群間的當代文化磨合,更加有力地催化義大利的現代舞發展。在「威尼斯雙年展」(La Biennale di Venezia) 的「國際當代舞蹈節」(Festival Internazionale di Danza Contemporanea) 中,義大利的當代舞團熾熱地嶄露頭角。當前義大利首屈一指的當代舞團,多以古典精神為基業,呈現予世人的成果則是前衛風格的劇場創作。

既典雅且前衛的當代藝術天地

優雅浪漫的義大利不僅保有古人留下的輝煌成就,還能時時嗅到新鮮事物的變化,不至於和時代的腳步脫軌,因而對於當代文化的發展呈現敏銳的感應。在舞蹈的表現上,米蘭、威尼斯以及西西里島上的卡達尼亞 (Catania) 等地,都充滿著強而有力的當代舞蹈氣息。每個地方都有一位典型的靈魂人物,為當代舞蹈的發展擔任重要的推手。他們讓古意盎然的環境添加新時代的創意,也讓義大利除了身為世界三大芭蕾門派之一外,還能在當代舞蹈的篇章中,寫下漂亮的紀錄。

◀卡達尼亞著名的大象噴泉 (ShutterStock)

義大利,這玩藝!

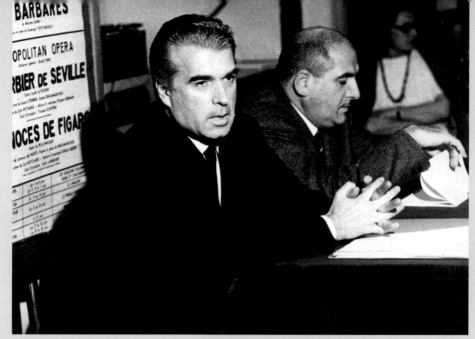

▲攜手創辦畢克洛劇場的喬治‧史崔勒和保羅‧格拉希（達志影像）

米蘭的當代舞蹈環境

米蘭的司卡拉劇院不僅是芭蕾學校 Scuola di Ballo del Teatro alla Scala 之家，也是孕育當代舞蹈的溫床，在藝術廳 (Teatro dell'Arte) 裡的 CRT 劇場 (Centro di Ricerca per il Teatro) 固定推出當代藝術家的舞蹈創作，尤其是每年 5 月總會規劃「短篇藝術節」(Short Formats Festival)，展演來自歐洲各地引領當代風潮的舞蹈作品。

此外，說起米蘭的當代舞蹈環境，就不得不提到畢克洛劇場（Piccolo Teatro di Milano，另譯為「米蘭小劇院」，因義大利文 "piccolo" 即為小的意思）。畢克洛劇場由喬治‧史崔勒 (Giorgio Strehler, 1921–1997) 和保羅‧格拉希 (Paolo Grassi, 1919–1982) 於 1947 年設立，而現今的劇場所在地則是啟用於 1951 年。當年的名稱「畢克洛劇場─米蘭舞蹈戲劇學校」(Piccolo Teatro di Milano Dance Theater School)，則改為現在的「保羅格拉希戲劇藝術學校」(Scuola d'Arte Drammatica Paolo Grassi)。

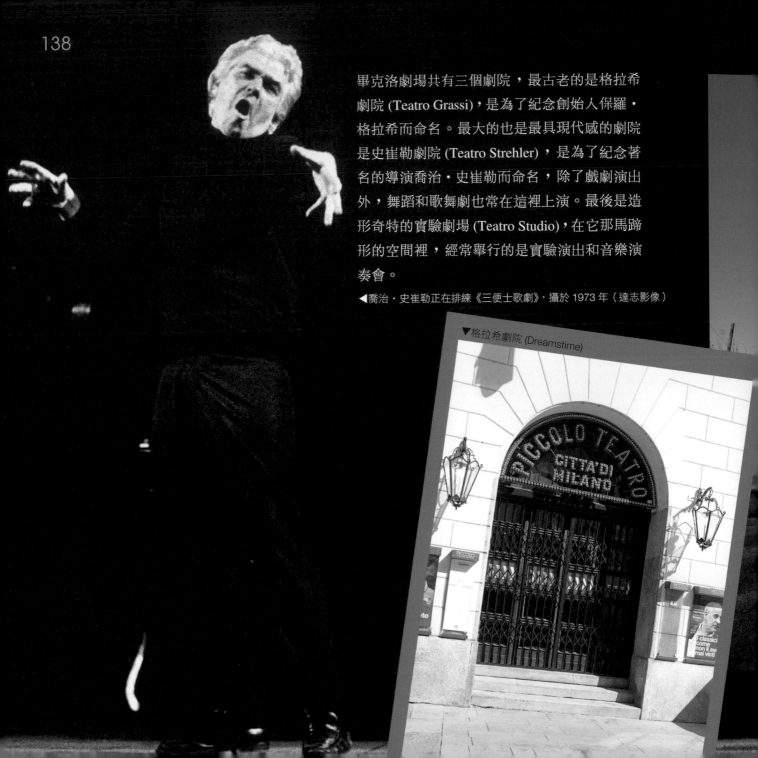

畢克洛劇場共有三個劇院，最古老的是格拉希劇院 (Teatro Grassi)，是為了紀念創始人保羅‧格拉希而命名。最大的也是最具現代感的劇院是史崔勒劇院 (Teatro Strehler)，是為了紀念著名的導演喬治‧史崔勒而命名，除了戲劇演出外，舞蹈和歌舞劇也常在這裡上演。最後是造形奇特的實驗劇場 (Teatro Studio)，在它那馬蹄形的空間裡，經常舉行的是實驗演出和音樂演奏會。

◀喬治‧史崔勒正在排練《三便士歌劇》，攝於 1973 年（達志影像）

▼格拉希劇院 (Dreamstime)

▼畢克洛劇場外觀（達志影像）

威尼斯國際當代舞蹈節

除了舉世聞名的面具嘉年華會外，在威尼斯一年到頭尚有無數的活動和慶典，其中最盛大的莫過於「威尼斯雙年展」，涵括視覺藝術、電影、建築、音樂及戲劇的各項展演或競賽。自 1998/2003 年起，又新增一項「國際當代舞蹈節」，有別於以古老的薩塔黎洛舞為主的面具嘉年華，「國際當代舞蹈節」呈現的是創新與前衛的舞蹈風格。對於舞蹈新秀而言，能夠晉身「國際當代舞蹈節」的活動名單中，無疑是一項肯定與殊榮。

▲自 2005 年起擔任「國際當代舞蹈節」總監至今的伊斯牟・伊佛 © Reuters

在 1999 年之前，舞蹈在「威尼斯雙年展」只是音樂節的部分節目而已，在 1998 年的會議結束後，雙年展正式將舞蹈列為獨立節目，並任命美國籍編舞家卡洛琳・卡爾森 (Carolyn Carlson, 1943–) 為首位總監，直到 2002 年。在此期間，舞蹈的呈現是依主題分類，從 5 月至 10 月將舞蹈和主題相似的音樂和戲劇同時上演，和當今的型態稍有不同。自 2003 年起，雙年展重新規劃舞蹈的呈現方式，採取一年一展、每年聘任不同藝術總監的方式，由其規劃一整個年度的節目內容，並正式啟用「國際當代舞蹈節」的名稱。2003 年第一屆「國際當代舞蹈節」是由弗德列克・弗拉蒙 (Frédéric Flamand, 1946–) 擔任總監，2004 年第二屆改由卡羅・阿密塔吉 (Karole Armitage, 1954–) 挑起大樑，而在 2005 年的第三屆舞蹈節則由伊斯牟・伊佛 (Ismael Ivo, 1955–) 擔綱。每一屆的舞蹈節都展現強勁的生命力，雖然只是個興起僅數年的活動，比起自 1930 年代就開跑的音樂節和戲劇節卻毫不遜色，因而成為國際矚目的舞蹈活動之一。

義**大利**，這玩**藝**！

一手撐起威尼斯當代舞蹈基業的卡洛琳·卡爾森是個充滿傳奇色彩的人物，她於 1943 年出生於美國加州並在那裡成長、習舞，60 年代加入位於紐約的艾文尼可萊舞團 (Alwin Nikolais Dance Company)，於 70 年代來到巴黎，自此展開她在歐洲的舞蹈人生。自 70 年代以來，卡爾森陸續於法國、義大利、芬蘭等地居留、編舞並且教學，她和她所帶領的舞者們以及合作的音樂家們所作的即興演出，為歐洲舞壇注入來自新大陸的熱血。她在威尼斯的貢獻，讓當代舞蹈成為雙年展的獨立節目，為今日的「國際當代舞蹈節」建立鞏固的根基。

▲ 卡洛琳·卡爾森指導舞者排練中 © Andia/Alamy

▲卡洛琳‧卡爾森（左）在 70 年代於巴黎的演出（達志影像）

西西里島的當代舞蹈空間

札帕拉當代舞團 (Compagnia Zappalà Danza) 於 1989 年在西西里島上的卡達尼亞市 (Catania) 誕生，由羅伯‧札帕拉 (Roberto Zappalà) 一手創辦，是義大利極具當代精神的舞團之一。自成立以來，札帕拉當代舞團不斷推出嶄新的舞蹈創作，成果之輝煌，傲視歐洲當代舞壇，同時也是威尼斯「國際當代舞蹈節」的貴客。札帕拉當代舞團不僅追求表演質感，也非常強調舞蹈教學的重要性，每年敦聘名師至卡達尼亞開授舞蹈技巧與舞蹈編創的課程，廣納來自全球的舞蹈學員，讓他們能夠徜徉在西西里島的悠然中，接受短期或長期固定課程的訓練。成績優異的學員還可以獲得特許，免費參與高階的密集訓練，然後和舞團的正式團員參與新作的演出。

羅伯‧札帕拉自創辦舞團以來，編創的作品都得到歐洲舞評家們正面的肯定，才能使札帕拉當代舞團在歐洲舞壇獲得重視。此外，他也和其他各國的藝術家們合作密切，足跡遍及西班牙、英國、瑞典、瑞士以及義大利各地。近年來，他更積極地投入於舞蹈影像的攝製工作，期使稍縱即逝的舞蹈作品能夠長久留存。在他的堅持之下，札帕拉當代舞團在西西里島開創出一片天地，為這本就美麗的島嶼更添一份當代藝術的氣息，吸引無數的當代藝術家駐足於此，讓地處極南端的卡達尼亞小城與位於北方的米蘭與威尼斯兩大城鼎足而立，成為義大利當代舞蹈環境的三大重鎮。

敞開眼界讓天地更寬廣

米蘭、威尼斯和西西里島都曾經留下我的足跡，每個地方都讓我感受到新與舊、古典與現代的衝擊，也是在這樣的氛圍裡，當代舞蹈的養成更具一份迷人的丰采。可惜的是，臺灣的舞蹈觀眾對義大利仍然帶著點刻板印象，好像義大利人只跳古典芭蕾，不認識什麼是現代舞的樣子。在此希望透過點滴的文字敘述，讓大家從書面上接觸義大利的當代舞蹈藝術生態，使我們對義大利舞蹈有另一層的認識。

07 典雅與前衛

08　最美麗的藝術外交

──國際民俗藝術節

熱衷於民俗藝術的義大利和歐洲諸多國家一樣，一到夏天，國際民俗藝術節的活動便在各地熱鬧登場。近年來，臺灣的外交情勢日益艱辛，但臺灣的表演團隊總是很爭氣地突破各種困難，前仆後繼地透過舞蹈、樂曲與歌聲，在異鄉執行文化外交的任務。在薩丁尼亞島 (Sardegna)、亞拉翠 (Alatri)、卡布里島 (Capri) 及芳地 (Fondi) 等地，臺灣的獅舞、扇舞及陣頭歌舞等，都曾令義大利民眾及參與藝術節的各國團隊驚豔連連。來自宜蘭的蘭陽舞蹈團及臺南的藝姿舞集，更曾經在教廷梵諦岡為教宗及來自全球各地的天主教徒獻演。在闡揚自我文化的驕傲中，飽覽義大利小鎮之美，同時體驗四海一家的情誼，在在都讓曾經身歷其境的人，永遠點滴在心頭而回味無窮。

全民同歡的民俗節慶

義大利的藝文氣息可說是囊括古典、現代與民俗於一體，除了前面提到的古典芭蕾與當代舞蹈之外，義大利人對於民俗文化的傳承與分享也總是不遺餘力。我有幸和幾個臺灣舞團

義大利,這玩藝！

▲1999 年的國際民俗藝術節開幕典禮

參與過數屆在義大利各地舉行的 「國際民俗藝術節」 (CIOFF)，透過民俗舞蹈的表演，和來自不同國家的民俗藝術工作者進行文化交流。還曾在教宗若望保祿二世 (John Paul II, 1920–2005) 主政時，來到梵諦岡，見證臺灣人以舞蹈為教宗獻舞的場面，在這些看似純表演的場次裡，我們卻是兢兢業業地在執行國民外交的任務，其中的點點滴滴都將在這裡與大家分享。

1999 年紀行

我在 1999 年夏天第一次到義大利參加國際民俗藝術節，與來自臺南的藝姿舞集同行，在這之前則是於 1985 年時，利用復活節的春假，跟著當時在歐洲遊學的學校舉辦的春季旅行，首度造訪義大利。第二度來義大利，卻已與上次相隔 14 年之久。

此行的第一站是位於南部的小小鎮明德諾 (Minturno)，出了羅馬機場後，我們很高興在機場看到大會派來接機的隨團領隊，她們帶領我們上巴士，在三個多小時後來到目的地。住進大會安排的學校後，我們開始熟悉環境並且排練將演出的節目。開幕典禮是在一個古城堡舉行，由當地著名的旗隊吹起號角，並且表演旗舞，拉開序幕。隔天開始，我們分別到不同的公園、鄉鎮以及廣場和其他團隊合演，每個場次都感受到當地民眾的熱情回響。雖然在這裡的食宿簡陋，但是精神上卻是飽滿的，尤其看到隨團領隊在我們休息的時間裡，還抽空打掃浴室、洗手間時，感動充滿在我們的心中。

結束在明德諾一週的行程後，我們將行李、樂器、戲服及道具搬上巴士，前往第二站，位於東部的彼斯卡拉 (Pescara)。彼斯卡拉是個大城市，街道寬敞，商店林立。但是我們卻不巧地碰到天氣最糟的一週，每天都是陰雨綿綿，而且住處的熱水爐故障，雖然是夏天，但是歐洲的夏季一旦碰到下雨就會由熱轉冷的情境，果真讓我們體驗到了。由於表演場地都是露天舞臺，所以一碰到下雨時就無法演出。有時候，我們都已化好舞臺妝，並換好戲服了，但是臨到開演前一刻才下起滂沱大雨，只好原車返回住處。在又濕又冷的天氣中，我們度過在彼斯卡拉的一週。

薩丁尼亞島上的亞瑟米尼 (Assemini) 是此行的最後一站，也是最難忘的一段行程。我們從彼斯卡拉驅車來到羅馬城外的碼頭，準備搭傍晚 7 點左右的渡輪。等到巨輪來到眼前，才知道要把所有的家當扛到五層樓高的船上，我們一團 25 人卻只有 3 位男士，雖然訓練有素，卻也幾近手軟，還好一路同行的巴西隊伸出援手，減輕我們搬運上的負擔，也讓我們體會同舟共濟的真諦。在船上過了一夜，我們在晨曦的迎接中，抵達薩丁尼亞島。在亞瑟

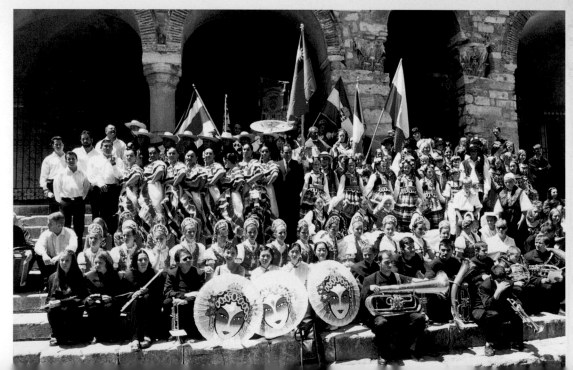

◀國際民俗藝術節
的表演團隊合影

▲亞拉翠市政廳前正在搭建舞臺（曾憲陽攝）　　▲阿根廷團隊在搭好的露天舞臺上表演（曾憲陽攝）

米尼的一週，我們受到領隊華特 (Walter) 和露西亞 (Lucia) 夫妻溫馨的照顧，他們至今仍和我們保持聯繫。亞瑟米尼的藝術節結束後，我們先是和華特、露西亞哭成一團地告別，坐完渡輪後，來到羅馬城外的碼頭邊，又和巴西隊淚眼相送、互道珍重後，才踏上回家的路。

2001 年紀行

2001 年夏天又和藝姿舞集來到義大利，但這次我先和臺中的青年舞團到西班牙參加藝術節，然後才到義大利和藝姿舞集會合，所以前一晚就睡在羅馬機場等候他們光臨。這一回，我們的行程包括南部的亞拉翠、芳地以及梵諦岡。

亞拉翠距離羅馬的車程僅須一個小時左右，每年 8 月份舉行藝術節時，來自世界各地的團隊分別穿著傳統服飾齊聚於此，和亞拉翠的古蹟相映成趣。除了在市政廳前廣場搭設的舞臺上表演外，這裡也不例外地安排我們到其他城鎮表演。最特別的是到卡布里島的安那卡布里 (Anacapri) 之行，在這個遊客如織的小島上，臺灣的民俗藝術讓群眾大開眼界。一般而言，旅行團的活動不會把遊客帶到安那卡布里，只有旅遊達人才知道要到這裡來避開人潮，享受恬靜的島上風光。

告別亞拉翠後，我們來到也是南部小鎮的芳地，在此又碰到熱水爐故障的舊事重演，還好這一週氣候炎熱，洗冷水澡還可以接受。在自由日當天，大會安排我們到龐貝古城參觀。但是建議大家，不宜在酷暑時分造訪龐貝，因為熱氣令許多人無法保持良好體力走完全城。

◀與已故教宗若望保祿
二世合影

◀◀在彌撒聖典開始前
獻演臺灣民俗樂舞

◀參與梵諦岡彌撒聖典

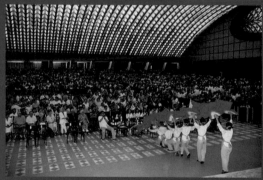

離開芳地後，在當時駐梵諦岡大使戴瑞明先生的安排之下，我們得以參與梵諦岡的彌撒聖典。繼蘭陽舞蹈團開先鋒之後，我很慶幸能和藝姿舞集參與此一盛會。在聖典開始前，我們為來自全球的天主教徒獻演臺灣的民俗樂舞，並在聖典後與當時的教宗若望保祿二世合影留念，如今教宗若望保祿二世已與世長辭，當時的合影便成了永恆的回憶。

此行結束後，大家印象最深刻的莫過於在教堂望彌撒的經驗了。無論是在亞拉翠的小教堂或是典雅的梵諦岡，在悠揚的管風琴聲中，我們和當地民眾以及來自世界各地的天主教徒或民俗藝術工作者們共聚一堂，同為祈求人類和平而齊聲禱告，此情此景豈是筆墨可以形容。

義大利,這玩藝!

2005 年紀行

這一年夏天我兩度造訪義大利，分別是在 7 月和高雄市的雲之彩民族舞團到北部的克雷多 (Coredo) ，月底回臺灣休息 4 天後 ， 8 月又和臺南的飛揚民族舞團來到最南端的拉扎洛 (Lazzaro) 及東部的馬謝拉達 (Macerata)。

克雷多距離米蘭車程約四個小時，這個迷人的小地方位於北部的山上，在一次世界大戰之前，附近一帶還是奧地利的領土，所以這裡的房舍、街景都和南部典型的義大利風大異其趣，一次世界大戰結束後，這裡才被劃為義大利領土。在我們住宿的學校裡，打開窗戶就會看到阿爾卑斯山，彷彿置身圖畫裡。在這裡我們要克服數個場地的挑戰，而且總是臨到開演前才看到表演的地方，有時在高低不平的草地上，有時則在地質粗糙的球場上。

從羅馬到拉扎洛的車程要 11 個小時，對於來自臺灣的我們可是相當的刺激。 過去常聽到波蘭或蘇俄的團隊搭上幾天幾夜的巴士 ，到歐洲其他國家參加藝術節，這回我們總算略有體會了。在拉扎洛的兩週，我們住在山上，每天要坐車 2 至 4 小時到不同地點演出，常常回到住處已經是凌晨 2、3 點左右了。主辦單位是當地舞團的成員，他們既要策劃、伴遊、做早餐、掃廁所，又要表演、主持、裝臺，儼然是一群螞蟻雄兵。

▲拉扎洛山上的住處（黃小妮攝）

從拉扎洛直接到馬謝拉達要 17、18 個小時左右的車程，所以我們中途在羅馬又停留半天，但是這一停可要付出 200 歐元的入城費。馬謝拉達是個大城市，我們就住在市中心的狀似古堡的學校裡，有別於在拉扎洛山上的寧靜生活，在馬謝拉達大家卯起來狂灑鈔票，鄰近的市集、小商店（以烏龜圖騰為標誌的 Carpisa 有我們超過 100 次的購物紀錄）、雜貨店和露天咖啡座等處，都留下我們輝煌的血拼成就。

難捨的鄉鎮情結

歐洲的藝術節大都在小鄉小鎮舉行，這些城鎮通常是我們從未聽聞的地方，但卻是最能夠讓人感受地方色彩之處。義大利的藝術節也是如此，所到之處都讓我們深刻體會世界之大、文化之美、人之渺小以及友誼的可貴。有機會暢遊義大利時，別忘了打聽哪裡有藝術節，不但可以觀賞義大利歌舞，也可以看到其他國家的民俗藝術喔！

▲馬謝拉達的街景一隅 (ShutterStock)

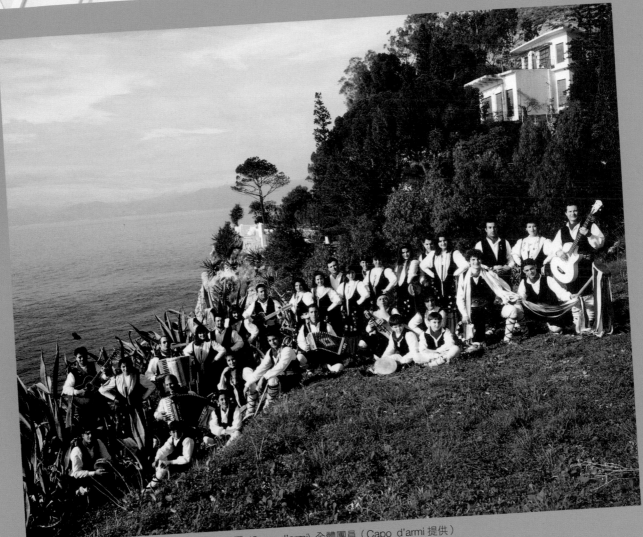

▲拉扎洛藝術節全體工作人員暨卡柏達密舞樂團 (Capo d'armi) 全體團員（Capo d'armi 提供）

08　最美麗的藝術外交

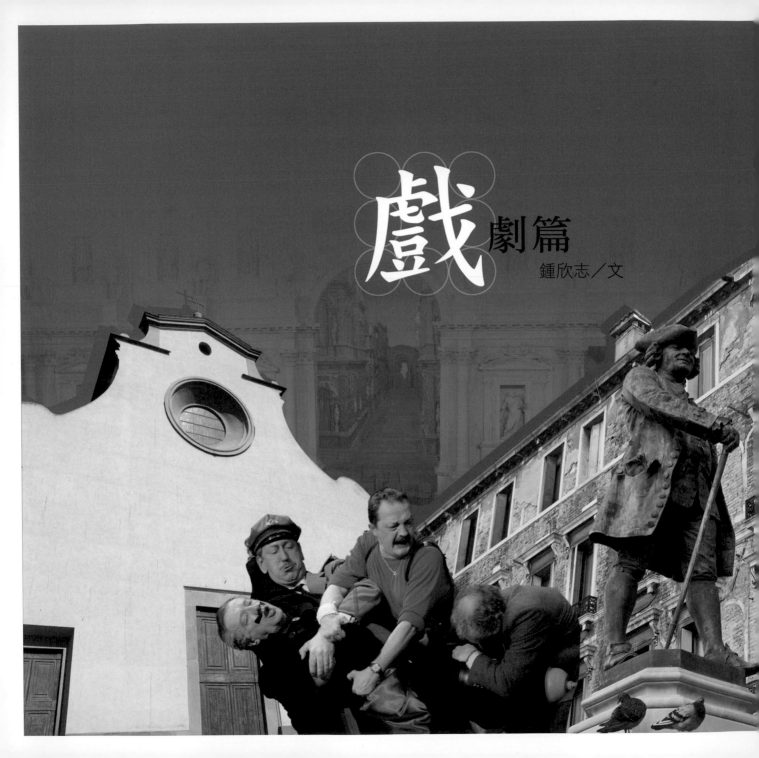

戲劇篇

鍾欣志／文

鍾欣志

畢業於臺北藝術大學戲劇學系博士班，
及該校劇場藝術研究所導演組，現職為
國科會人文社會科學研究中心博士後研
究員。喜愛閱讀、戲劇、音樂及旅行。

2010 年 10 月攝於維倩察的「奧林匹克劇場」

01　熱血娛樂大現場

——古羅馬劇場

上溯今日的義大利文化，我們可以將羅馬共和國 (509–27 BC) 到西羅馬帝國（西元 476 年滅亡）這將近 1000 年的古羅馬文明，當作它的直系血親，因為古羅馬時期的劇場和娛樂活動，不論在西方戲劇史或文化史上，都有它極為特殊之處。

古羅馬的劇作家

羅馬時期在文藝上的許多表現直接承繼了希臘文明的特點，戲劇方面也不例外。當時最受歡迎的劇作家是專寫喜劇的普勞圖斯 (Titus Maccius Plautus, c.254–184 BC)，他參考了希臘「新喜劇」，以幾個固定不變的類型角色為中心，根據這些角色的性格組合出不同的情節；普勞圖斯會在戲的開頭預先告知觀眾今天的故事要演什麼，並且中途不斷幫助觀眾複習前面的故事，這是為了方便遲到觀眾跟上劇情，讓人可以在最輕鬆的狀態下欣賞演出，然後輕鬆地笑——笑幾乎就是他的作品的唯一目的。普勞圖斯傳世的作品共有 21 齣，其中較為著名的包括《雙生兄弟》、《金瓦罐》、《吹牛軍曹》、《鬼屋》等等。

◀普勞圖斯

義大利，這玩藝！

《雙生兄弟》以一對從小失散的雙胞胎為題材，作者讓這對兄弟在不知情的狀況下身處在同一座城市裡，因為兩人長相一模一樣，接連在眾人間造成身份錯認的誤會，機趣百出。《鬼屋》的故事則是說一個公子哥兒趁父親外出經商的時候，被家裡不規矩的僕人帶著花天酒地，還撒錢贖了個妓女回家，一天他們又在胡搞瞎搞的時候，父親突然回來了，情急之下，僕人在門口攔住主人，謊稱家中鬧鬼，已經不能住人。這時候，之前為了贖妓女而借款的高利貸債主也找上門來，為了不使主人懷疑，僕人只好又扯謊，說公子買了新房子。就這樣，僕人的謊言如雪球般越滾越大，最後終於難以收拾。整齣戲因為僕人的急智和油嘴滑舌，從頭到尾喧鬧、笑料不斷，戲中也充滿了普勞圖斯擅用的偷聽、旁白等戲劇技巧。

相對來說，另一位喜劇作家泰倫斯 (Terence, 195/185–159 BC) 的風格要文雅許多。他對於角色的經營更為小心翼翼，大而化之的粗俗行為較少，遇到事情多半靠聰明、機智來化險為夷。在他現存的 6 部劇作中，快樂仍然是作家追求的目標，但如果說普勞圖斯的戲可以讓人放聲大笑，泰倫斯則傾向使人頷首微笑。不過，泰倫斯的作品在羅馬時代並不如普勞圖斯一般受到歡迎，一直要等到文藝復興時期，他才被重新發掘、模仿，成為知識分子學習古典拉丁語文的重要教材。

▼十七世紀英國學派著作的標題頁圖案：普勞圖斯的喜劇，藏於倫敦泰德英國館

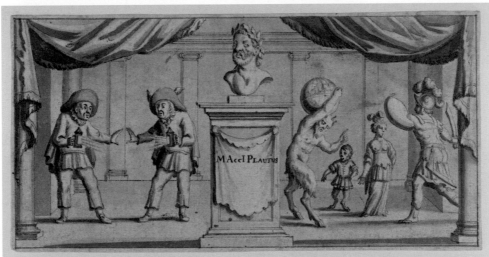

▲魯本斯，【塞內卡之死】（局部），c. 1615，油彩、畫布，西班牙馬德里普拉多美術館藏

另外一位以悲劇著稱的塞內卡 (Lucius Annaeus Seneca, c. 4 BC–65 AD) 以當時上層社會重視的「論說術」見長，並因此得以在羅馬帝國政府中位居要職；他是尼祿 (Nero, 37–68) 皇帝小時候的老師，在尼祿登基後可說是一人之下，最後卻也因為捲入跟這位皇帝的政爭，落得自殺慘亡。塞內卡流傳的 9 部劇作幾乎全部改編自希臘悲劇，除了拿手的語言功力可以幫角色一口氣寫上數頁獨白，他劇中的場景也更加血腥、暴力，這些都絕對不會出現在普勞圖斯的戲裡，不過一般認為塞內卡的劇本並未真正演出過——根據記載，當時有一齣名為《美蒂亞》的戲中有死囚身穿點火即燃的特製袍子，當場被主角的魔袍燒死在臺上，我們無法確知這是否就是塞內卡的同名劇作，不然，最後美蒂亞把自己兩個兒子從屋頂摔落的場面要如何表現，就更令人不敢想像了。然而，不論是塞內卡的悲劇，泰倫斯、普勞圖斯的喜劇，後來都不再受到重視，羅馬舞臺在他們過世之後，逐漸讓位給了源自鄉村民間的「滑稽劇」(Mime)。

民間戲劇與公開的娛樂活動

「亞特拉劇」(Atellanæ) 顧名思義，發跡於亞特拉地區，一開始是在鄉間演出的通俗喜鬧劇，在它逐漸城市化的過程中，吸收了希臘喜劇的元素，發展出幾個固定的人物，如老人、奴隸、軍人、酒鬼等等，一方面反映了中下層社會結構，一方面也成為日後普勞圖斯創作角色的原始素材。此外，當時一般民眾愛好的「滑稽劇」，也是一種典型的娛樂產物，最通俗的情節是，戴綠帽的老頭被妻子和小白臉騙得團團轉。上述劇種都會表演猥褻煽情的動作、粗俗的語言，加上男女同臺演出（事實上當時規定只有男性可公開表演，但是登記在案的妓女則不在此限），製造不少「羶色腥」的娛樂效果。另外，劇團的成員也包括變戲法和耍特技的，一同行走江湖，賣藝維生。

義大利，這玩藝！

▲大衛，【塞內卡之死】，1773，油彩、畫布，123×160 cm，法國巴黎小皇宮藏

01　熱血娛樂大現場

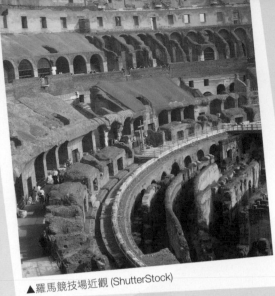

▲羅馬競技場近觀 (ShutterStock)

從亞特拉劇、希臘新喜劇到普勞圖斯的類型角色，加上滑稽劇裡的人物，不斷流傳到日後義大利的即興喜劇，而這種以固定角色出發的編劇方式，一直到今天許多的電視影集、卡通片裡頭仍可見到。

如果我們把廣義的「表演活動」都當作是「劇場」的一部分，那麼古羅馬的劇場可說充滿各樣超級重口味的節目，相較之下，亞特拉劇和滑稽劇只能相形失色。眾所皆知，在羅馬競技場裡，被判刑的死囚和戰敗國的俘虜經過技擊學校的調教之後，被迫在競技場內性命相搏，甚至與獸相鬥。場上拒絕戰鬥的人會被高臺上的衛兵亂箭射死，

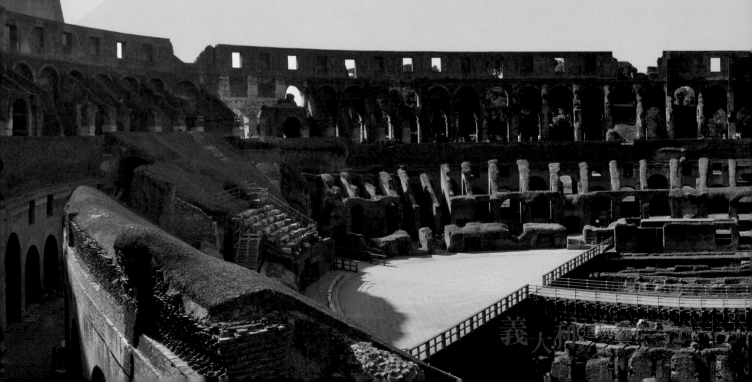

只有奮力一戰才是最後的生路，能夠在場上保持不敗的戰士（gladiators；拉丁文是 gladiatores）有機會在公開戰鬥中贏得自己的聲望，進而使自己的身份轉為奴隸，乃至重獲自由。

前述《美蒂亞》劇中有現烤活人，多米西安皇帝 (Domitian, 51–96) 更曾經在競技場上「凌遲」搶匪，下令放熊啃噬已經掛在十字架上的匪徒勞瑞歐盧斯 (Laureolus)。羅馬人不只喜好觀賞此類血腥的景象，也偏愛氣勢盛大的活動如賽馬車、模擬海戰，其中又以後者更能反映當時羅馬人的品味——第一次的模擬海戰起自凱撒皇帝，動員了 3000 人，挖人工湖、造戰艦，以後的規模有增無減，內容是真刀真槍地搬演希臘時代的著名海戰，例如擊退波斯人的「撒拉彌斯戰役」，或是雅典和斯巴達為敵時的「伯羅奔尼撒戰役」，而扮演敵對雙方的「演員」就像是競技場上的戰士，若不消滅對手，就會被對手消滅。當時觀眾欣賞這些活動的投入程度，絲毫不下於今日歐洲狂熱的足球迷。

▼名聞遐邇的羅馬競技場曾經上演無數驚心動魄的場面 (ShutterStock)

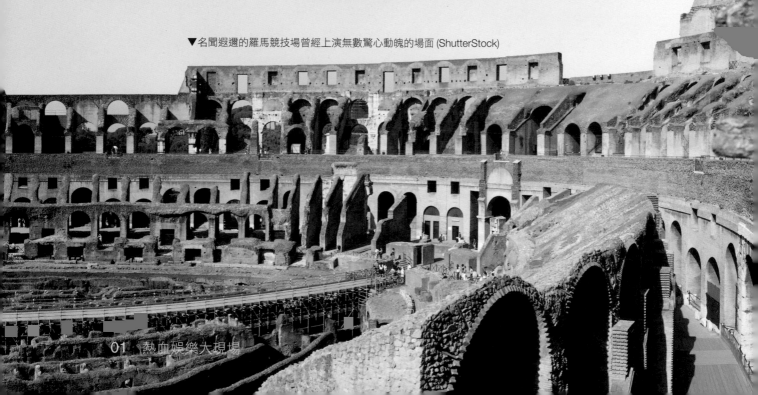

古羅馬的劇場

羅馬戲劇的風味除了可在劇作家傳世的劇本和史料中尋覓，剩下的便是至今尚存、完整程度不一的建築。演戲用的劇場一直到羅馬帝國早期，都

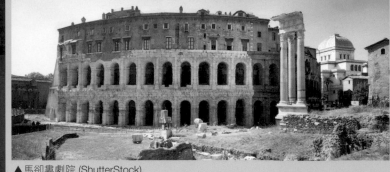
▲ 馬郤婁劇院 (ShutterStock)

還僅是用木材搭建的臨時戲臺，或建於空地，或建於大競技場內，演完即拆。第一座以石材建造的永久性劇場是羅馬城內的「彭培」(Pompey) 劇場，建於西元前 55 年。西元前 44 年，凱撒皇帝就是在此參與元老院集會的時候被暗殺的。

今日羅馬城內還見得到比較完整的劇場首推名聞遐邇的「大競技場」(Colosseum)，它落成於西元 80 年，當年分為三層的看臺總共約可容納五萬名觀眾，中央是個橢圓形表演場，除了鬥獸、競技、閱兵，還可灌入湖水，淹做一個大池塘進行水戰。這座競技場已是觀光客的必遊之地，如今仍可見到當年設在地面層之下，安置獸籠和作為表演人員後臺的遺跡。其次，建於西元前 11 年的「馬郤婁劇院」(Teatro di Marcello) 還剩下頗大一部分的遺跡，當時此處可容納一萬四千名觀眾，它的外型是羅馬帝國之後興建的許多其他劇院、環形劇場 (Amphitheater) 參照的指標。

在今日義大利境內為數眾多的古羅馬劇場遺址裡，較著名者分別位於維洛那 (Verona) 和龐貝 (Pompeii)。維洛那的環型劇場經過整建，是座仍經常使用的表演場所，自 1913 年起，每年夏天在這裡舉辦的歌劇藝術節堪稱為歐洲的一大盛事，當初女高音卡拉絲 (Maria Callas, 1923–1977) 便發跡於此；至於龐貝古城裡，不但有一大一小的劇院，更有一座可容納兩萬人的環型劇場供人憑弔。不過事實上，如今真正保存完整的古羅馬劇場都不在義大利，反而在土耳其的 Aspendos 和法國南方歐虹吉 (Orange)，都有接近原貌的遺址，由此也可看出羅馬帝國的幅員與文化傳佈的距離。

義大利，這坑藝！

▲龐貝古城裡的古羅馬劇場遺蹟 (ShutterStock)

01 熱血娛樂大現場

▲法國南方的歐虹吉古羅馬劇場，是現存接近原貌的遺址之一，每年夏天都會在此舉辦人氣鼎盛的歌劇節 (ShutterStock)

02　聖靈舞臺

——中世紀的宗教戲劇

中世紀的宗教背景

從 476 年西羅馬帝國滅亡後，整個歐洲就進入了中古時代，一直到文藝復興為止，大約剛好是一千年的時間。

▼卡諾薩城堡 (ShutterStock)

基督宗教（此為泛稱，日後分裂為新舊兩方，新者今稱基督教，舊者俗稱天主教）在 313 年成為羅馬帝國的國教，後來更成為帝國境內唯一合法的宗教，民間其他的信仰都以「異教」稱之。基督宗教逐漸體制化的過程中，將異教神廟改為敬拜上帝的聚會處所，以及把原本祭祀太陽神 (Saturnalia) 的 12 月 25 日改為慶祝耶穌降生的「聖誕節」等等做法，都是為了以改頭換面的方式歸化各地百姓。如此，基督教會逐漸成為社會文化的

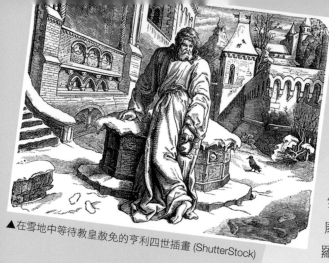

▲在雪地中等待教皇赦免的亨利四世插畫 (ShutterStock)

重要基石，密切影響了一般人民的生活，以及人所創造出來的藝術。

教會早期原本有好幾個大主教區，在整個環地中海區的地位不相上下，到了 347 年，在康士坦丁舉行的一次宗教會議中，西邊的羅馬主教取得了優勢地位，東邊的康士坦丁居次，而等到 1054 年東西教會正式分裂後，羅馬主教──也就是教皇──便成為西歐教會的領袖；1077 年，當神聖羅馬帝國皇帝亨利四世 (Henry IV) 在卡諾薩城堡 (Castle of Canossa) 光著腳站在雪地中等待教皇葛利格里七世 (Gregory VII) 的赦免時，原本與中世紀貴族們分庭抗禮的「羅馬公教會」(Roman Catholic Church) 進一步凌駕在其之上，超越了世俗權力，從此，幾乎確立了教皇的意志便等同於上帝的意志。

▶卡諾薩城堡赦免的故事成為許多藝術作品的題材

義大利宗教戲劇的起源

就像在西歐其他國家一樣，義大利宗教戲劇的起源與基督信仰有著密不可分的關係，並且也在教堂中發展、茁壯。對歐洲別的地方來說，提到中世紀戲劇時，都會把復活節彌撒中進行的一段「你們找誰？」插段 (tropus) 當作是儀式劇的起源：

> 天使：「基督徒們，你們在墳墓裡要找誰呢？」
> 三女：「噢天使啊，我們在找被釘十字架的拿撒勒人耶穌。」
> 天使：「他不在這，他已經復活，如他說過的那樣。去，告訴大家，他已從墓中復活了。」

即使這樣的問答插段在全歐可以找到 400 多個不同版本，但在義大利，宗教戲劇的起源卻比較特別。

西元 1258 年，佩魯加 (Perugia) 的隱修士 Ranieri Fasani 宣稱獲得聖靈的感召，走上街頭以流淚和鞭打自己的方式懺悔罪過、榮耀上帝，吸引了許多人加入。這群「耶穌基督的門徒」(Disciplinati di Gesu Cristo) 很快地蔚然成風，形成一個「自我鞭笞教派」(Flagellant)，逐漸發展到義大利各處。當他們走上街頭苦待自己的肉體時，常常口唱頌歌 (laude)，內容不外乎基督生平、最後審判、聖徒事跡、《舊約》故事；歌曲後來多半採用對話的形式，已可算做雛形戲劇。這種戲劇性的頌歌再加入適當的服裝（如耶穌的黑袍、門徒的大衣、天使的翅膀……等等）、道具、布景，拿到在受難日前後的教會禮拜中演出，不但是宗教儀式的一部分，也可說是當時的「音樂劇」。不但這樣，如果方言的使用可以代表某一地區「本土」文化的發展，那麼此時教會中演出的「奉獻劇」(devozioni) 已從早期的拉丁文逐步轉為使用義大利方言，實可算做最早的義大利戲劇。

奉獻劇尚且是小型的演出，不過當它與承襲自古羅馬時期的大眾節慶演出 (ludi) 結合之後，有了驚人的發展。

義大利，這玩藝！

▶彼得‧范‧萊爾 (Pieter van Laer)，【自我鞭笞教徒】，1635，油彩、畫布，53.6×82.2 cm，德國慕尼黑舊美術館藏

▶哥雅，【自我鞭笞教徒的隊伍】，1812-14，油彩、畫板，46×73 cm，西班牙馬德里聖費爾納多皇家美術學院博物館藏

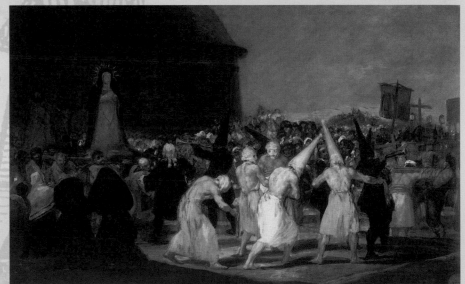

義大利宗教戲劇的發展

古羅馬人非常喜愛的大型表演活動到中世紀時期遺風仍在 ， 其中又以佛羅倫斯 (Florence) 為最 。 十四世紀初 ， 在施洗約翰日那天（他是這座城市的庇護聖人），市民們在阿諾河 (Arno) 上呈現了規模龐大的船會，一旁河岸上並有爭奇鬥豔的各式花車排開，場面甚為壯麗。類似的演出製作與奉獻劇結合之下，中世紀義大利最有名的表演活動「聖節劇」(sacra rappresentazione) 於焉成形。

▼黃昏時刻的佛羅倫斯 (ShutterStock)

義大利, 這玩藝！

聖節劇的演出雖然仍舊是宗教性的題材，但它已脫離教會儀式，成為獨立的表演，演出人員也從修士、神職人員轉變成一般村民俗人。最早有關聖節劇的紀錄是一份出自馬太 (Matteo di Marco Palmierie) 的手稿，其中描述了節慶當天遊行隊伍裡的各種景觀布置，有伊甸園、摩西十誡、耶穌的重要事蹟、最後審判等，並且演員會表演出自《聖經》的簡單對白。

佛羅倫斯

因著那條碧波盪漾的阿諾河，徐志摩筆下的「翡冷翠」三字，或許更足以表示 Firenze 這座城市的原名。1925 年 7 月，徐志摩發表了〈翡冷翠山居閒話〉一文：「在這裡出門散步去，上山或是下山，在一個晴好的五月的向晚，正像是去赴一個美的宴會……」

02　聖靈舞臺

▼佛羅倫斯的聖靈教堂 (ShutterStock)

義大利,這玩意

今天仍舊留存的聖節劇中，較著名者包括：卡斯堤拉諾 (Castellano Castellani, 1461–1519?) 的 《最後晚餐與受難》 (*Rappresentazione della Cena e Passione*)、費歐 (Feo Belcari, 1410– 1484) 的 《亞伯拉罕與以薩》 (*Abramo e Isacco*) 和羅倫佐·梅迪奇 (Lorenzo de'Medici) 的 《聖約翰與保羅》(*Rappresentazione di San Giovanni e Paolo*)……，不論情節還是角色，都比奉獻劇複雜許多。以現代人的眼光來看，常常會覺得劇中時間、地點不統一的情形「不太有邏輯」，但中世紀的觀眾明顯並不在乎這些。

聖節劇多半都由天使開場，接著從某人的出生開始，敘述他如何經過受苦的一生、如何為信仰而犧牲自我、最後如何進入永生之福；而賞善罰惡則是必然的結尾。聖節劇演出時講究故事內容的具體呈現，也就是說，若故事包含天使降臨或其他的神蹟奇事，演出人員會以各種機械設備來輔助演出，而不是只讓事件停留在語言和觀眾的想像層面——例如若有需要特別照亮舞臺上的某一部分或某一位角色時，就用磨亮的金屬盆反射陽光，製造現代聚光燈般的效果。有時會使用真正的火焰。不過，若有角色在臺上被殺，並不會像古羅馬劇場中以真人演出，而是用布偶替代。後期的聖節劇已不再只是宗教性的題材，俗世社會中的騎士冒險故事和當時流行的故事都可入戲。

聖節劇演出的地點或在大小不一的教堂中，或在修道院裡，有時也會在郊外搭臺，或是使用教堂前的廣場。1494 年，聖斐力傑教堂 (San Felice) 中演出的「天使報信」聖節劇令入侵義大利的法國國王查理八世留下深刻的印象，1547 年，這齣戲在眾人的熱烈期待下再度重演。除了聖斐力傑教堂，今日在佛羅倫斯的聖靈教堂 (Santo Spirito) 和廣場、卡密內廣場 (Piazza del Carmine)，以及聖斐力傑廣場等地 (以上皆位於阿諾河南岸，Palazzo Pitti 以西)，都可緬懷當初聖節劇演出時的情狀。

▶聖斐力傑教堂 (photo by Sailko)

02　聖靈舞臺

03 文藝復興好野人劇場
—— 文人戲與劇場變革

「文藝復興」(Renaissance) 這個概念描述的是一波新起的文化思潮，而所謂的「新」思潮卻是建立在挖掘「舊」知識和追尋過往文明之上。在十五、六世紀的義大利和接下來近200 年的時間裡，上千年前的文化遺產不斷被重新詮釋，然後應用到創作和生活的各個層面中，劇場也不例外。

如果粗略地把當時欣賞戲劇的人口分為兩種人：一種是在宮廷私宅中宴樂賓客的有錢貴族，一種是從鄉下到城市的農、工、商等平民百姓，那麼，這兩種人喜好的戲劇也有很大的差異。本篇先行介紹以劇作家和貴族勢力為主體、較注重文學功力的第一種。

悲劇與「文采喜劇」

就在中世紀宗教劇極盛的同時，另一波受到「人文主義」(Humanism) 影響，著重世俗題材的戲劇風潮，也同時在義大利展開。

此時文人的戲劇創作深深奠基在對希臘、羅馬這些古典時期作品的研究之上，從崔斯諾 (Giangiorgio Trissino, 1478–1550) 的《索楓妮絲芭》(*Sofonisba*, 1515) 這部正式以義大利文寫

作的悲劇開始，就確定了之後數百年內義大利悲劇的基本結構，必須比照普勞圖斯、泰倫斯等分作五幕，開場前都有篇序詞，也都有歌隊在劇情轉折處或每一幕的結尾應和主角。

儘管悲劇創作不乏其人，但當時最好的作品也如同古羅馬的塞內卡一樣，或許是不錯的文學，卻並非是適宜演出的劇本。當時真正優秀並且受到觀眾好評的主要是「文采喜劇」(commedia erudita) 和田園劇。文采喜劇的結構和悲劇完全相同，顧名思義，主角靠著學院派作者的豐富學識，個個必須能言善道，但也不是一味優雅；由於受到普勞圖斯的影響，王公貴族們並不介意在劇中穿插些低下人士的粗俗笑料。

文采喜劇常見的劇情包括：父子爭風吃醋、孩子失而復得、僕人惡整主人，以及身份的錯認。開文采喜劇風氣之先的是阿瑞奧斯多 (Ludovico Ariosto, 1474–1533)，他早期的《錢箱》(*La Cassaria*, 1508)、《偽裝者》(*I Suppositi*, 1509) 都借用了普勞圖斯的角色與情境，並且講究時間和地點（通常在一個廣場）的統一。

▼這幅義大利畫家提香的人物肖像目前藏於倫敦國家藝廊，過去曾被認為是阿瑞奧斯多，不過仍具有許多爭議

▼《偽裝者》是詩人劇作家阿瑞奧斯多的代表作品之一

▼崔斯諾肖像，藏於巴黎羅浮宮美術館

ISVPPOSITI
COMEDIA DI M. LO
DOVICO ARIOSTO,
DA LVI MEDESIMO RIFOR-
mata, & ridotta in uersi.

CON PRIVILEGIO.

IN VINEGIA APPRESSO GABRIEL
GIOLITO DE FERRARI,
E FRATELLI.

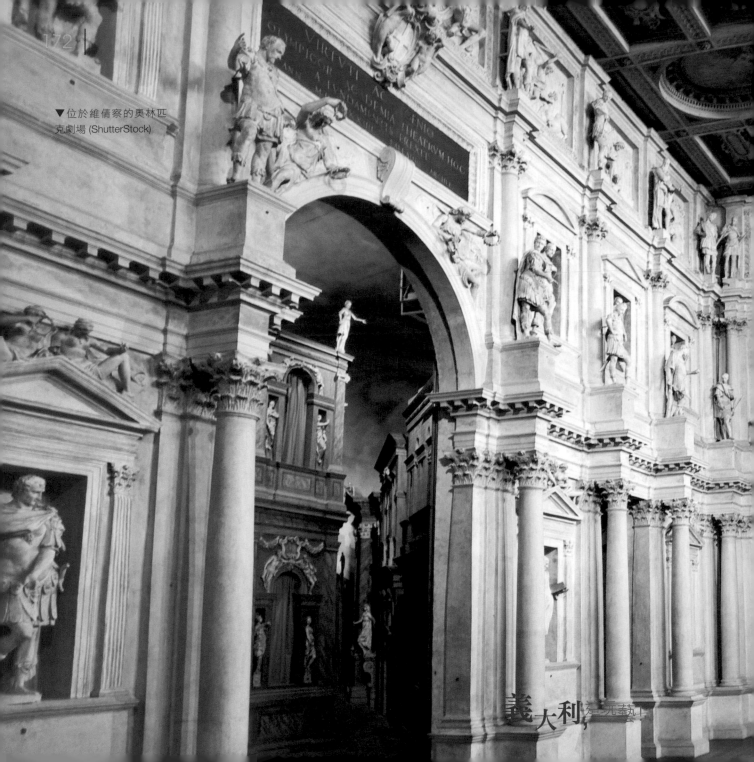

▼位於維倩察的奧林匹克劇場 (ShutterStock)

喜劇作家不只是像阿瑞奧斯多這樣受到貴族「包養」的文人，還包括宗教人士與政治家。比比耶納的紅衣主教多衛齊 (Bernardo Dovizi da Bibbiena, 1470–1520) 創作的《卡蘭多的糗事》(*La Calandria*) 於 1513 年首演於烏比諾 (Urbino) 公爵領地的狂歡節慶中，劇情改編自普勞圖斯的《雙生兄弟》，原劇中離散的一對男性雙胞胎成了一男一女，加上薄伽邱《十日談》中的情節，相當受到歡迎，第二年還搬到羅馬，在大力資助文藝活動的教皇雷歐十世 (Leo X) 座前演出。而《君王論》的作者馬基維利 (Niccolò Machiavelli, 1469–1527) 所寫的 《蔓陀蘿花》 (*La Mandragola*, 1520)，更可說是文采喜劇的高峰之作。

▲《蔓陀蘿花》封面

▲ 馬基維利畫像

《蔓陀蘿花》劇情大致如下：富家子卡里馬哥風聞佛羅倫斯有位已婚的絕色美女盧可契雅，不遠千里前來，想要一親芳澤，只是盧可契雅並非不守婦道之輩，令卡里馬哥感到困難重重。盧可契雅的丈夫是位十分愚蠢迂腐的老學究，結婚 7 年以來尚無子嗣，正為這事傷透腦筋，卡里馬哥得到老學究家窩裡反的食客里谷利歐之助，決定從老學究身上下手。經由里谷利歐的引介，卡里馬哥偽裝成手段高明的醫生，前來治療這不孕之症，方法是──老學究必須讓妻子喝下一瓶蔓陀蘿花萃取的藥水，不過，喝下之後，第一位與她同房的男人會因為吸收了蔓陀蘿花的毒素而死亡。為避免老學究遭到毒害，眾人合計之下，決定去街上綁架一個路人，送去和盧可契雅共渡一宿，藉此「消毒」，而這位看似倒楣的路人，卻正是卡里馬哥化妝改扮的。

幕間劇與舞臺發展

不論悲劇、喜劇還是田園劇演出的時候，幕與幕之間還會另外有些與劇情或有關或無關的穿插表演，包括音樂、舞蹈、默劇等等，後來這些分為一段一段「打廣告」式的表演自成一路，開始有了連貫情節的作品出現，稱為「幕間劇」(intermedi)。

想像一下這樣的場面：背景是一片大海，愛情女神維納斯穿著肉色緊身衣，戴著珠寶，腳踏一只由兩隻不斷噴灑香水的海豚駄著的大貝殼越海而來，一旁還有仙女跳舞唱歌。然後有艘船開過來，上面載著近 40 位水手加入盛宴，當場揚起整面船帆表演啟航的模樣；有位小夥子從船上跳下，在船緩緩開進側臺的時候，攀到一隻海豚的背上被帶走。

這樣的演出一方面可見文藝復興時期貴族們不吝奢華（其實是一種炫耀）。另一方面，舞臺的視覺效果也成為這個時期重要的劇場特色。

西元 1585 年，位於維倩察 (Vicenza) 的「奧林匹克劇場」(Teatro Olimpico) 落成，開幕首演的作品，是當代音樂家重新譜曲的《伊底帕斯王》(Edipo re)——在一座仿效古羅馬的劇場建築裡上演仿效古希臘的悲劇，這場演出活脫就是文藝復興「舊瓶新酒」精神的縮影。《伊底帕斯王》首

> **《伊底帕斯王》**
>
> 《伊底帕斯王》原來是古希臘時代的悲劇家索福克里斯的作品，描述從小被預言會弒父娶母的伊底帕斯當上底比斯城的國王後，為解決城內的瘟疫，追查殺害前任國王的兇手，最後竟然發現兇手便是自己，而從前的預言絲毫未落空。這齣戲被亞里斯多德推崇是希臘悲劇的經典作品，文藝復興時候的文人受其影響甚大。

演的過程也十足反映了當時上流社會的排場：舞臺上每個角色都有兩位演員可上場，確保演出可照常進行；2000 位左右來自各個城邦的貴賓受到免費食宿招待，演出中還可享用紅酒和水果。開演前，觀眾席可聞到劇中為驅逐瘟疫而焚燒的香料，接著在號角、鼓聲和四聲礮仗齊鳴中，幕轟然落下（當時舞臺上的大幕比照古羅馬時期的設計，不像今天的劇場那樣升起、消失在空中，而是落到舞臺前緣的地上去）。演出時間長約三個半小時，但若是加上觀眾入場的時間，整個晚上的活動進行時間約莫有 11 個小時之久。

「奧林匹克劇場」的原設計師在它完成前就不幸過世了，工程是在其弟子的手中完成，在舞臺上的五條背景道路上，使用了當時最新發展出來的「透視法」繪景技巧。從觀眾席看去，五條馬路彷彿延伸至無限遙遠的另一端，好像在寬闊平原上的兩條鐵路鋼軌一樣。

▲奧林匹克劇場 (ShutterStock)

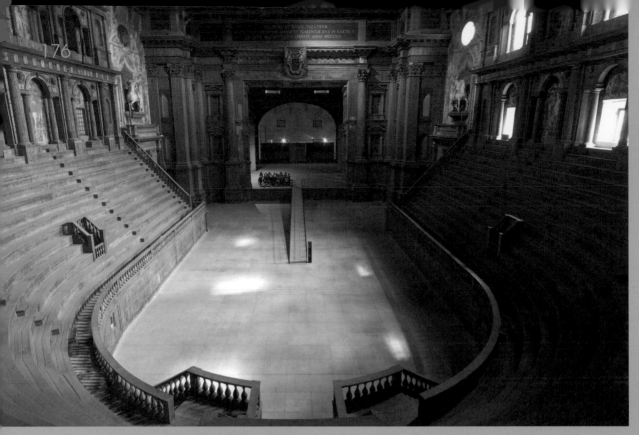

◀法內瑟劇場為今日「鏡框式舞臺」的原型（達志影像）

▶法內瑟劇場以奧林匹克劇場為設計藍圖
(ShutterStock)
▶▶運用透視法設計的奧林匹克劇場舞臺
(ShutterStock)

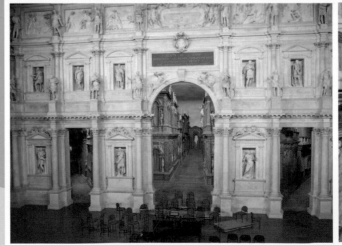

義大利，這玩藝!

1619 年，位於帕耳瑪 (Parma) 的琵羅塔宮廷 (Palazzo della Pilotta) 內興建了一座新劇場，為歐陸劇場開啟了嶄新的一頁。「法內瑟劇場」(Teatro Farnese) 以奧林匹克劇場為藍圖，在表演區前加上了一座拱門與支柱，使得舞臺看上去就像是被框起來的一幅畫，這就是如今成為劇場主流造形的「鏡框式舞臺」的原型。1732 年這裡結束了最後一場演出，它整體木造的建築體在二次大戰時幾乎全毀，今日矗立的法內瑟劇場重建於戰後。

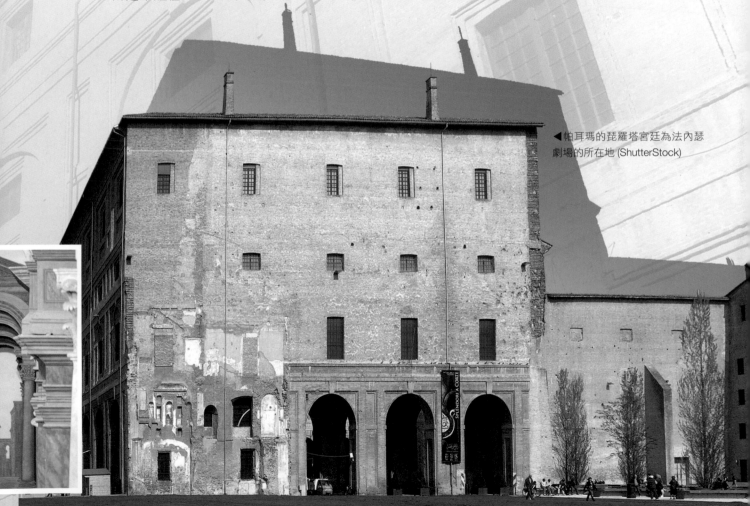

◀帕耳瑪的琵羅塔宮廷為法內瑟劇場的所在地 (ShutterStock)

03　文藝復興好野人劇場

04 文藝復興的溫柔與瘋狂
—— 田園劇與即興喜劇

田園劇

除了前面介紹的劇種之外，文藝復興時期的文人劇尚有另外一種，稱為「田園劇」(commedie pastorali)。

所謂的「田園風氣」，來自文藝復興學者對古代希臘社會的憧憬，在他們美好的想像中，曾經存在一個民風淳樸、生活愉悅、擁抱自然的世外桃源，其中牧羊人家、仙女與神話角色閒適地徜徉在溫柔的山水中；早在十四世紀，義大利就已經有田園詩的創作，加上對於古希臘「撒特劇」的誤解和主觀想像，便誕生了烏托邦式的「田園劇」。

田園劇的代表作要算是塔索 (Torquato Tasso, 1544–1595) 的《阿敏達》(*Aminta*, 1573)。它的故事很簡單：牧羊男阿敏達愛上了黛安娜女神的仙子希維亞，但是仙子卻對阿敏達不感興趣，後來當他誤以為希維亞在狩獵中喪命之後，難過地縱身跳下一

◀龐貝城的撒特雕像 (ShutterStock)

撒特劇

撒特 (Satyr) 相傳是酒神戴奧尼索斯 (Dionysus) 的跟班。在古希臘時代祭祀酒神的悲劇競賽裡，劇作家必須創作一套包含三齣悲劇與一齣撒特劇的作品參賽。相較於引發人哀憐與恐懼之情的悲劇，撒特劇的表演誇大逗趣，甚至可能對之前悲劇中的主題有所嘲弄。

▼《阿敏達》是田園劇代表

▶塔索肖像 (ShutterStock)

座懸崖；希維亞知道阿敏達為了自己不惜
一死，大受感動，前往尋找他的屍體，卻
發現他幸運地沒死，只是昏迷不醒而已，
於是一切皆大歡喜地結束。

所有田園劇的特點就跟《阿敏達》一樣，
沒有太多轉折跌宕的劇情，重
點是作者筆下音樂般
悅耳的詞句，以
及詩情畫意
的 理 想
世界。

▶布雪，【阿敏達在希維亞懷中甦
醒】，油彩、畫布，法國圖爾美術
館藏（達志影像）

04　文藝復興的溫柔與瘋狂

◀六個即興喜劇中
的人物（達志影像）

即興喜劇的角色和大綱

比起同時代文人們的創作來說，文藝復興時期在義大利興起的「即興喜劇」（commedia dell'arte，另譯為「藝術喜劇」）更是一門影響甚大，綿延數百年不絕的表演藝術。

從古羅馬時期——甚至更早——就存在的「滑稽劇」，加上普勞圖斯的喜劇，義大利民間的表演團體吸收各家所長之後，即興喜劇逐漸成形，這點從它作為基礎的「類型角色」便可清楚見到。常見的有老人、美女、帥哥、各種僕人……，每個角色都有自己獨特的個性，甚至相當極端的行為模式。在傳統上，大部分角色都是戴面具的，一場即興喜劇的演出便是這些角色各顯神通、交互作用的結果。

義大利,這玩藝!

舉例來說，老人角色通常有「潘大龍」和「博士」兩種。「潘大龍」是外表清瘦駝背的生意人，一輩子都在跟錢打交道，不管賺多少錢都是一毛不拔的鐵公雞，凡事斤斤計較，卻還是常受兒女或僕人或老婆的欺騙；「博士」是努力追求真理的老學究，給人上知天文下知地理的印象，但儘管能言善道，說的話都是歪理，再怎麼引經據典，引的話都錯誤百出。不過，即興喜劇最精彩的角色主要是僕人，又以「阿基諾」(Arlecchino) 為代表。「頭腦簡單四肢發達」大概是阿基諾的最佳寫照，他絕對身手矯健，在戲中常有出人意表的肢體表演，同時很容易相信別人，單純到常常受騙的地步。

即興喜劇的演出不靠劇本，只有用幾張紙寫成的大綱，或者說是一份「幕表」。大綱通常由劇團的經理或專職人員負責撰寫，上面註明大概的情節，讓演員知道今天自己與同伴彼此間的關係、大概要在什麼時候上場、達到什麼目的等等。若是謹慎一些，大家會在正式演出前大致順過一次，剩下的就臺上見。演出時，大綱會貼在後臺上下場門口，方便不清楚的演員隨時去看。

▶法蘭索瓦·布內爾 (François Bunel)，【即興喜劇中的角色】，油彩、畫布，法國貝利耶美術館藏（達志影像）

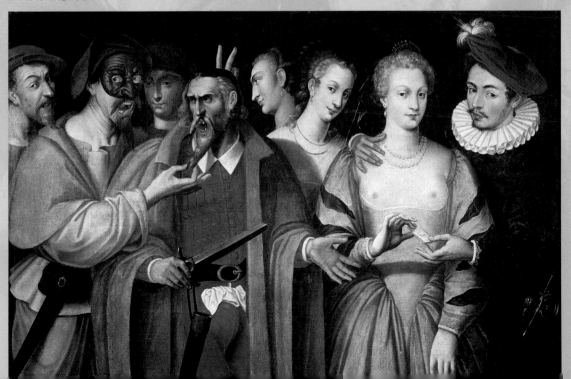

FARCEVRS FRANÇOIS ET ITALIENS DEPVIS 00 ANS ET PLVS F EN 1670.

THEATRE ROYAL.

Jodelet.　Poisson.　Turlupin.　Le Capitan Matamore.　Arlequin.　Guillot Gorju.　Gros Guillaume.　Gaultier Garguille. polichinelle. Pantalon. Philippin. Scaramouche. Briguelle.

Le Dottor Grazian Balourd.

▲【法國與義大利的喜劇演員】，1670，油彩、畫布，法國巴黎喜劇院藏（達志影像）

義大利，這玩藝！

即興喜劇的把戲

因為大綱的情節常常千篇一律，即興喜劇最精彩的不是看情節，而是看演員如何用自己的本事填充這些情節。關鍵之處，在於他們的 Lazzi——可以勉強譯作「招式」或「把戲」。Lazzi 的發生通常與劇情無關，卻是觀眾看戲最大的期待（好比欣賞歌劇的女高音在臺上耍花腔），比方說有這樣的描述：

> 當 F 公子告知情人 T 小姐自己父親的意思之後，T 不支暈了過去，僕人 C 跑去拿水。等 T 甦醒過來的時候，F 也不支暈倒，喊著要水，這時候 C 決定暈倒，喊著要喝酒。

或者是：

> 阿基諾在臺上說了一個笑話，但是觀眾一點反應都沒有，他放慢速度重說一遍，結果還是一樣，於是他從袖中拿出一份劇本來，直接用唸的，但觀眾依舊沒有反應。阿基諾告訴觀眾，從現在起，他要用自己的笑話，不再用劇作家的了。

還有：

> 餓壞了的阿基諾發現除了自己以外沒有其他能吃的東西了，他從腳開始，逐漸吃到膝蓋，大腿，上半身，最後把自己整個吞了。

第二例很明顯對文人戲裡動不動愛掉書袋、不容易聽懂的「冷笑話」有所嘲諷，第三例應該是很精彩的肢體表演。Lazzi 的內容稀奇古怪，從笑話、廢話、雜耍、邏輯思考、反邏輯思考到模仿秀、肢體秀不一而足。經驗老道的演員可以就地取材，臨場現編一段 Lazzi，然後視觀眾反應予以變奏或延展，到適當的時候再拉回劇情主線繼續下去。

即興喜劇的劇團與演員

每位即興喜劇的演員從小就要接受各式各樣文武昆亂不擋的訓練——這方面確實跟東方傳統劇場的訓練要求很像——學習類型角色必備的技能和相關知識、動作和語言風格。當時最有名的劇團是「熱切者劇團」(Il Gelosi)，關於這個劇團的傳奇故事很多，他們不只受到義大利貴族的喜愛與保護，還受邀到巴黎宮廷演出。「熱切者劇團」不只會演瘋狂笑鬧的即興喜劇，也會規規矩矩地演文學家寫的劇本，前述田園劇《阿敏達》的首演便交給這個劇團，在費拉拉 (Ferrara) 附近，貝蔚德瑞島 (Belvedere) 上的度假別墅演給當地貴族欣賞。

「熱切者劇團」由一對夫妻領班，兩人都是一代名伶，太太伊莎貝拉 (Isabella Andreini) 更是名播四方的才女，不只會演戲，還曾譜曲、出版詩集，並通曉數國語言，同時生過七個小孩。1604 年，在劇團二度受邀於巴黎演出結束後，伊莎貝拉不幸因難產逝於法國里昂，消息傳出，各方致悼的文人雅客絡繹不絕，以當時一位女演員來說，是極為難得的光榮。

▼希羅尼穆斯‧弗蘭肯 (Hieronymus Francken)，【熱切者劇團與伊莎貝拉在巴黎演出】，c. 1580，油彩、畫布，95×147 cm，法國巴黎卡納瓦雷博物館 (Musée Carnavalet) 藏（達志影像）

羅密歐與茱麗葉

當大家提到《羅密歐與茱麗葉》(*Romeo and Juliet*)，都會認為是英國文藝復興時期大劇作家莎士比亞 (William Shakespeare, 1564–1616) 的作品。不過今天我們已經都認識到，莎士比亞作品中的故事情節幾乎都不是他的原創，而是各有不同的素材，《羅密歐與茱麗葉》的原始故事，一開始便來自十五世紀的義大利，經由十六世紀優秀小說家班德洛 (Matteo Bandello, c. 1480–1562) 的轉述，才開始傳向英國。至於羅密歐與茱麗葉是否真有其人，自古以來便眾說紛紜。

但丁在他的名著《神曲》中提到了男女主角的兩個家族，蒙特基 (Montecchi) 和卡佩列提 (Cappelletti)，譴責他們的紛爭導致了義大利的分裂；此外，有一本《維洛那史》言之鑿鑿，說羅密歐與茱麗葉的故事 1303 年發生在這座城裡。不過，但丁記述的重點在於政治與人物批評，而那本《維洛那史》在班德洛的小說發表後 40 年才出版，難保沒有一廂情願把傳奇當作史實的可能。不論如何，今天在維洛那，確實「保存了」羅密歐和茱麗葉各自的住宅。

在 Via delle Arche Scaligere 這條街上，一棟從十四世紀留下來的老房子，外表已顯殘破，據說這就是羅密歐的家 (Casa di Romeo)。而離艾爾貝廣場 (Piazza Erbe) 不遠的卡佩羅街 (Via Cappello) 27 號，是棟三層樓的房子，據說，這就是茱麗葉的家 (Casa di Giulietta)；房子後頭的二樓還有個小小的陽臺，那應該就是兩人第一次互訴衷腸的地方了吧？也許這些都是真的，也許這不過是當局為了招攬觀光客的招數，但是，太多的史實，往往也會變成謀殺想像力的兇手。

04　文藝復興的溫柔與瘋狂

05 威尼斯風情
——高多尼的喜劇傳承

一條街道，盡頭是座橋，橋下可以看到一條運河。左側是博士的房子，房子上突出一塊陽臺。右側正對面是間旅店，門口掛了塊老鷹形狀的招牌。

月夜。

幕啟時，看到一艘畫舫停泊在橋下，彩色燈籠照亮著畫舫，上頭坐著幾位樂師和一位女歌手。樂師們演奏著開演的交響曲，佛林都和布吉拉站在下舞臺陰暗處。樂聲中，比翠絲和羅莎拉出場，站在陽臺上。

以上這段文字出自十八世紀的義大利喜劇大師高多尼 (Carlo Goldoni, 1707–1793)，這是他的作品《騙徒》(Il Bugiardo) 一開頭的舞臺指示。這短短幾行字幾乎概括了高多尼所有重要的戲劇理念與成就。首先，「博士」是義大利即興喜劇著名的類型角色（見第四篇），「布吉拉」跟「阿基諾」一樣是僕人角色，他比「阿基諾」來得聰明狡獪，而「佛林都」

◀在佛羅倫斯的高多尼雕像 (ShutterStock)

義大利，這玩藝！

和「比翠絲」、「羅莎拉」 等都是常見的帥哥美女角色，專門負責在舞臺上談戀愛，啥也不幹。事實上，高多尼的戲劇創作等於就是義大利傳統即興喜劇的推陳出新。

即興喜劇到了十八世紀已呈強弩之末，劇團仍然沒有固定的劇本，卻也無力創作新的即興表演，只能重複前人的舊習。對於這個現象，高多尼的態度很清楚，他認為即興喜劇不能只停留在過去的框架裡，表演一些荒誕不經、胡搞瞎鬧的情節，而必須要能反映當下不同的社會面貌和習慣。

從手法上來說，高多尼主張演員應擺脫類型化面具的束縛，演出更貼近生活的角色，因為戴著面具的演員不論如何改變姿態和聲調 ，也很難用一成不變的臉色去傳達不同的情緒。他認為，角色的塑造應當從生活中尋找材料，才能使觀眾對臺上的角色產生共鳴，才能和胡鬧戲分出差別。

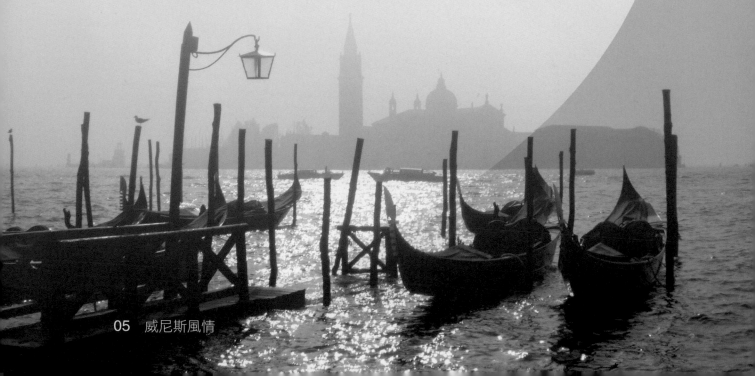

▶ 高多尼是出身威尼斯的義
大利喜劇大師 (ShutterStock)

義大利禧玩藝

高多尼在意的是「自然美」，而所謂的「自然」，意味著他每天在威尼斯街上和公共場合所看到的當代人。這位劇作家原本就生在威尼斯，隨著父親離開故鄉後，輾轉住過許多地方，最後終於又跟隨邀請他擔任駐團作家的劇團回到威尼斯，而在此之前，他的正式工作是領有執照的律師——換句話說，他放棄了收入更為穩定的法律事業，毅然投入了從小嚮往的劇作家生

波隆納口音
波隆納 (Bologna) 是義大利第一個大學所在地，自 1200 年以來就培養出許多法學人才，於是以博學者為嘲諷對象的類型角色「博士」自然便操著波隆納口音。

涯。因為他對故鄉水都的情感，加上改革即興喜劇的理念，所以我們今天讀起他的劇本，時常有如在欣賞一幅十八世紀威尼斯的風情畫。前面引用的《騙徒》場景中會出現「畫舫」、「歌手」、「樓臺」、「運河」……也是很自然的事。

跟傳統的即興喜劇一樣，當時高多尼的劇團不是為了酬神或自娛才演戲，而是為了討生活。門票收入是維持整個劇團營運的命脈，因此劇本受不受歡迎事關重大，作為駐團編劇的壓力也很不小。事實上，當時威尼斯的劇場競爭十分激烈，這座城市劇場數量之多，也可算當時全歐之冠。勤奮的高多尼曾經創下一年內創作 16 齣戲的紀錄，就是為了留住觀眾。當時公共劇場的觀眾以市井小民為主，從以下的描述可以想見劇場的活力：

> 販賣糖煮梨子、蘋果的小販，與籠子裡裝著茴香水、咖啡、冰淇淋、柳丁、甜甜圈、乾栗、南瓜子等零嘴的小販在劇場中走來走去，場內並不安靜。　開場之後，就算是小販的聲音不見了，喧嘩的程度也不會減少。成排聚在舞臺前方一區的貢多拉船夫，每當有演員登場便會大叫、吆喝其名，不僅如此，生龍活現的反應還會傳到觀眾席，引起觀眾相同的反應……（參見塩野七生著，彭士晃、長安靜美譯，《海都物語：威尼斯共和國的一千年》下冊，三民書局，頁 274）

臺下如此精彩，臺上也不遑多讓。就拿《騙徒》為例，每個角色依照即興喜劇的傳統，各有各的口音——僕人布吉拉說的是威尼斯土話加山地方言，博士帶著波隆納口音，幾個情人主角則使用托斯卡 (Tuscan) 口音……交織成一片各異其趣的語言聲響效果。

今天世界各地的劇場都還常常搬演高多尼的劇本，又以《一夫二主》(*Arlecchino, servitore di due padroni*)、《威尼斯雙胞案》(*I due gemelli Veneziani*) 與《女店主》(*La locandiera*) 這三齣最受歡迎。臺灣的「表演工作坊」也曾陸續製作過這三齣膾炙人口的作品。

《一夫二主》全劇概要如下：男一佛林都和女一比翠絲為了尋找彼此，兩人同時來到威尼斯，比翠絲為行事方便，女扮男裝成已經被佛林都誤殺的哥哥費德瑞；男二西維歐和女二克莉斯原本篤定成婚，不料比翠絲的出現，讓他們以為原先要娶克莉斯的費德瑞死而復活，於是造成一片混亂。劇情在兩對情人間的相互追逐、誓言、爭吵、鬥毆中開展，佐以長輩角色（潘大龍、倫巴地博士）出於私利的較勁，然而真正貫穿全劇的，卻是僕人阿基諾。

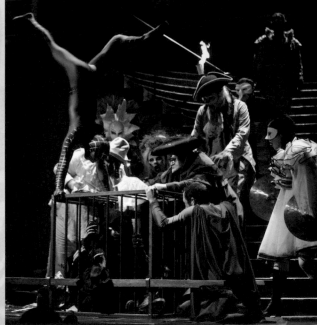

▲英國倫敦國立皇家劇院於 2011 年推出大獲好評的 *One Man, Two Guvnors*，即改編自高多尼的《一夫二主》
© Geraint Lewis/Alamy

▲維也納約瑟夫城劇院 (Theater in der Josefstadt) 的 *Der Diener zweier Herren* 為另一齣改編自《一夫二主》的德語版作品 © Reuters

義大利，這玩藝！

▲1947 年在米蘭小劇院上演由史崔勒執導的《一夫二主》，義大利演員 Marcello Moretti 飾演男主角：阿基諾（達志影像）

阿基諾為了多賺點錢，同時答應了做比翠絲和佛林都的僕人，一個人幹兩份活，還要隨時注意，不能被發現自己腳踏兩條船，偏偏這兩位主人正在尋找彼此，阿基諾只好全力防堵，夾縫中求生存，而他的困境和他險中求活的本事，便成了最吸引觀眾之處，同時也是劇中所有主要喜劇場面得以成立的基礎。

高多尼既然是劇團的專職編劇，為劇團演員量身打造劇本就是他的拿手絕活。《一夫二主》當初是受名演員薩奇 (Sacchi) 委託所寫，演出後一度消失在劇場中，到了二十世紀，在「米蘭小劇院」 (Piccolo Teatro di Milano) 的導演史崔勒 (Giorgio Strehler, 1921–1997) 手中重新獲得大家的讚響。史崔勒自己就曾六度搬演《一夫二主》。

▲威尼斯高多尼劇院 © Sofia Zadra Goff/Alamy

▼高多尼之家的中庭（達志影像）

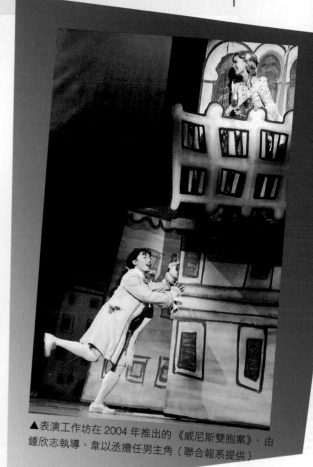

如同《一夫二主》，《威尼斯雙胞案》也大量參考了傳統即興喜劇的情節和「把戲」。故事是說從小分離的雙胞兄弟不約而同來到維洛那，經過一番波折後才發現對方的存在，於是從頭到尾他們不停地被人誤認，製造了一波接一波的笑料。

高多尼為了讓兄弟兩人由同一位演員飾演，刻意避免了相會的場面，整齣戲從第一幕第二景，也就是這對兄弟都跟觀眾打過照面之後開始逐漸攀向高潮，觀眾一邊見到主要男演員來回變身的技巧，一邊享受身份錯亂造成的荒唐情節，加上一連三次的鬥劍場面，可說樂趣十足。不但如此，第三幕更可以見到如《羅密歐與茱麗葉》般典型的「樓臺會」場景——要說這齣戲集合了西洋古典戲劇的所有「俗套」，一點也不為過。

高多尼一開始回到威尼斯，在 Sant' Angelo 劇院工作了 5 年，後來轉到 San Luca 劇院待了 9 年。1843 年，San Luca 劇院花了 4 年時間翻修為新古典風格，1875 年，正式改名為「高多尼劇院」(Teatro Goldoni)，以紀念這位「國寶級」的劇作家。此外，高多尼誕生的地方，今日也已改建為「高多尼之家」紀念館 (Casa del Carlo Goldoni)，地址是 San Polo 2794，以上兩個地方都是喜愛戲劇的觀光客絕對不會遺漏的「聖地」。

▲表演工作坊在 2004 年推出的《威尼斯雙胞案》，由鍾欣志執導、韋以丞擔任男主角（聯合報系提供）

沒落貴族之異想世界
——高奇的「童話劇」

從社會歷史的角度來看，西方十八世紀的一大主軸是階級交替——中產階級興起，以往靠血統維繫的貴族階級轉趨沒落。反映在戲劇作品上，則明顯表現出截然不同的欣賞美學，因為進劇場看戲的觀眾不再只是貴族，而是出現一批帶有不同品味的階層，於是當劇場中的觀眾組成分子有所變化時，以劇場維生的創作者自然得作出適當的調整。舊勢力尚未被完全取代前，某些調整勢必激起守舊人士的反對、抨擊；大致說來，十八世紀後半便是一段新舊交替下劇烈動盪的時期，在社會上、劇場上皆是如此。

▲高奇肖像

上一章提到高多尼改革傳統即興喜劇的理念 ，但是高奇 (Carlo Gozzi, 1720–1806) 卻完全不能苟同 ，他可以說是高多尼的死對頭。高奇出身威尼斯的貴族世家，祖輩是十四世紀倫巴地的名將，母親出身威尼斯藝術世家提波羅 (Tiepolo)，高奇從小就在「高人一等」的環境中成長，只是家道中落之後，不得不外出獨立謀生，先是當了 3 年的軍官，後來自立門戶，改以寫作養家糊口。這時，從 1740 年代開始逐漸在威尼斯劇壇嶄露頭角的高多尼，到 1750 年時共寫了 16 部戲，已經是威尼斯當紅的劇作家了。

在高奇看來，高多尼把中下階層的平民和現實生活搬到舞臺上來，簡直就是不可理喻的行為──《女店主》是中產階級當家，《一夫二主》甚至是丑角領銜，顯得「粗鄙」而「低俗」，而高多尼的種種改革手法，對高奇來說是「敗壞了即興喜劇傳統」。他甚至認為，高多尼之所以成功並非因為他的劇本，只是用了一些好演員而已。

從 1747 年起，高奇就不斷以詩文諷刺高多尼，說他是「散播瘟疫的帆船」、「三頭怪」、「醉鬼」（這已經是人身攻擊了）、小丑……在威尼斯逐漸醞釀起一股勢力。1761 年，為了證明自己的美學觀點，高奇完成了他的第一齣戲《三橘之戀》(*L'amore delle tre melarance*)。這不是一部有完整對白的劇本，只有貴族身份的角色才有寫好的臺詞，其他傳統即興喜劇角色的戲分仍只具大綱形式，結構上也跟傳統大綱一樣分作三幕。大概的劇情如下：

在一個由紙牌組成的「柯貝王國」，王子塔塔亞染上了一種特殊的疾病，只有靠笑聲才能治好。王子生病的原因是接觸了當時舞臺上偶爾會出現的「馬特婁詩句」(versi martelliani)──高多尼曾用這種詩句寫作──所以被巫師懲罰；魔甘納出現的時候，丑角楚法丁諾（也就是阿基諾）使出一套「把戲」，把他絆得四腳朝天。不過，塔塔亞王子還是受到魔甘納的詛咒，必須前往「桂翁塔」城堡尋找三顆被囚禁起來的橘子。

> **馬特婁詩句**
> 「馬特婁詩句」有十四音節，分為兩行，一行各七音節，而且必須押韻，取名馬特婁是為了紀念它的創始人 Pier Jacopo Martello (1665–1727)。高多尼曾以此詩句寫作《莫里哀》(*Il Molière*, 1751) 一劇。

第二幕裡，一陣妖風把王子和楚法丁諾帶到了桂翁塔，他們遇上看守城堡的鐵銹門、一隻肚子餓扁的狗、一個用胸部清掃爐灶的女人、一截腐爛的繩子，都是會說話的，而且說的是「馬特婁詩句」。主僕二人最後找到了三顆碩大的橘子，從第三顆橘子裡救出美麗的公主妮內塔，把她帶回柯貝王國。

第三幕回到柯貝王國，眾人正在準備王子和未婚妻絲媚丁娜的婚禮，但是妮內塔的出現讓絲媚丁娜醋意大盛，她把曾經得自魔甘納巫師的一根魔針插到妮內塔的頭上，把妮內塔變成一隻鴿子。宮廷廚房正在準備婚宴，吐司已經燒焦了三次，因為廚師潘大龍中了魔法，會不由自主地昏睡；這時候鴿子飛到廚房窗口，被潘大龍和楚法丁諾合力抓住，他們發現鴿子頭上的針，一拔出來，妮內塔就恢復了原樣。事情揭發後，絲媚丁娜受到處罰，戲在眾人的歡宴中收場。

《三橘之戀》極盡想像之能事，有些地方甚至顯得沒頭沒腦，前後不搭，但是它豐富的場景變換和不可以常理度之的劇情讓當時威尼斯的觀眾眼睛一亮，為它鼓掌叫好，原本就愛追求新鮮刺激的風俗更對此劇的聲勢有推波助瀾的效果。高奇找來《一夫二主》的主角薩奇（見第五篇）演楚法丁諾，《威尼斯雙胞案》的主角演潘大龍，擺明了要給高多尼好看，而《三橘之戀》的成功，也讓原本就考慮接受巴黎「義大利喜劇院」邀約的高多尼感嘆「時不我予」，確定出走的意念。

▲劇院藝術家 Isaak Rabinovich 所繪之《三橘之戀》（達志影像）

義大利，這玩藝！

▲普羅高菲夫歌劇《三橘之戀》中之場景，為 2009 年莫斯科蓋利根歌劇院 (Gelikon-Opera) 首演版本 © AFP

▲2002 年於薩爾茲堡藝術節上演的普契尼歌劇《杜蘭朵公主》© Reuters

義大利,這玩藝!

1762 年高多尼離開了威尼斯，終其一生未再回到故鄉。高奇大獲成功之後，陸續又創作了九部「童話劇」，維持一貫天馬行空的劇情與場景布置，比較重要的包括《麋鹿國王》(*Il re cervo*, 1762)、《杜蘭朵》(*Turandot*, 1762)、《蛇蠍女子》(*La donna serpente*, 1762)、《美麗的青鳥》(*L'augellin belverde*, 1765) 等等。他的素材來自東方傳說（如《一千零一夜》）、西洋中古傳奇和即興喜劇，並且混用了悲劇、喜劇、鬧劇的元素。在高奇的戲裡，水會唱歌，死人會念書，角色在幾小時內可以來回數千里。「變身」是他常用的手法：女人會變成男人，男人會變作雕像，前面提到公主變成鴿子也是很經典的例子──從某方面來說，這些作品可說是今天通俗劇的前輩。

200 多年來，文學史一般都以高多尼的改革為「正宗」，劇團選擇演出劇本時，高多尼通常也比高奇更容易上榜，不過就在十九世紀，他的《杜蘭朵》卻被德國文豪席勒 (Friedrich Schiller, 1759–1805) 改編上演，而高奇本人更是德國浪漫主義作家們的重要靈感來源，包括華格納 (Richard Wagner, 1813–1883) 的第一部歌劇《仙妖》(*Die Feen*)，便根據《蛇蠍女子》而寫成。此外，藉著作曲家的生花妙筆，高奇的戲轉化成歌劇，繼續活躍在二十世紀以後的世界舞臺上──由俄國普羅高菲夫 (Sergei Prokofiev, 1891–1953) 譜寫的《三橘之戀》(1921) 和義大利本土音樂家普契尼 (Giacomo Puccini, 1858–1924) 作曲的《杜蘭朵》(1926)，應該是最為人熟知的兩個版本，而在普契尼以前，光是以《杜蘭朵》為名的歌劇，就有五部以上。

高奇的戲就像他所取材的傳說故事，總是包含一個「現有秩序受到威脅 → 主角歷險 → 秩序得以恢復」的過程；高多尼主張在舞臺上反映真實生活，高奇卻是努力在舞臺上創造虛構世界。即使高奇指責別人「敗壞傳統」，他的作品卻絕不是「恢復固有傳統」，只是用另一種方式改造了傳統──身為貴族後裔的高奇，眼看著舊有秩序一去不返，他的自尊、驕傲，他對高多尼等當代作家的鄙視，都化為毫不沾染現實世界的奇情幻想，其中有緬懷、有無力抗拒的不甘，也有在那價值劇變時代裡的逃躲。

06　沒落貴族之異想世界

07 喜新厭舊的未來主義
——綜藝劇場 & 合成劇場

以歐洲本身的文化發展來看，義大利可算是個歷史悠久的「文明古國」：從繼承了古希臘文化的羅馬帝國，到風起雲湧的文藝復興時期，都在這塊半島上留下了無數的歷史寶藏，這個國家也因此始終是觀光客絡繹不絕的地方。在 Ferrari、Prada、Gucci、Armani、Ferragamo……這些名牌出現前，觀光客來到義大利的目的幾乎都是「考古」，絕非為追求時尚。1710 年，義大利南方的工人在鑿井時發現了「赫庫拉城」(Herculaneum)，接著在 1748 年，龐貝城 (Pompeii) 也在無意中被發掘，這兩座自西元一世紀就被維蘇威火山掩埋的羅馬古城突然重見天日，開始吸引大量遊客前來尋幽訪勝。十八世紀的時候，英國有所謂的「壯遊」(Grand Tour) 風潮，年輕人隨著教師千里迢迢走訪一趟義大利，甚至是比念

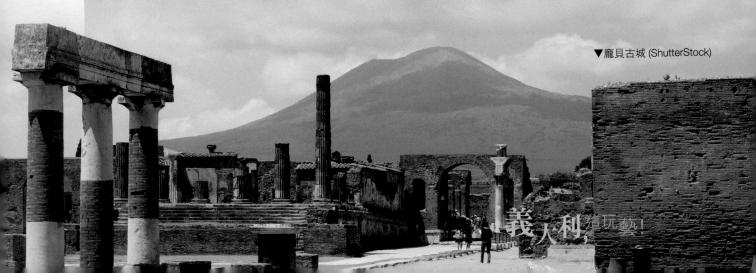

▼龐貝古城 (ShutterStock)

義大利這玩藝！

大學還重要的學習經驗；其他各國對古典藝術有興趣的人，也莫不以義大利之旅為人生重要的行程，如德國的歌德、席勒，都曾前後造訪。

二十世紀初，義大利出現一群竭力反對古文明的前衛藝術家，他們在現代科技的洗禮之下，目睹了鐵路、汽車、飛機、現代工廠的出現，這些生活上的劇烈變化促使他們強烈反對這個國家長久以來形同「舊貨市場」的狀態，主張「博物館就是墳墓」，同時和圖書館一樣，是「扼殺夢想的刑場」，應該要徹底毀棄，以反映新時代的新作品取而代之，重新建立藝術的面貌。

1909 年 2 月 20 日，馬里內蒂 (Filippo Tommaso Marinetti, 1876–1944) 在法國《費加洛》(*Le Figaro*) 報上發表了〈未來主義宣言〉(Manifeste du Futurisme) 一文，以激烈的口吻宣布要用「英勇、無畏、叛逆」的精神，切除義大利身上「由教授、考古學家、導遊和古董商組成的臭爛膿瘡」。

▲1909 年 2 月 20 日在《費加洛》報上發表的〈未來主義宣言〉

◀義大利詩人兼劇作家
馬里內蒂（達志影像）

◀玻丘尼，【一條街的力
量】，1911，98×78 cm，
私人收藏

▶巴拉，【街燈】，1909，油
彩、畫布，174.7×114.7 cm，
美國紐約現代美術館藏

▶▶巴拉，【陽臺上奔跑的小
孩】，1912，油彩、畫布，
125×125 cm，義大利米蘭現
代藝術畫廊藏

義大利，這玩藝！

馬里內蒂是一位詩人兼劇作家，在他的高聲疾呼下，陸續有畫家、雕刻家、音樂家加入。從未來主義的繪畫可以很容易看到他們要「走在時代尖端」的企圖： 玻丘尼 (Umberto Boccioni, 1882–1916) 【一條街的力量】 (1911) 繼巴拉 (Giacomo Balla, 1871–1958) 的 【街燈】 (1909) 之後，讓我們看到畫家敏感於電的發明——從此夜晚的街道擺脫了油燈，進入「光」和「熱」的時代。

而巴拉畫的【陽臺上奔跑的小孩】(1912) 可以代表未來主義另一個重要的主題，也就是「運動」。相較於之前藝術家對物體的速度概念一直都是靜止的，未來主義熱中於表現物體從一點移動到另一點的過程。於是我們看到的畫，就像是相機快門趕不上物體移動速度時所產生的連串光影——「速度」對未來主義是至關重要的主題。

1911 年 1 月，馬里內蒂和十三位詩人、五位畫家、一位音樂家共同發表了〈未來主義劇作家宣言〉——未來主義前前後後發表了無數的「宣言」，而這些宣言不只用文字發表在報章雜誌，更會在劇場中當著觀眾的面高聲宣讀——提到「必須把機器統治的感覺帶入劇場中」，還說要表現新思潮與科學的新發現，但這些概念要如何執行卻沒有討論。這群藝術家還認為，「任何立即得到掌聲的東西必然不會高過平均智能，所以顯得平凡、呆板、了無新意，令人再三作嘔。」很明顯地，他們的演出完全不以討好觀眾為目標，甚至還會主動挑釁，激怒觀眾。在 1913 年的〈「綜藝劇場」宣言〉裡，馬里內蒂表示，為了迫使觀眾不再只是被動地觀賞傳統鏡框舞臺裡的戲，而是成為演出的一部分，可以使用讓觀眾發癢或是打噴嚏的藥粉，或是在座位上塗膠水、故意重複劃位等等。不難想像，這些手法絕不可能使人愉悅，而未來主義者大大小小的演出（他們稱為「夜晚」(serate)），也常常以大大小小的喧鬧騷亂收場。

未來主義「綜藝劇場」的一個重要觀念是要「放棄理性思維，斷開意義的連結，凸顯事物本身的原貌。」這句話有點難理解，但不妨借用《羅密歐與茱麗葉》的臺詞來說明：茱麗葉發現自己在舞會上見到的帥哥竟然是家族死對頭的兒子，不禁獨自在陽臺上感嘆連連：「羅密歐啊羅密歐，為什麼你要是羅密歐呢？」「玫瑰如果不叫作玫瑰，它還是一樣的香啊！」對茱麗葉來說，「羅密歐」不管姓什麼，玫瑰不管換成什麼名字，他們的帥和香都不會改變；她看到了物體本身的美，而不是物體在我們概念中的意義；同樣地，馬里內蒂等人製作的演出沒有故事情節，演員並不「扮演」任何角色，只是表現他們自己——就像體操選手、馬戲團的空中飛人那樣。

◀未來主義代表人物於 1912 年攝於巴黎：盧梭羅 (Luigi Russolo, 1885–1947)、卡拉 (Carlo Carrà, 1881–1966)、馬里內蒂、玻丘尼與塞維里尼 (Gino Severini, 1883–1966) © Costa/Leemage

1915 年，馬里內蒂等人又發表了一篇文章，名為〈未來主義合成劇場〉。這篇如同之前一樣充滿藝術家熱情和理想的文字表達了對於傳統戲劇的極度不滿，因為它們都太過冗長了。文章中，「合成」的定義是「非常簡短」：「把無數的情境、感情、思想、知覺、事實和象徵濃縮到幾分鐘、幾秒鐘的語言和動作裡。」於是，我們會看到這樣的戲——

《面對無窮》(*Davanti all'Infinito*, 1915)

一位瘋狂的哲學家，很年輕，面色紅潤，「柏林型」的哲學家。他嚴肅地走來走去，右手拿著一把手槍，左手拿著一份《柏林日報》。

哲學家：沒有用！……面對無窮一切都是平等的……一切都在同一個平面上。他們的出生、他們的生命、他們的死亡——都是奧祕！那，我該選擇什麼？啊！懷疑，不確定！我今天真的不知道……1915 年，我要是吃完平常的早餐，是應該開始讀「柏林日報」，還是應該來開一槍……（他看看右手，然後看看左手，無所謂地舉起手槍和報紙。覺得無聊。）好吧！開一槍好了。（他開槍，中彈倒地。）

<p style="text-align:center">幕　落</p>

《否定的動作》(*Atto Negativo*, 1915)

一位男子上，忙碌、心事重重地。他脫下大衣、帽子，激烈地走來走去。

男　子：真是太妙了！難以置信！（他轉向觀眾，看到他們顯得不耐煩，然後走到臺口，直截了當地說）我……我完全沒有話要告訴你們……落幕吧！

<p style="text-align:center">幕　落</p>

以上兩劇都出自柯拉 (Bruno Corra, 1892–1976) 和塞提梅理 (Emilio Settimelli, 1891–1954) 的合作，都是完整的劇本，並非節錄。這還不是最極端的。下面兩個康丘婁寫的「劇本」，更令人瞠目結舌——（請注意副標題）

《連隻狗都沒有》(*Non c'è un Cane*)
——夜晚的合成

人　物

不在那裡的人

夜晚的道路，寒冷，荒涼。
一條狗穿越街道。

幕　落

《引爆》(*Detonazione*, 1915)
——所有現代劇場的合成

人　物

一顆子彈

夜晚的道路，寒冷，荒涼。
一分鐘的沉靜——一聲槍響。

幕　落

未來主義在第一次世界大戰前熱鬧了好一陣子，戰爭結束後仍有活動，但並未持續很久。他們偏激的行動並未受到多數人支持（他們應該也不在乎），歌誦戰爭——因為戰爭是「除舊」的好方法，人類社會要先除舊才能「布新」——和支持法西斯的政治立場也在日後跟著墨索里尼的失敗逐漸為人淡忘，但在藝術史上，他們絕不是曇花一現的怪象而已。未來主義的影響力遠達俄國，更為日後重要的「達達主義」和「超現實運動」，乃至 1960 年代的前衛運動和現代戲劇大師貝克特 (Samuel Beckett, 1906–1989) 鋪起了一條反邏輯、非理智的藝術實驗大道。

08　假做真時真亦假

——路易吉·皮蘭德婁

皮蘭德婁 (Luigi Pirandello, 1867–1936) 出生在今天西西里島西南方的 Agrigento，那兒算是義大利的邊陲之地，皮蘭德婁的求學生涯就從家鄉開始一路北闖，先到西西里島首府的帕勒摩 (Palermo) 大學，再轉至羅馬大學，最後留學德國波昂，在波昂大學以故鄉的方言為研究對象，取得了博士學位。他的早期創作以詩和小說為主，一共寫了 200 多篇小說，但直到 1916 年以戲劇為創作重心前，較具價值的作品大概只有《已故的馬其亞·帕斯卡》（*Il fu Mattia Pascal*, 1904，又譯為《死了兩次的男人》）這部長篇小說。

馬其亞·帕斯卡是小說主人公的原名，他跟太太大吵一架之後離家出走，先在賭場贏了筆錢，又在報上看到，家鄉一具血肉模糊的屍體被當成了失蹤的自己，於是厭倦婚姻生活的他決定改名換姓，跑去羅馬，開始新的生活。他在羅馬愛上一個迷人的女子，但不久就感到即使換了身份，戴上一個新的面具，還是很難置身種種社會規範之外，於是他想辦法讓「新身份」死亡，換回原來的馬其亞·帕斯卡，回到故鄉家中，結果卻發現，自己的太太已經跟別人再婚了。

◀青年時代的皮蘭德婁（遠志影像）

義大利，這玩藝！

《鈴鐺帽》(*Il bretto a sonagli*, 1916) 是皮蘭德婁的一部早期劇作，其中已經看得出作者一輩子最關心的兩組命題——「理智與瘋狂」以及「真實與虛假」——小鎮富商的妻子碧翠絲接到長舌婦友人的「密報」，得知丈夫與他錢莊屬下強帕 (Ciampa) 的老婆妮娜有染，常在錢莊幽會，碧翠絲決定用計揭發這件醜聞。沒想到長舌婦友人提供的全是莫須有的八卦，而碧翠絲大張旗鼓的捉姦行動在保守的小鎮上已經鬧得人盡皆知，不論「姦情」是否屬實，強帕、妮娜乃至富商本人都被捲進一場丟臉至極的醜聞中，「很難再做人了」。大家七嘴八舌，說這都是碧翠絲一時發神經才造成的，強帕彷彿曙光乍現，看到一絲希望——他堅持，碧翠絲必須立刻被送進瘋人院中，僵局才能解套：

▲位於西西里的皮蘭德婁之家 (Casa Natale di Pirandello)（達志影像）

強　帕：夫人！您必須表現出您是瘋子，真的瘋子，瘋到非去住瘋人院不可。

碧翠絲：你才要去住瘋人院！

……

強　帕：別擔心，天底下沒有比發瘋更簡單的了！我教您，只要告訴每個人事情的真相，就夠了；沒有人會相信您說的，大家都會把您當成瘋女人！……活在世界上，最最瘋狂的行為，就是認為自己是對的……我們都快讓不公不義的臉、虛偽、恥辱或貪婪的臉給窒息了；這些面孔，全讓我們反胃！但我們不可以轉動瘋狂的發條，您卻可以。感謝上帝！開始大叫吧！

寫作《鈴鐺帽》第二年，皮蘭德婁發表了《你們說是就是》(*Così è* (*se vi pare*), 1917)。劇中背景跟《鈴鐺帽》一樣，也是一個小鎮——就像是作者的故鄉。小鎮上的民眾都在談論新到任的書記官彭查，說他都不讓太太見到岳母芙蘿拉夫人，顯得很無情。彭查解釋說，芙蘿拉夫人已經瘋了，因為她的女兒是自己的第一任妻子，已經死於一場 4 年前的地震；換句話說，芙蘿拉夫人只是自己的第一任岳母，跟他再婚後的現任妻子一點關係也沒有。芙蘿拉夫人反而認為彭查才真的瘋了，是他精神錯亂，才把自己的妻子當作別的女人。在沒有任何文件可以佐證這兩種說法的情形之下，只有當事人，彭查的妻子，才能證明事情的真相；當她被質問的時候，她非常清楚自己口中的答案足以對任何一方造成毀滅性的影響，所以她拒絕說明自己的身份——「你們說我是誰，我就是誰！」

在皮蘭德婁的作品中，事情的「真相」往往難以認定，我們可以看到，真相為何並不重要，人的主觀認知才是造成事件發展和變化的主因。「這件事究竟怎麼回事？」這個問題就像是「他到底瘋了沒？」一樣，答案不存在，旁觀者只能自問：「我相信什麼？」《你們說是就是》被作者題為「三幕寓言劇」，可見皮蘭德婁的意圖不只是虛構一齣戲而已。

◀皮蘭德婁雕像 (ShutterStock)

義大利，這玩藝！

▲皮蘭德婁與母親和姐妹合照（達志影像）

「瘋狂」與「真實」在作者的筆下交互纏繞，對許多人來說，這也許是非常抽象的概念，對皮蘭德婁來說，卻是活生生、血淋淋的現實經驗。1894 年，皮蘭德婁在父親的安排下與素未謀面的妻子成婚，雙方原本都是經營礦場的成功商人，擁有穩定的經濟基礎，不料 1904 年一場洪水毀掉了兩家的礦坑，使他們的生活一夕變色。皮蘭德婁的妻子因為承受不了打擊，開始出現癲狂的症狀，而皮蘭德婁為糊一家之口，開始在羅馬的一間女子師範學校教書，卻也因此常常承受妻子沒來由的崩潰與指控，說他跟女學生有外遇，跟親生女兒有不倫之舉。皮蘭德婁一直把妻子留在家中，直到 1919 年，才將她送進療養院。

08 假做真時真亦假

▲1937 年 1 月於巴黎演出的《六個尋找作者的劇中人》© Lipnitzki/Roger-Viollet

義大利,這玩藝!

1921 年，在《六個尋找作者的劇中人》(*Sei personaggi in cerca d'autore*) 一劇裡，皮蘭德婁更上一層樓。這齣戲開場時，觀眾看到舞臺上沒有通常戲劇中會出現的「角色」，只有某個劇團的演員和導演正在排練一齣皮蘭德婁的作品。不久，突然來了一群不速之客，他們看似一家人，彼此之間又充滿嫌隙，由做父親的帶頭，宣稱自己是完成一半的「角色」，來到劇場中是為了要找一位劇作家把他們的故事寫出來。在臺上劇團有人抗議、有人好奇的反應中，「角色們」把自己身上的故事呈現在他們面前，過程中，劇團以看戲的心情評論著這一家「角色」的表演，但對這家人來說，他們再三強調自己正「經歷著」，而非「表演著」故事。

▲皮蘭德婁

皮蘭德婁的構想或許荒誕不經，「角色們」呈現的故事——背叛、亂倫、復仇……——或許庸俗不堪，但「演員們」和「角色們」之間的言論針鋒相對，充滿令人拍案叫絕、嘖嘖稱奇的哲理與洞見。劇中父親質問「導演」說：

> 先生，如果你想到那些對你已經沒有意義的幻覺，想到那些對你來說「曾經」一度存在而現在「彷彿」已不存在的事情，你不覺得，不只這些舞臺上的木板，甚至這片土地，都要從你腳下溜走嗎？難道你不會想到，你現在所感覺的「你」——你現在所有的實體，在明天都將化為空洞的幻覺嗎？

戲劇表演本來就帶有半真半假的味道，皮蘭德婁用戲劇當作討論真假問題的形式，就像在迷宮裡頭加上反射鏡和暗門，一方面更加自由地進出真實與虛幻間，一方面也更眩人耳目。

▲1934 年於諾貝爾獎頒獎典禮上的皮蘭德婁（達志影像）

在羅馬首演的時候，「演員」的穿著就跟臺下的觀眾沒什麼兩樣，舞臺上也沒有任何正常會有的布景，一切看起來不像是「戲」；劇中的導演和遲到的女演員從觀眾席走上舞臺，「角色們」卻坐著舞臺上的電梯從天而降。觀眾的反應就像是世紀初在巴黎觀賞《春之祭》首演的觀眾一樣，一片暴動，鬥毆的人從臺下打到臺上，不滿的聲音從劇場內燒到劇場外，迫使作者落荒而逃。但是短短幾年內，倫敦、巴黎、紐約已相繼搬演此劇的修訂本，並受到廣泛的讚揚。

整體說來，皮蘭德婁的戲劇以主題和結構取勝，劇中不乏精彩的對白，要說有什麼缺點，便是劇中角色有時流於劇作家的代言人，較缺少自己的生命，尤其在他的女性角色身上，這項缺點顯得更為嚴重。

就在逝世前兩年，皮蘭德婁獲頒 1934 年的諾貝爾文學獎，進一步肯定了他在創作上的成就。

義大利，這玩藝！

▲1944 年 10 月 Renzo Ricci 劇團於米蘭奧德翁劇院 (Teatro Odeon) 演出的《六個尋找作者的劇中人》(達志影像)

08 假做真時真亦假

09　拿到諾貝爾文學獎的小丑
——達利歐·弗

1997 年在瑞典斯德哥爾摩的諾貝爾文學獎頒獎現場，來自義大利的得獎人達利歐·弗 (Dario Fo, 1926–2016) 在致詞中引述了許多媒體的評論，說：「今年的最高榮譽毫無疑問應該歸給瑞典學院的成員，因為他們膽敢把諾貝爾獎頒給一位小丑。」確實，對於許多認為文學只是案頭之作的人，達利歐·弗恐怕是個非常陌生的名字，但是對於世界各地熱愛劇場的觀眾來說，瑞典學院確實做了一項令人興奮的決定。

達利歐·弗出生於義大利北方倫巴地的 Maggiore 湖畔，那是個典型中下階層的小村落，他的父親是鐵路局員工，村子裡多半以打漁或吹玻璃為生。當地盛行的民俗傳統——說書——對他影響甚大，這是一種形式自由的講唱文學，說書人兼具講故事和跳出故事外評論的功能。

達利歐・弗在戲劇上的成就完全是自學
出身，他一輩子沒有進過任何一所正式的
戲劇學校，沒有拿過任何相關學位。因為
繪圖方面的天份，他來到米蘭「Brera 藝廊」
附設的藝術學校學建築，同時應用他的專業，
加入朋友的業餘劇團作舞臺設計，由此一路參
與導演、表演，走向專業劇場。日後在他最主
要的作品中，幾乎都同時包辦了編、導、演與
設計的工作。

▲ 被面具環繞的達利歐・弗，攝於 1969 年（達志影像）

1947 年，他參與了「米蘭小劇院」（參閱第五篇）
的建立，從前輩演員那兒有了不少學習的機會。50
年代剛開始單打獨鬥時，達利歐・弗最先參加的演出
是一些諷刺時事的滑稽劇，並且在廣播節目中扮演歪講《聖經》故事的傻子，或是參加
avanspettacolo（一種在兩部電影放映之間呈現的現場綜藝節目）的演出。總之，他的演出
以貼近大眾生活、能提供娛樂效果的形式為主，但在嬉笑中，時常提出對主流文化的質疑，
攻擊許多生活中不被注意的教條規範，乃至許多承繼自法西斯的威權迷思。同時，立場保
守的天主教會也是他常開刀的對象。當時義大利政府對電影、劇場和廣播電視的審查極為
嚴格，達利歐・弗也因此常常要周旋在警察、官員所代表的體制之間。

1954 年，他跟法蘭卡・拉梅 (Franca Rame, 1928–2013) 成婚，兩人並合組劇團。拉梅出身流浪劇團世家，從小在舞臺上長大，她對傳統即興喜劇的認識成為兩人創作生涯的重要資源，達利歐・弗所有重要的作品中都可見到拉梅的身影。

「弗－拉梅劇團」持續創作了一系列混合喜劇、鬧劇和音樂的通俗表演，對象很清楚是未受過高等教育的中下階層民眾，在政治立場上，他們也接近義大利共產黨，關心貧富不均、工業生產對人造成的壓迫等問題。他們在電視節目裡製作了不少深具諷刺與抗議味道的短劇，例如：罐頭工廠工人的姑姑前來探視姪子，卻不小心掉進碎肉機裡，因為停機會有妨礙生產之虞，工人最後只能默默地帶著罐裝姑姑回家——達利歐・弗把這種劇情稱為「破壞性幽默」。

達利歐・弗的尖酸刻薄終於不見容於當道，他離開電視臺後，雙方足足有 15 年之久未再合作。「弗－拉梅劇團」回到劇場創作，並開始注意中世紀的素材。《滑稽神祕劇》(*Mistero Buffo*, 1969) 是他們首部獲得重大成功的作品：這齣戲是許多短劇的結合，沒有統一的劇情，全劇 12 齣短劇的背景是《新約聖經》，大致按照耶穌從降生、行神蹟到被釘上十字架的生平順序編排，但是內容並非呈現任何宗教聖人或聖事——像是中世紀的「神祕劇」那樣——而是以《聖經》故事中許多常常被忽略的邊緣人物作主角，用不同角度思考信仰。

▲ 來自比利時的 Internationale Nieuwe Scene 於 1973 年出版的 《滑稽神祕劇》 唱片封面

達利歐・弗在戲中一人分飾多角，他借用了義大利傳統戲劇中的 grammelot 技巧，這是一種以聲音、語調取勝的口白，演員的一大串話裡真正可以聽得懂的文字不多，因為他一口氣會連上許多不同方言的同義詞，或是他自創的語言，配上誇張的肢體動作，還是可以跟觀眾溝通。這種技巧源自古時候走江湖賣藝的巡迴演員，在他們前往四處口音不同的鄉鎮演出時，可以派得上用場。

▼達利歐‧弗與妻子法蘭
卡‧拉梅攝於 1972 年的
米蘭（達志影像）

▲1970 年在米蘭上演的《一個無政府主義者的意外死亡》（達志影像）

《滑稽神祕劇》在義大利四處巡演，好評不斷，甚至體育場裡數千人的座位也常常爆滿，估計在義大利境內境外總共演了超過 5000 場。此時的弗氏夫妻一方面打開了國際知名度，一方面也因為不滿義大利共產黨僵化的路線而漸行漸遠，而真正使這對戲劇佳偶揚名立萬的作品，跟著即將登場。

1969 年 12 月 12 日，米蘭 Fontana 廣場發生炸彈爆炸，造成 16 人死亡。長久以來和執政當局對立的無政府主義者立刻受到譴責，其中一位名叫 Giovanni Pinelli 的人隨即被警方建捕，但他不久後卻從米蘭警察總部四樓窗外摔下身亡。警方宣稱，他是在警方掌握炸彈事件確實是由無政府主義者主導的情況下畏罪自殺。警方的說辭立刻引起許多質疑，達利歐·弗和劇團同仁共同創作了《一個無政府主義者的意外死亡》(*Morte accidentale di un'anarchico*, 1970)，利用劇場提出他們的種種質疑以及對事件真相的看法。

義大利,這玩藝!

這齣戲描寫一位患有「癲狂性扮裝亢奮症候群」的精神病患，因為假扮他人被警方逮捕，碰巧遇上警方內部偵查炸彈事件的過程，於是他利用機會，連續扮成最高法院首席顧問、專精炸彈的退休上尉和一位大主教（演員當場在臺上變裝）大鬧警察總部。這位精神病患不但對權威無所畏懼，言談中更不時冷嘲熱諷，暗示警方是殺人兇手。達利歐・弗創造了一齣「以悲劇為基礎的鬧劇」，讓觀眾一方面對著臺上的種種荒謬開懷大笑，一方面卻在笑聲中累積著哀痛與憤怒。

《一個無政府主義者的意外死亡》的創作過程大致如下：首先是工作團隊充分的資料蒐集。以這齣戲為例，劇團想方設法四處蒐集炸彈案件的訊息，加上有力人士相助，他們甚至可以參考到調查機構的內部文件。其次，劇本產生於排練現場，而不是作家的打字機上。換句話說，排練是創作劇本，而不是照本宣科的過程。在不斷重寫劇本之後，劇團會找些觀眾安排試演，然後才正式公演。即便在首演之後，劇本仍會依據現實事件的發展和觀眾的反應不斷修改。《一個無政府主義者的意外死亡》的劇本在義大利出版過至少三個不同的版本，就是因為這個緣故。

▶2001 年於巴黎近郊的藝術中心 l'Espace Michel-Simon/Noisy-Le-Grand 上演的《一個無政府主義者的意外死亡》© AFP

▲達利歐・弗在 1997 年諾貝爾文學獎的頒獎現場 © Reuters

▶達利歐・弗於 2006 年米蘭市長選舉中
投下自己的一票 © AP Photo/Luca Bruno

值得一提的是，米蘭爆炸案在 10 年後審判終結，三位法西斯人士入監服刑，其中一位赫然是義大利祕密警察的幹員，也就是說，兇手竟然是原本應該保護民眾的國家機器的一份子，並不是一開始受到政府指責的左派下層人士。

法蘭卡・拉梅在《一個無政府主義者的意外死亡》演出三年後從米蘭家中被法西斯份子綁架，遭受嚴重傷害後被遺棄在大街上。同一年達利歐・弗也因為拒絕警方加入排練遭到逮捕——入監後不久在示威抗議聲中獲釋。儘管如此，夫婦兩人藉劇場彰顯政治社會不公義的理想始終未曾改變，1974 年的《絕不付賬》(*Si paga non si paga*) 以物價上漲為題，再次凸顯了他們的理念與藝術上的成就。

弗氏夫妻在藝術上可說是義大利傳統民俗演劇的嫡系繼承人，說書人的技巧、即興喜劇的創造活力以及現代劇場的特質都在他們身上開花結果，加上他們的社會關懷與政治立場，依稀便是古希臘喜劇作家亞里斯多芬妮茲 (Aristophanes, c. 446 BC–c. 356 BC) 的現代分身。2006 年，80 歲高齡的達利歐・弗還興致勃勃地參選米蘭市長，獲得超過 20% 的選票，以第二高票落選。

回到達利歐・弗 1997 年的致詞。他說，諾貝爾獎「為我們帶來新的力量，激勵我們繼續做一開始就想做的事：以歌和戲、以幽默和理性攻擊世間一切不平——如果還能以高明的技巧和豐富的想像力來做的話……當然更好。」

▲達利歐・弗獲得諾貝爾文學獎後與妻子相擁慶賀 © Reuters

09　拿到諾貝爾文學獎的小丑

附 錄

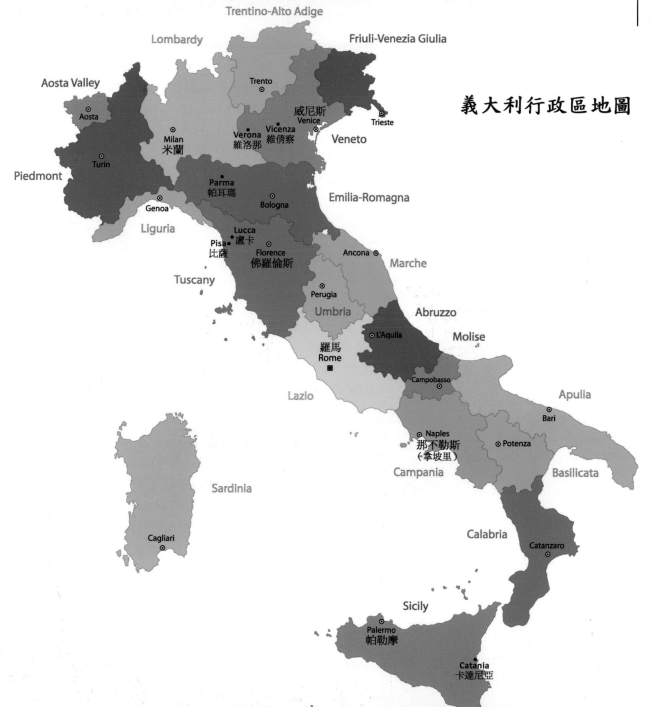

義大利行政區地圖

metro, ferrovie metropolitane e tram

Atac-Cotral copyright 1966

米蘭地鐵圖

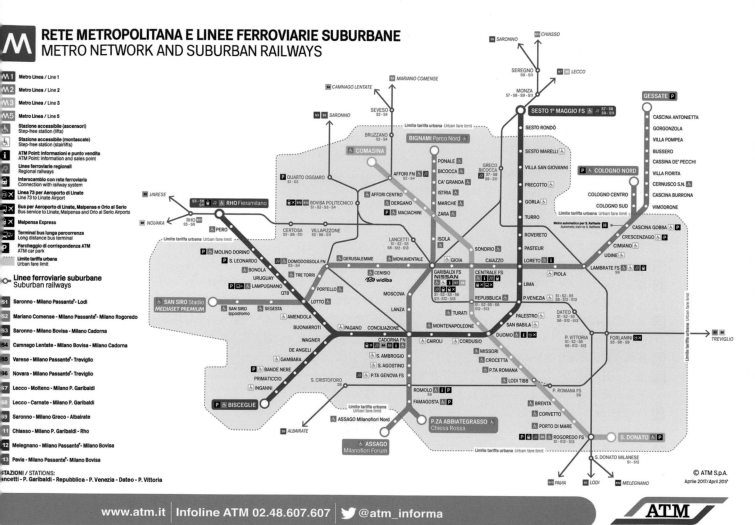

藝遊未盡行前錦囊

▌如何申請護照

向誰申請？

中華民國外交部領事事務局

@ http://www.boca.gov.tw

🏠 臺北市濟南路一段 2–2 號中央聯合辦公大樓 3～5 樓

◎ 週一～五　08:30～17:00（中午不休息）；每星期三延長受理至晚間 20:00 止（國定假日除外）

☎ (02)2343–2807～8

外交部中部辦事處

🏠 臺中市南屯區黎明路二段 503 號 1 樓

◎ 週一～五　08:30～17:00（中午不休息）；每星期三延長受理至晚間 20:00 止（國定假日除外）

☎ (04)2251–0799

外交部雲嘉南辦事處

🏠 嘉義市東區吳鳳北路 184 號 2 樓

◎ 週一～五　08:30～17:00（中午不休息）；每星期三延長受理至晚間 20:00 止（國定假日除外）

☎ (05)2251567

外交部南部辦事處

🏠 高雄市前金區成功一路 436 號 2 樓

◎ 週一～五　08:30～17:00（中午不休息）；每星期三延長受理至晚間 20:00 止（國定假日除外）

☎ (07)211–0605

外交部東部辦事處

🏠 花蓮市中山路 371 號 6 樓

◎ 週一～五　08:30～17:00（中午不休息）；每星期三延長受理至晚間 20:00 止（國定假日除外）

另每月 15 日（倘遇假日，則順延至次一上班日）會定期派員赴臺東縣民服務中心（臺東市博愛路 275 號）辦理行動領務，服務時間為 12:00～17:00，服務項目包括受理護照及文件證明申請。

☎ (03)833–1041

要準備哪些文件？

1. 中華民國普通護照申請書
2. 六個月內拍攝之二吋白底彩色照片兩張（一張黏貼於護照申請書，另一張浮貼於申請書）
3. 身分證正本（現場驗畢退還）
4. 身分證正反影本（黏貼於申請書上）
5. 父或母或監護人身分證正本（未滿 20 歲者，已結婚者除外。倘父母離異，父或母請提供具有監護權人之證明文件及身分證正本。）

費用

護照規費新臺幣 1300 元

貼心小叮嚀

1. 原則上護照剩餘效期不足一年者，始可申請換照。
2. 申請人不克親自申請者，受委任人以下列為限：(1)申請人之親屬（應繳驗親屬關係證明文件正、影本及身分證正、影本）(2)與申請人屬同一機關、學校、公司或團體之人員（應繳驗委任雙方工作識別證、勞工保險卡或學生證等證明文件正、影本及身分證正、影本）(3)交通部觀光局核准之綜合或甲種旅行社。

義大利，這玩藝！

3. 首次申請普通護照自民國 100 年 7 月 1 日起必須本人親自至領事事務局或外交部中、南、東辦事處辦理；或向外交部委辦之戶政事務所辦理人別確認後，始得委任代理人續辦護照。

4. 工作天數（自繳費之次半日起算）：一般件為 4 個工作天；遺失補發為 5 個工作天。

5. 國際慣例，護照有效期限須半年以上始可入境其他國家。

■ 申根簽證

自民國 100 年 1 月 11 日起，我國人只要持憑內載有國民身分證統一編號的有效中華民國護照，即可前往歐洲 36 個國家及地區短期停留，不需要辦理簽證；停留日數為任何 180 天內總計不超過 90 天。

國人可以免申根簽證方式進入之歐洲申根區國家及地區包括：(1)申根公約國（26 國）：法國、德國、西班牙、葡萄牙、奧地利、荷蘭、比利時、盧森堡、丹麥、芬蘭、瑞典、斯洛伐克、斯洛維尼亞、波蘭、捷克、匈牙利、希臘、義大利、馬爾他、愛沙尼亞、拉脫維亞、立陶宛、冰島、挪威、瑞士及列支敦斯登。(2)申根公約候選國（4 國）：羅馬尼亞、克羅埃西亞、保加利亞、賽普勒斯。(3)非歐盟／非申根公約國家及地區（6 國）：教廷、摩納哥、聖馬利諾、安道爾、丹麥格陵蘭島、丹麥法羅群島。

貼心小叮嚀

儘管得到免簽證待遇，並不代表就可以無條件入境申根區短期停留，申根國家移民關官員仍具有相當裁量權。因此，持中華民國有效護照以免簽證方式入境申根區時，請隨身攜帶以下文件（應翻譯成英文或擬前往國家的官方語言）：旅館訂房確認紀錄與付款證明、親友邀請函、旅遊行程表及回程機票，以及足夠維持旅歐期間生活費之財力證明，例如現金、旅行支票、信用卡，或邀請方資助之證明文件等。另外依據歐盟規定，民眾倘攜未滿 14 歲的兒童同行進入申根區時，必須提供能證明彼此關係的文件或父母（或監護人）的同意書。相關細節請向擬前往國家之駐臺機構詢問。

■ 義大利機場資訊

羅馬李奧納多・達文西 （菲米奇諾） 機場 (Aeroporto Leonardo da Vinci di Fiumicino, FCO)

@ http://www.adr.it/

李奧納多・達文西機場，亦稱為菲米奇諾機場，位於羅馬市中心西南方約 35 公里處，是義大利航空的所在基地，也是義大利最大的國際機場，旅客人數在歐洲排名第六，共分為四個航廈，國際航班除了來往美國與以色列是停靠於獨立的第五航廈 (T5) 外，其餘皆停靠於第三航廈 (T3)。臺灣飛往義大利的航班，除了華航 (CI) 有直飛羅馬外，其餘皆需轉機。

■ 由菲米奇諾機場進入羅馬市區的方式

李奧納多機場快線 Leonardo Express

⋀ 菲米奇諾機場 (Fiumicino Aeroporto)↔ 羅馬特米尼車站 (Roma Termini)

◎ 自菲米奇諾機場發車　每日 06:23～23:23
自羅馬特米尼車站發車　每日 05:35～22:35
（平均每 15 分鐘一班車，車程約 32 分鐘）

Ⓢ 成人單程 €14（4 歲以下，以及有大人陪同的 4 至 12 歲孩童免費）

@ http://www.trenitalia.com/tcom-en/Services/Fiumicino-Airport

𝒊 可線上購買自行列印車票 （已自動生效，不必再蓋戳印），若在車站櫃檯、旅行社或自動購票機購票者，在上車前務必記得要先去蓋上戳印使其生

效。持有義大利火車通行證者，可免費搭乘。

FL1 普通列車 FL1 Metropolitan Service

📈 由菲米奇諾機場進入羅馬市區後（之前停靠站為 Ponte Galeria、Muratella、Magliana、Villa Bonelli）依序停靠下列車站：特拉斯特維雷 (Roma Trastevere)、歐斯提恩塞 (Roma Ostiense)、土斯科拉諾 (Roma Tuscolana)、台伯提納 (Roma Tiburtina)

🕐 自菲米奇諾機場發車

週一～五 05:57、06:27～20:12（每 15 分鐘）
20:42～22:42（每 30 分鐘）

週六 05:57～22:42（每 15 或 30 分鐘）

週日 05:57～19:57/20:42～22:42（每 30 分鐘）

（到特拉斯特維雷車站約 26 分鐘；台伯提納車站約 48 分鐘）

自台伯提納車站發車

週一～五 05:01、05:46～19:31（每 15 分鐘）
20:01～22:01（每 30 分鐘）

週六 05:01、05:46、06:01～22:01（每 15 或 30 分鐘）

週日 05:01、06:01～11:01/13:01～22:01（每 30 分鐘）

💲 成人單程 €8（機場 ↔ 台伯提納）

@ http://www.trenitalia.com

接駁巴士 Terravision Shuttle

📈 菲米奇諾機場 ↔ 菲米奇諾市區 (Fiumicino town) ↔ 特米尼車站

🕐 自菲米奇諾機場發車 每日 05:35～23:00（乘車處為 T3 七號巴士停車口）

自特米尼車站發車 每日 04:40～21:50（乘車處為 Via Giolitti）（車程約 55 分鐘）

💲 單程 €5，來回 €9（官網購票優惠）

@ http://www.terravision.eu/rome_fiumicino.html#

ℹ️ 可線上訂票，並自行列印車票。

巴士 Cotral

📈 菲米奇諾機場 ↔ 特米尼車站 ↔ 台伯提納車站

🕐 自菲米奇諾機場發車 平日 02:15、05:00、10:55、15:30、19:05

自台伯提納車站發車 平日 01:15、03:45、09:30、12:05、12:35、17:30

（車程約 60 分鐘）

💲 成人單程 €5（車上購票 €7）

@ http://www.cotralspa.it/collegamenti_Aeroporti.asp
http://www.cotralspa.it/lang/

計程車

🕐 車程約 70 分鐘

💲 乘坐以跳表計費的白色計程車，至市區約 €50，還需另付行李費及夜間行車費。

米蘭馬皮沙機場 (Aeroporto di Malpensa, MXP)

@ http://www.milanomalpensa-airport.com/en
http://www.seamilano.eu/landing/index_en.html

米蘭有兩個機場，分別是以國內與歐洲中短程航線為主的利納提機場 (Aeroporto di Linate) 與馬皮沙機場 (Aeroporto di Malpensa)，後者坐落於米蘭西北方約 48 公里處，又包含兩個航廈，國際航線主要是停靠於第一航廈，第二航廈目前僅供廉價航空 EasyJet 使用，兩個航廈間有 24 小時的免費接駁公車，白天每 7 分鐘、晚間 (22:45～05:15) 每 30 分鐘發車，車程約 15 分鐘。

■由馬皮沙機場進入米蘭市區的方式

馬皮沙快線 Malpensa Express

📈 1.馬皮沙機場 ↔ 米蘭卡多爾納車站 (Milano Cadorna)

義大利,這玩藝!

2.馬皮沙機場 ↔ 米蘭中央車站 (Milano Centrale)

⏱ 自馬皮沙機場發車　每日 05:20～00:20、01:00（往卡多爾納車站，每 30 分鐘一班，車程約 43 分鐘）

每日 05:37～22:37（往米蘭中央車站，每 30 分鐘一班，車程約 58 分鐘）

自卡多爾納車站發車　每日 04:27～23:27（每 30 分鐘一班，車程約 43 分鐘）

自米蘭中央車站發車　每日 05:25～23:25（每 30 分鐘一班，車程約 57 分鐘）

💲 成人單程 €13（↔ 米蘭中央／卡多爾納車站）

@ http://www.malpensaexpress.it/en/index.php

馬皮沙接駁巴士 Malpensa Shuttle (Air Pullman)

📈 馬皮沙機場（第一航廈 3、4 號出口）↔ 米蘭中央車站

⏱ 自馬皮沙機場發車　每日 05:45～23:30（每 20–30 分鐘一班，其餘發車時間為 00:15、01:20、02:00、03:15、05:00，車程約 50 分鐘）

自米蘭中央車站發車　每日 04:45～23:15（每 20–30 分鐘一班，其餘發車時間為 00:15、02:15、03:15、03:45、04:25，車程約 50 分鐘）

💲 成人單程 €10（來回 €16）；2～12 歲 €5

@ http://www.malpensashuttle.it/en/index.html

馬皮沙巴士快線 Malpensa Bus Express (Autostradale)

📈 馬皮沙機場（第一航廈 6 號出口）↔ 米蘭中央車站

⏱ 自馬皮沙機場發車　每日 06:00～00:30（每 20–30 分鐘一班，車程約 50 分鐘）

自米蘭中央車站發車　每日 04:00～23:00（每 20–30 分鐘一班，車程約 50 分鐘）

💲 成人單程 €10（來回 €16）；2～12 歲 €5

@ http://www.airportbusexpress.it/

計程車

時間：車程約 60 分鐘

費用：至市區約 €80

■ 義大利交通實用資訊

義大利國鐵 (Ferrovie dello Stato, FS)

@ http://www.trenitalia.com

　　往來義大利國內各城市，最方便的方式應該是坐火車，除了西西里島以外，鐵路網遍及全國且主要路線班次密集。義大利國鐵目前由 Trenitalia 公司經營，搭乘火車前除了可於官網上預先查好火車時刻表，最好到現場再做進一步確認，並隨時注意大廳或月臺看板上的列車資訊，以免臨時更改月臺時措手不及。義大利火車種類多元，2008 年底才啟用的 AV —Alta Velocità 堪稱高鐵中的旗艦車種，分別介紹如下：

■火車種類

紅箭高速列車 Frecciarossa (AV)

　　目前義大利最高等級的列車，行駛範圍從杜林 (Turin) 到薩勒諾 (Salerno)，貫穿南北。平均時速高達每小時 300 公里，往來羅馬特米尼與米蘭中央車站的直達車，僅需 3 小時。嶄新的車廂共分為四個等級：豪華座艙 (Executive)、商務座艙 (Business)、高級座艙 (Premium) 以及標準座艙 (Standard)，所有車廂座位均有配置插座，便於旅客使用電子產品。持火車通行證者需補訂位費用。

銀箭高速列車 Frecciargento(AV)

　　主要行駛於羅馬、威尼斯與維洛那之間，最快的 Frecciargento Fast 往來羅馬與威尼斯僅需 3 個半小時。持火車通行證者需補訂位費用。

白箭高速列車 Frecciabianca (FB)

　　主要行駛於米蘭與威尼斯、烏迪內 (Udine)、的里雅斯特 (Trieste)；熱那亞與羅馬；巴里 (Bari) 與萊切 (Lecce) 之間。持火車通行證者需補訂位費用。

Cisalpino (CIS)

行駛與義大利與瑞士間的國際特快車，需訂位，持火車通行證者需補訂位費用。

歐洲城市特快 Eurocity (EC)

連結西歐主要城市的特快車。搭乘夜車 Euronotte（時刻表上代號為 EN）最好先預約臥鋪，持火車通行證者需另補臥鋪費用。

城際特快 Intercity (IC)

行駛義大利境內的長程特快車。搭乘夜車 Intercity Notte (ICN) 最好先預約臥鋪，持火車通行證者需另補臥鋪費用。

地區性火車 Regionale (R)

停靠各站的慢車，價格最便宜，不需訂位。也包括各種快線 (Express)、平快 D (Diretto)、IR (Interregionale)。現在也可以預先在網上購票，享受更便利的服務。

■如何買票

在義大利搭乘火車旅行並不困難，價格也比其他歐洲國家來得便宜，不過隨時要有接受誤點的心理準備。計畫行程時可先上網查詢車班及票價等資訊，並直接在線上購票 (http://www.trenitalia.it/en/index.html) 或屆時再至車站購票。特別要注意的是，與臺灣進出閘口需驗票的方式不同，在歐洲通常都是直接上車，不過一定要記得先去打票機打票，否則視同無效票，將有驚人的罰款。但是如果是在官網購票，就可以先將電子票（PDF 檔）列印出來後直接帶上車，不需要再打票，或者乾脆直接儲存在手機裡，查票員來查票的時候出示手機上的訂票編號即可。

■火車通行證

想要坐火車遊歐洲，事先在臺灣購買火車通行證 (Rail Pass)，是另一個值得考慮的選擇。義大利火車通行證 (Italy Trenitalia Pass) 為一個月內任選 3、4、5、8 天，可在有效期間內任意搭乘義大利境內國鐵所有火車，但票價不含訂位、餐飲及睡臥鋪費用，搭乘高級高速列車、觀景列車、過夜車等火車，規定需事先訂位。通行證須於開立後 11 個月內啟用，啟用前必須請站務人員蓋蓋啟用章。詳情請參考飛達旅行社網站：http://www.gobytrain.com.tw/。但由於義大利火車票價較便宜，精打細算的旅人，不妨在行程確定後，計算出各段點對點車程的票價，再與通行證的票價作比較，你就會知道哪一種方式最划算。

羅馬地鐵概況

@ http://www.atac.roma.it/index.asp?lingua=ENG
（ATAC 羅馬公共交通局）

羅馬地鐵路線共有 A、B、C 三條，主要行駛於市區的南、北與東部，班次頻繁。但由於羅馬是著名的旅遊城市之一，因此居民和遊客往往都很容易讓地鐵呈現爆滿的狀況。更因如此，旅客在穿梭各大地鐵站時，必須格外小心自身的財物與人身安全。由於地鐵涵蓋的路線不算密集，因此不可避免地需要搭乘巴士前往一些重要的觀光景點。所幸羅馬的大眾交通工具是由同一間公司營運，地鐵、公車與電車的票券相通，可彼此轉乘，要特別留意的是使用周遊券（24 小時、48 小時、72 小時、7 日券）時，千萬不要忘記在第一次使用前先行打票，否則將被視同無效票，處以高額罰款。

■路線

A 線（橘色）

全線由東南到西北貫穿羅馬，沿途共設有 27 個站，包括前往梵諦岡博物館的 Cipro-Musei Vaticani、西班牙廣場的 Spagna 站等，每日載客量約 45 萬人次，尖峰時刻平均每 3.5 分鐘，離峰時刻約 5～6 分鐘發一班車。與 B 線交會於特米尼車站 (Termini)。

B 線（藍色）

全線由南方到東北貫穿羅馬，沿途共設有 22 個

站，包括前往羅馬鬥獸場的 Colosseo、國鐵台伯提納車站 (Tiburtina) 等。另有 B1 線由 Bologna 延伸至 Jonio。每日載客量約 30 萬人次，尖峰時刻平均每 4～5 分鐘，離峰時刻約 6 分鐘發一班車。與 A 線交會於特米尼車站 (Termini)。

C 線（綠色）

C 線是羅馬第一條無人自動駕駛路線，第一期路段於 2014 年 11 月 9 日正式投入營運，未來將與 A 線交會於 S. Giovanni，與 B 線交會於 Colosseo。

■行駛時間

　　每日 05:30～23:30（週五、六延長至 01:30）

■票價

- 單程票 (BIT)：€1.5，在 100 分鐘內可自由轉乘公車、電車，但地鐵僅限一次。
- 羅馬 24 小時券 (ROMA 24H)：€7，可於票券生效後 24 小時內，無限制搭乘羅馬市區的大眾交通工具。
- 羅馬 48 小時券 (ROMA 48H)：€12.5，可於票券生效後 48 小時內，無限制搭乘羅馬市區的大眾交通工具。
- 羅馬 72 小時券 (ROMA 72H)：€18，可於票券生效後 72 小時內，無限制搭乘羅馬市區的大眾交通工具。
- 7 日券 (CIS)：€24，可於票券生效後 7 日內，無限制搭乘羅馬市區的大眾交通工具。

米蘭地鐵概況

@ http://www.atm.it/en/Pages/default.aspx

　　身為義大利第二大城的時尚之都米蘭，擁有四通八達的大眾交通系統，包含地鐵、郊區鐵路、區域鐵路、電車與公車等，建構出完整而便利的交通運輸網絡，目前皆由 Azienda Trasporti Milanesi (ATM) 公司負責營運。地鐵共分為 M1、M2、M3、M4 四條路

線，是全義大利最長的地鐵系統，全長 101 公里，包含 113 個地鐵站。郊區鐵路包含 Line S1～9；11～13 共 12 條路線，串聯整個米蘭大都會區的交通。而歷史久遠、全長超過 160 公里的電車，則是義大利僅次於杜林的第二大電車網，共包含 17 條市區路線與 2 條跨區路線。

■地鐵路線

M1 線（紅色）

　　M1 於 1964 年開始營運，全長 26.9 公里，包含 38 個地鐵站。起迄站分別為 Rho Fiera/Bisceglie 與 Sesto 1ºMaggio。與 M2 交會於 Loreto/Cadorna，與 M3 交會於 Duomo。

M2 線（綠色）

　　M2 於 1969 年開始營運，全長 39.4 公里，包含 35 個地鐵站。起迄站分別為 Assago Milanofiori Forum/Abbiategrasso 與 Cologno Monzese/Gessate。與 M1 交會於 Loreto/Cadorna，與 M3 交會於 Centrale。

M3 線（黃色）

　　M3 於 1990 年開始營運，全長 16.7 公里，包含 21 個地鐵站。起迄站分別為 Comasina 與 San Donato。與 M1 交會於 Duomo，與 M2 交會於 Centrale。

M5 線（紫色）

　　M5 線於 2013 年開始營運，全長 12.9 公里，包含 19 個地鐵站。起迄站分別為 San Siro Stadio 與 San Donato。與 M1 交會於 Lotto，與 M2 交會於 Garibaldi FS，與 M3 交會於 Zara。

■行駛時間

　　每日 05:40～00:30（週六延長至 24:30）

■票價

- 單程票：€1.5，啟用後 90 分鐘內可自由搭乘地鐵、電車、公車及市區內的鐵路系統，但地鐵僅限一次。
- 回數票：€13.8，包含 10 張單程票，但不可多人

同時使用。

- 夜間票：€3，從 20:00 起至營運時間截止，可無限制搭乘米蘭市區及郊區的大眾交通工具。
- 1 日券：€4.5，啟用後 24 小時內可無限制搭乘米蘭市區的大眾交通工具。
- 2 日券：€8.25，啟用後 48 小時內可無限制搭乘米蘭市區的大眾交通工具。
- 2×6 周遊券：€10，包含同 1 週內的 6 天、每天有兩段 90 分鐘的使用時間，用法同單程票。如果單日的兩個時段皆尚未使用，也可以在星期日使用。
- RIcaricaMI Rechargeable Passes：RIcaricaMI 是一種可加值的電子卡，類似臺北捷運的悠遊卡，但是儲存的內容不是以金額計算，而是上述的幾個票種：單程票、回數票、1 日卷、2×6 周遊卷。儲值內容也有上限，例如最多 3 個 1 日券或 3 段單程票……等（詳見官網 http://www.atm.it/en/ViaggiaConNoi/Biglietti/Pages/TesseraRIcaricaMI.aspx）。RIcaricaMI 可在各個 ATM 端點或獲得授權的販售處（例如：書報攤、酒吧、香菸攤）購買，每張 €2.5，內含一段單程票，有效期限為 4 年。雖然卡片上無需貼上照片，不過此卡亦僅限個人使用，不得與他人共用。

威尼斯交通概況

@ http://www.actv.it/en 威尼斯大眾運輸公司
http://www.veniceconnected.com/ 購票官網

　　來到水都威尼斯，以往習慣的移動方式在這裡有了轉變，不論你是使用何種交通工具抵達威尼斯，接下來若想要擁有輕鬆悠遊的旅程，除了靠自己的雙腿勤於走動外，必然脫離不了這裡獨特的水上交通系統。目前威尼斯的大眾運輸是由 Azienda Consorzio Trasporti Veneziano (ACTV) 負責營運，包含了陸上交通的公車及最主要的水上巴士 (vaporetti) 系統，共有

25 條路線聯繫整個威尼斯水路。當然，最著名的威尼斯象徵「貢多拉」(gondole) 仍然深受遊客歡迎，而型似貢多拉的渡船 (Traghetti) 則是負責大運河兩岸的短程接駁，讓步行的旅客可以在沒有橋樑連接的地方同樣輕鬆地跨越運河。如果你已經確定抵達威尼斯的日期，在取票或使用日期至少 7 天前預先上網購買 AVTV 的票券或通行證，可以獲得折扣不一的優待，詳情請上網查詢。

■水上巴士票價

- 單程票：€7.5，啟用後 75 分鐘內可搭乘所有 AVTV 的服務（來回馬可波羅機場的 Linea Alilaguna、No. 16、19 及賭場除外），但轉乘僅限同一方向路線，不得搭回程。
- 旅遊卡：專為旅客設計的旅遊卡，是暢遊威尼斯的最佳方案。在選擇的時間內，可不受限制地搭乘所有威尼斯內的水陸交通工具（來回馬可波羅機場的 Linea Alilaguna、No. 16、19、21 及賭場除外），並包含一件長、寬、高總和不超過 150 公分的行李。所有旅遊卡皆可外加路上巴士的機場線，單程 €6，來回 €12，有效期間是以啟用時刻開始計算，包含以下選擇：

 一日券（24 小時）：€20
 二日券（48 小時）：€30
 三日券（72 小時）：€40
 7 日券：€60

- 72 小時青年卡 Rolling Venice：€22。使用規則與上述旅遊卡相同，不過僅限 14 至 29 歲青年購買，購買前必須先行出示一張青年威尼斯卡 (Rolling Venice Card)，可於任何 Hellovenezia 的售票窗口購買，每張 €6。青年威尼斯卡購買許多票券皆有折扣，對於年輕旅人來說相當划算。

義大利，這玩藝！

書中景點實用資訊

羅馬 Roma

■羅馬歌劇院 Teatro dell'Opera di Roma

@ http://www.operaroma.it/

🏠 Piazza Beniamino Gigli, 7 Rome

🕐 週一～六 10:00～18:00

　　週日 09:00～13:30　　國定假日關閉

〽 Repubblica Teatro dell'Opera（A 線）

米蘭 Milano

■司卡拉歌劇院 Teatro alla Scala

@ http://www.teatroallascala.org/en/index.html

🏠 Via Filodrammatici 2, Milano

　　Galleria del Sagrato, Piazza Del Duomo, Milano（中央售票口）

🕐 中央售票口（大教堂）　每日 12:00～18:00（節目首賣日會提早至 09:00 開始）1 月 1、6 日、復活節、復活節後的週一、4 月 25 日、5 月 1 日、6 月 2 日、11 月 1 日、12 月 8、24、25 及 26 日關閉。

　　晚間售票口（劇院）　節目開演前 2.5 小時。僅提供當天演出票券購買與取票作業，最後一分鐘折扣票（75 折）於節目演出前 1 小時開賣。

〽 Duomo/Cordusio（M1）；Duomo/Montenapoleone（M3）

■畢克洛劇場（米蘭小劇院）Piccolo Teatro di Milano

@ http://www.piccoloteatro.org/

🏠 史崔勒劇院 (Teatro Strehler)　Largo Greppi 1, Milano

　　格拉希劇院 (Teatro Grassi)　Via Rovello 2, Milano

實驗劇場 (Teatro Studio)　Via Rivoli 6, Milano

🕐 週一～六 09:45～18:45　週日 13:00～18:30

　　國定假日關閉

〽 Lanza (M2)

拿坡里 Napoli

■聖卡洛歌劇院 Teatro di San Carlo

@ http://www.teatrosancarlo.it/

🏠 Via San Carlo, 98/F–80132 Napoli

🕐 週一～六 10:00～19:00　週日 10:00～15:30

　　國定假日休息

　　Memus 聖卡洛博物館

@ http://www.memus.org/index.htm

🏠 Palazzo reale Napoli

🕐 週一～六 09:00～19:00（週三休館）

　　週日 09:00～15:00

💲 成人 €6

維洛那 Verona

■維洛那環型劇場 Arena di Verona

@ http://www.arena.it/en-US/HOMEen.html

🏠 Piazza Brà1 Verona

　　Via Dietro Anfiteatro, 6b–37121 Verona（歌劇節售票口）

🕐 歌劇節售票口開放時間：

　　歌劇節開始前　週一～五 09:00～12:00/15:15～17:45 週六 09:00～12:00

　　歌劇節期間　表演日 10:00～21:00 非表演日 10:00～17:45

威尼斯 Venezia

■高多尼劇院 Teatro Goldoni

@ http://www.teatrostabileveneto.it/

San Marco 4650/b–30124 Venezia

週一～五 09:00～13:00/15:00～17:00

i 目前為劇團 Il Teatro Stabile del Veneto "Carlo Goldoni" 所進駐

■高多尼之家 Casa del Carlo Goldoni

@ http://carlogoldoni.visitmuve.it/

San Polo 2794–30125 Venezia

4～10 月　10:00～17:00（售票口～16:30）

11～3 月　10:00～16:00（售票口～15:30）

每週三、12 月 25 日、元旦、5 月 1 日休館

水上巴士站 San Tomà (Line1/2)

成人全票 €5/ 優待票 €3.5（6～14 歲孩童、15～25 學生、65 歲以上公民、Rolling Venice Card 持有者、F.A.I. 成員、持有 Teatro Stabile del Veneto 劇團當季票券者／威尼斯公民、5 歲以下兒童、殘障人士、持有執照的導遊、15 人以上團體的翻譯（需事前預約）可免費進入

帕耳瑪 Parma

■法內瑟劇場 Teatro Farnese

@ http://pilotta.beniculturali.it/teatro-farnese/

Piazzale della Pilotta 15, 43100 Parma

週二～六 08:30～19:00

週日及假日 08:30～14:00

每週一（假日除外）關閉

從帕耳瑪火車站步行數分鐘即可到達國家藝廊 (Galleria Nazionale)

成人全票 €10/ 優待票 €5

維倩察 Vicenza

■奧林匹克劇場 Teatro Olimpico

@ http://www.teatrolimpicovicenza.it/en.html

Piazza Matteotti 11 Vicenza

9～6 月　週二～日 09:00～17:00（最晚入場時間 16:30）

7～8 月　週二～日 10:00～18:00（最晚入場時間 17:30）

每週一、12 月 25 日、元旦關閉

成人 €11/ 優待票 €8

外文名詞索引

外文名詞索引

義大利，這玩藝！

義大利，這玩藝！

外文名詞索引

義大利，這玩藝！

義大利,這玩藝!

義大利,這玩藝！

十三劃

中文名詞索引

義大利, 這玩藝!

二十劃以上

中文名詞索引

在時間彷彿定格的龐貝廢墟中,我們與古人一同呼吸;在貢多拉船夫的歌聲伴隨下,我們聽見威尼斯的短暫與永恆;在羅馬那沃納廣場的四河噴泉裡,我們看見貝尼尼不服輸的身影……

義大利,一個承載著羅馬帝國歷史榮耀的國度,究竟有什麼樣傑出的藝術表現?一個天性浪漫開朗的拉丁民族,為何能在看似漫不經心中,隨處展露不凡的藝術天份與品味?

本書精心設計一趟義大利藝術旅程,從「視覺藝術」與「建築」的角度出發,帶你深刻體驗這只南歐長靴的傳統與現代。

義大利,這玩藝!

—— 視覺藝術 & 建築

謝鴻均、徐明松／著

蔡昆霖、鍾穗香、
宋淑明／著

德奧, 這玩藝！

—— 音樂、舞蹈 & 戲劇

　　如果，你知道德國的招牌印記是雙B轎車，那你可知音樂界的3B又是何方神聖？如果，你對德式風情還有著剛毅木訥的印象，那麼請來柏林的劇場感受風格迥異的前衛震撼！如果，你在薩爾茲堡愛上了莫札特巧克力的香醇滋味，又怎能不到維也納，在華爾滋的層層旋轉裡來一場動感體驗？

　　曾經，奧匈帝國繁華無限，德意志民族歷經轉變；如今，維也納人文薈萃讓人沉醉，德意志再度登高鋒芒盡現。承載著同樣歷史厚度的兩個國度，要如何走入她們的心靈深處？讓本書從音樂、舞蹈與戲劇的角度，帶你一探這兩個德語系國家的表演藝術全紀錄。你貼近這個已然卸去過往神祕面紗與嚴肅防衛，正在脫胎換骨的泱泱大國。

國家圖書館出版品預行編目資料

義大利，這玩藝！：音樂、舞蹈&戲劇／蔡昆霖,戴君
安,鍾欣志著——初版二刷.——臺北市：東大，2017
面；　公分

ISBN 978-957-19-3085-5　（平裝）

1.音樂 2.舞蹈 3.戲劇 4.文集 5.義大利

907　　　　　　　　　　　　　　　　　　101027340

© 義大利，這玩藝！
——音樂、舞蹈&戲劇

著 作 人	蔡昆霖　戴君安　鍾欣志
企劃編輯	倪若喬
責任編輯	倪若喬
美術設計	倪若喬
發 行 人	劉仲傑
著作財產權人	東大圖書股份有限公司
發 行 所	東大圖書股份有限公司
	地址　臺北市復興北路386號
	電話　(02)25006600
	郵撥帳號　0107175-0
門 市 部	(復北店)臺北市復興北路386號
	(重南店)臺北市重慶南路一段61號
出版日期	初版一刷　2013年1月
	初版二刷　2017年9月修正
編 　 號	E 901010

行政院新聞局登記證局版臺業字第○一九七號

有著作權·不准侵害

ISBN　978-957-19-3085-5　（平裝）

http://www.sanmin.com.tw　三民網路書店
※本書如有缺頁、破損或裝訂錯誤,請寄回本公司更換。